요즘 어른을 위한
최소한의
미술
100

100
Art Galleries

요즘 어른을 위한
최소한의
미술
100

이은화 지음

빅피시
BIG FISH

작품

반드시 알아야 할 필수 명화를 소개합니다. 그려진 계기와 미술사적 의의 등 작품의 미술사적 의미에 대해 이해해보세요.

화가

미술사에 한 획을 그었거나 인상적인 삶을 산 예술가를 소개합니다. 그의 삶을 통해 작품의 의미를 더 깊이 알 수 있어요.

《요즘 어른을 위한 최소한의 미술 100》은 반드시 알아야 할 필수 명화 100개를 통해 작품, 화가, 미술사, 세계사의 주요 장면을 자연스럽게 이해할 수 있습니다. 어렵고 복잡하게만 느껴졌던 서양 미술 세계에 푹 빠져들어 명화 속 지식과 그림을 보는 법까지 재미있게 익혀 보세요.

미술사

원시미술부터 현대미술까지의 미술의 역사에서 가장 의미 있었던 사건이나 거장들이 시행착오 끝에 완성한 회화 양식과 기술을 소개합니다.

세계사

세계 역사의 주요 사건을 다룬 시대적 명화를 소개합니다. 명화와 함께 역사에 대한 이해를 더할 수 있어요.

CONTENTS

에필로그 ● 214

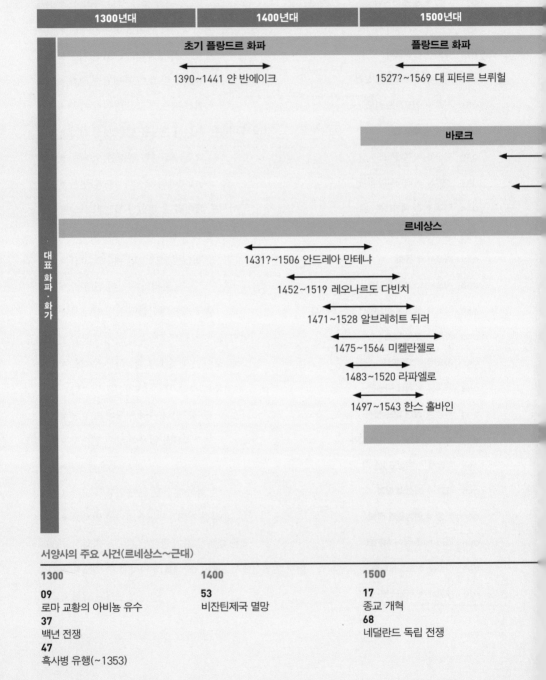

서양미술사 연표

1300년대	1400년대	1500년대

초기 플랑드르 화파 | **플랑드르 화파**

1390~1441 얀 반에이크 | 1527?~1569 대 피터르 브뤼헐

바로크

르네상스

대표 화파·화가

1431?~1506 안드레아 만테냐

1452~1519 레오나르도 다빈치

1471~1528 알브레히트 뒤러

1475~1564 미켈란젤로

1483~1520 라파엘로

1497~1543 한스 홀바인

서양사의 주요 사건(르네상스~근대)

1300	1400	1500
09 로마 교황의 아비뇽 유수 **37** 백년 전쟁 **47** 흑사병 유행(~1353)	**53** 비잔틴제국 멸망	**17** 종교 개혁 **68** 네덜란드 독립 전쟁

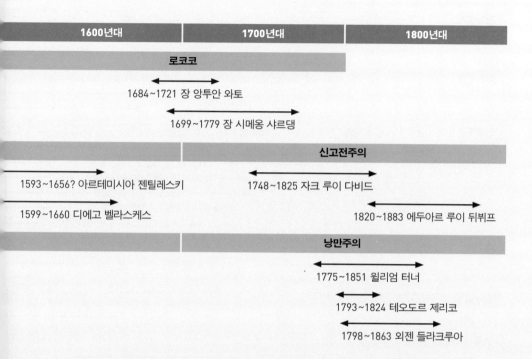

1600년대	1700년대	1800년대

로코코

1684~1721 장 앙투안 와토

1699~1779 장 시메옹 샤르댕

신고전주의

1593~1656? 아르테미시아 젠틸레스키

1599~1660 디에고 벨라스케스

1748~1825 자크 루이 다비드

1820~1883 에두아르 루이 뒤뷔프

낭만주의

1775~1851 윌리엄 터너

1793~1824 테오도르 제리코

1798~1863 외젠 들라크루아

매너리즘

1541~1614 엘 그레코

사실주의

1808~1879 오노레 도미에

1819~1877 귀스타브 쿠르베

1853~1919 칼 라르손

1600	1700	1800
02 네덜란드 동인도회사 설립	**01** 스페인 계승 전쟁 시작	**04** 나폴레옹의 프랑스 황제 즉위
42 청교도 혁명의 시작	**60~** 산업 혁명	**08** 스페인 독립 전쟁
43 프랑스 왕 루이 14세 즉위	**76** 미국 독립 선언	
	89 프랑스 혁명	

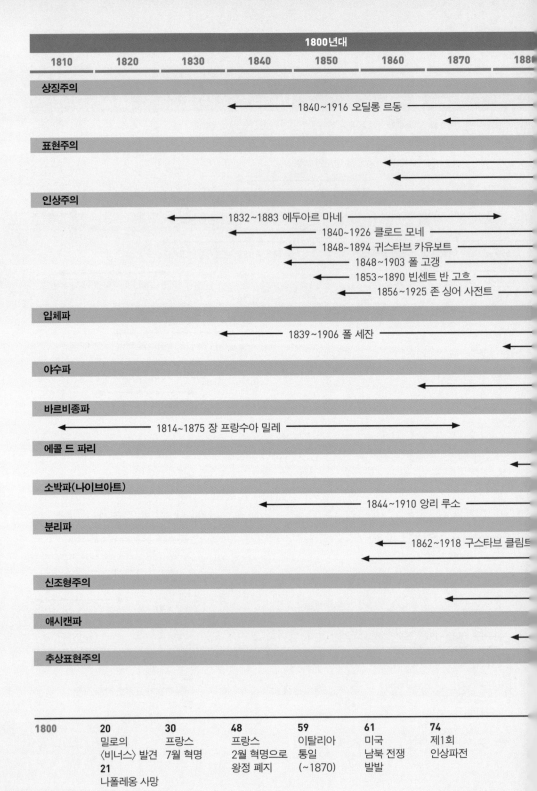

				1800년대				
1810	1820	1830	1840	1850	1860	1870	1880	

상징주의

1840~1916 오딜롱 르동

표현주의

인상주의

1832~1883 에두아르 마네
1840~1926 클로드 모네
1848~1894 귀스타브 카유보트
1848~1903 폴 고갱
1853~1890 빈센트 반 고흐
1856~1925 존 싱어 사전트

입체파

1839~1906 폴 세잔

야수파

바르비종파

1814~1875 장 프랑수아 밀레

에콜 드 파리

소박파(나이브아트)

1844~1910 앙리 루소

분리파

1862~1918 구스타브 클림트

신조형주의

애시캔파

추상표현주의

1800	20 밀로의 〈비너스〉 발견 21 나폴레옹 사망	30 프랑스 7월 혁명	48 프랑스 2월 혁명으로 왕정 폐지	59 이탈리아 통일 (~1870)	61 미국 남북 전쟁 발발	74 제1회 인상파전

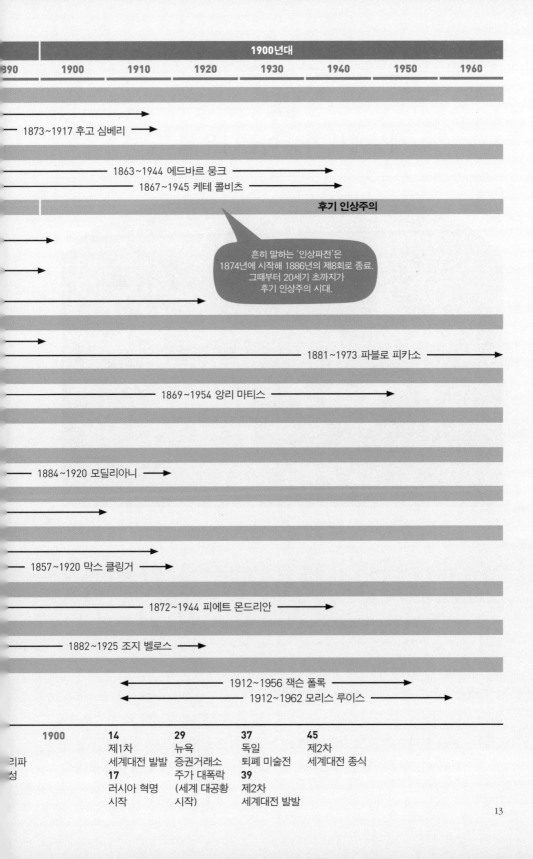

세상에서 가장 아름다운 죽음

존 에버렛 밀레이, 〈오필리아〉, 캔버스에 유화, 76.2×111.8cm, 1851~1852년, 테이트 브리튼

죽음은 예로부터 문학가와 예술가들에게 가장 인기 있는 소재 중 하나였다. 죽는 주인공이 어릴수록, 아름다울수록, 비극적일수록 선호되었다. 19세기 영국 화가 존 에버렛 밀레이의 대표작에는 눈부시게 아름다운 처녀가 꽃을 꺾어든 채 강물에 빠져 죽어가는 모습이 담겨 있다. 그런데 이 장면, 어디서 본 듯하지 않은가? 맞다. 셰익스피어의 《햄릿》에 등장하는 그녀, 바로 오필리아다.

　그림은 《햄릿》의 4막 7장에 나오는 장면을 묘사하고 있다. 햄릿이 자신의 아버지를 죽인 사실을 안 오필리아는 그 충격으로 미쳐버린다. 실성한 채 강가로 간 그녀는 꽃을 꺾다 미끄러져 강물에 빠진다. 사랑하는 사람이 아버지를 죽인 원수가 되어버린 이 기막힌 상황. 오필리아는 더 이상 살 마음이 없다. 강물에 떠내려

가면서도 허우적거리기는커녕 너무도 평온하게 노래를 흥얼거린다. 몸은 물속으로 점점 깊이 가라앉는데도 말이다. 밀레이는 오필리아의 죽음을 고통이나 슬픔 대신 아름답고, 극적이고, 관능적으로 묘사하고 있다.

화가는 그녀가 바로 우리 눈앞에서 죽어가는 것처럼 생생하게 재현하기 위해 무척 고심했던 듯하다. 진실된 자연 묘사를 중시했던 그는 원하는 배경을 찾아 캔버스를 들고 런던 근교 서리 지역의 강가로 향했다. 야외에서 매일 11시간씩 다섯 달 동안 자연을 직접 관찰하며 그렸다. 6월에 시작한 작업은 11월에 마무리되었다. 오필리아의 모습은 배경을 먼저 완성한 후 런던에 있는 작업실로 돌아와 그렸다.

그림 속 모델은 당시 19세였던 엘리자베스 시달이다. 뛰어난 미모로 화가들의 사랑을 한 몸에 받던 인기 모델이자 아마추어 화가였다. 시달은 강에 빠진 포즈를 취하기 위해 옷을 입은 채 물을 가득 채운 욕조 안에 들어가 있어야 했다. 그것도 한겨울에 매일. 기름 램프로 욕조 아래에서 물을 데웠는데, 하루는 밀레이가 작업에 너무 몰두한 나머지 램프가 꺼진 걸 알아채지 못했다. 물이 얼음처럼 차가웠지만, 시달은 화가를 방해하고 싶지 않았다. 결국 감기에 걸려 심하게 앓았지만, 그만큼 프로 정신이 강한 모델이었다.

오필리아 주변에는 그녀의 운명을 상징하는 다양한 식물과 꽃들이 그려져 있다. 쐐기풀은 고통, 데이지는 순수, 팬지는 허무한 사랑, 버드나무는 버림받은 사랑, 그리고 오필리아 손 근처에 그려진 붉은 양귀비는 죽음을 상징한다. 사실 양귀비는 셰익스피어의 원작에 없는 꽃이지만, 죽음을 강조하기 위해 화가가 추가한 것이었다.

모델은 그림 속 주인공을 닮는 걸까. 시달의 운명은 오필리아만큼이나 비극적이었다. 시인이자 화가였던 단테 가브리엘 로세티와 결혼하지만, 남편의 잦은 외도와 사산의 고통으로 심한 우울증에 시달리다 아편 중독자가 되었고, 결국 33세의 젊은 나이에 스스로 생을 마감했다. 밀레이는 자신이 그린 양귀비가 모델의 운명을 예견하게 될 줄 짐작이나 했을까.

존 에버렛 밀레이(1829~1896): 1838년에 11세의 나이로 영국 로열아카데미에 최연소로 입학하며 천재로 알려졌다. 라파엘 전파(前派)를 형성하여, 라파엘로 이후의 대가 양식의 모방에서 탈피, 회화 예술에 자연주의와 정신적 내용의 부활을 주장했다.

주말에만 그림을 그리는 공무원에서 위대한 화가로

양리 루소, 〈자화상〉, 캔버스에 유화, 146×113cm, 1890년, 프라하 국립미술관

프랑스 화가 앙리 루소는 파리시 세관 공무원이었지만 늘 화가로서의 인생 2막을 꿈꿨다. 가난 때문에 일찌감치 생업 전선에 뛰어들었고, 수입이 안정적인 세관 공무원이 됐지만 화가의 꿈을 포기하지 않았다. 아무도 그를 전문 화가로 인정하지 않았지만 루소는 스스로를 위대한 화가라고 믿어 의심치 않았다.

루소가 46세 때 그린 〈자화상〉은 화가로서의 그의 자부심을 잘 보여준다. 검정색 정장에 베레모를 쓴 그는 손에 붓과 팔레트를 들고 서 있다. 마치 '나는 화가다'라고 선언이라고 하는 것 같다. 배경의 센강에는 끝부분만 보이는 배가 만국기를 휘날리며 다리 앞을 지나고 있다. 멀리 에펠탑과 높은 건물들이 보이고, 흰 구름이

낀 하늘에는 열기구가 떠 있다. 배는 루소가 매일 센강 관문에서 세금 징수를 위해 검사하던 화물선일 가능성이 크다. 에펠탑과 열기구, 만국기는 사실 루소가 이 그림을 그리기 1년 전에 봤던 파리 만국 박람회를 상징한다. 1889년 프랑스 혁명 100주년을 기념해 열린 만국 박람회는 당대의 기술 진보를 한눈에 보여주는 국제 전시회로, 3,200만 명의 관람객이 다녀가며 큰 성공을 거뒀다. 이 행사의 하이라이트는 300미터 높이의 에펠탑이었다. 박람회를 위해 지어진 철제 탑은 당시 세계에서 가장 높은 건축물로 화제를 모았고, 지금까지도 남아 있는 파리의 대표 명소다.

외국 여행 한 번 가본 적 없던 루소에게 박람회는 큰 충격이자 세계를 향한 도전 의식을 심어주기에 충분했다. 화가는 자신의 모습을 300미터가 넘는 에펠탑이나 하늘에 떠 있는 열기구보다 훨씬 크고 높게 그렸다. 자신이 세계의 중심지 파리의 화가이고, 머지않아 프랑스를 넘어 세계적인 예술가가 될 것이라는 꿈과 포부를 밝히고 있다.

실제로도 루소는 스스로를 최고의 사실주의 화가로 여겼다. 독학으로 미술을 배운 터라 아카데믹한 사실주의 기법을 구사하지는 못했지만, 독자적인 화풍을 개척해 나갔다. 당시 유행하던 인상주의 기법에도 전혀 영향을 받지 않았다. 인상주의자들이 관심 가졌던 빛과 색채의 조화나 빠른 붓질 등에는 관심이 없었고, 인상주의자들이 금기시했던 검은색도 과감하게 사용했다. 오히려 붓질 자국이 보이지 않게 명확하고 깔끔하게 칠하는 것을 선호했고, 원근법은 완전히 무시했다. 그래서인지 그림은 마치 콜라주처럼 각각 따로 그린 대상을 한 화면에 모아놓은 것처럼 입체적이면서도 독특하다.

루소의 인생 2막은 끊임없는 도전과 좌절의 연속이었지만 끝내 찬란한 결실을 맺었다. 49세 때 비로소 은퇴하고 전업 작가가 된 후 누구보다 열정적으로 그림을 그렸다. 60세부터 화단의 주목을 받기 시작했고 6년 후인 1910년 봄 파리의 앵데팡당(Indépendants)전에 출품한 이국적인 정글 그림은 동료 화가들과 평론가들에게 최고의 찬사를 받았다.

안타깝게도 루소는 그해 가을, 세상을 등지고 말았지만 후회 없는 삶이었다. 아마추어 화가로 시작해 자기 확신을 가지고 끝까지 도전했던 그는 훗날 '초현실주의의 아버지'라 불리며 미술사를 빛낸 위대한 이름이 되었다.

● 미술사 ●

이중 그림

초상화이면서 정물화인 그림의 탄생

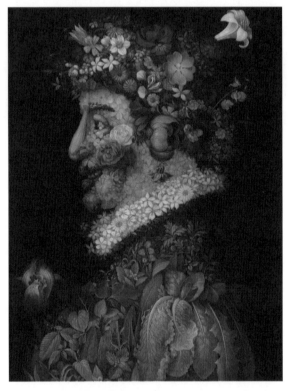

주세페 아르침볼도, 〈봄〉, 캔버스에 유화, 76×63.5cm, 1563년, 루브르 박물관

18세기 바로크 음악가 안토니오 비발디와 16세기 르네상스 화가 주세페 아르침볼도는 다른 시대를 살다간 예술가였지만, 공통점이 많다. 둘 다 이탈리아 사람이고 아버지에게서 직업과 예술적 재능을 물려받았으며, 수많은 작품을 남겼지만 똑같이 〈사계〉가 대표작이다. 사계절의 특징을 각각 4개의 음악과 그림으로 표현한 〈사계〉는 초등학생들도 아는 세계적인 명작이라는 점, 그중 〈봄〉이 가장 유명한 것도 공통점이다.

아르침볼도는 21세 때 아버지와 함께 밀라노 대성당의 스테인드글라스 디자인 작업을 맡으면서 예술가의 길을 걷기 시작했다. 1562년 신성 로마 제국의 황제였던 페르디난트 1세의 부름을 받아 프라하로 간 이후, 그의 아들인 막시밀리안 2세와 손자인 루돌프 2세까지 20년 넘게 3대 왕을 섬기며 합스부르크 왕가의 궁정 초상 화가로 활동했다.

〈봄〉은 아버지를 이어 새로운 황제가 된 막시밀리안 2세의 초상화다. 그런데 작품 안에는 모델을 닮은 인물은 없고 꽃과 식물만 가득 그려져 있다. 황제의 초상을 〈봄〉, 〈여름〉, 〈가을〉, 〈겨울〉로 표현한 네 점의 시리즈 중 하나로, 사계절은 소년기, 청년기, 중년기, 노년기로 나뉘는 인생의 네 단계를 의미한다. 각각의 초상은 그 계절에 나는 과일과 채소, 식물들을 조합해 만들었다. 봄을 표현한 이 그림은 봄에 나는 꽃과 식물들로만 구성했고, 〈여름〉은 여름 과일과 식물, 〈가을〉은 가을 곡식과 과일, 그리고 〈겨울〉은 나무뿌리를 조합해 완성했다.

전혀 닮지 않게 그린 이 파격적이고 기괴한 초상화를 본 황제는 과연 어떤 반응을 보였을까? 놀랍게도 황제는 크게 기뻐하며 화가를 칭찬했다고 한다. 16세기 종교 분열의 시대를 살던 막시밀리안 2세는 가톨릭 신자였지만 신교에 우호적이었고, 학문과 예술을 장려한 군주이자 르네상스 문예 부흥에 앞장선 후원자였다. 아르침볼도는 그런 황제에 대한 찬사를 풍성하고 아름다운 봄의 정물로 표현한 것이었다.

지금보다 훨씬 단순하고 단조로운 삶을 살았던 그 시대에 그림은 하나의 즐거운 오락거리이기도 했다. 채소, 과일, 식물 등 유기물로 구성된 이 독특한 발상의 초상화는 당시에도 크게 존경받았고 지금의 눈으로 봐도 매우 창의적이고 매혹적이다. 400여 년 전 아르침볼도가 제시한 이중 이미지와 시각적 유희, 발상의 전환은 살바도르 달리나 마르셀 뒤샹 같은 20세기 혁신적인 미술가들뿐 아니라 후대의 많은 소설가, 음악가, 영화 감독에게도 큰 영감을 주었다.

이중 그림: 일반적으로는 인물을 그리면 초상화, 과일이나 정물을 그리면 정물화라 부르지만 이 그림은 초상화인 동시에 정물화다. 아르침볼도는 일상의 재료들을 정교하면서도 창의적으로 조합해 전혀 다른 이미지로 보이게 하는 '이중 그림'을 개발해 당시 사람들을 놀라게 했다.

비극이 만든 인생 역작

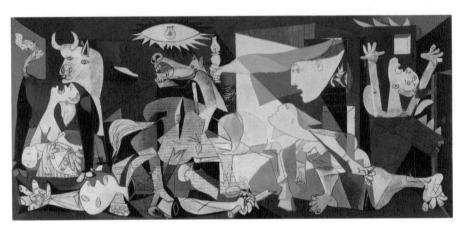

파블로 피카소, 〈게르니카〉, 캔버스에 유화, 349.3×776.6cm, 1937년, 레이나 소피아 박물관

비극 앞에서 예술가는 무엇을 할 수 있을까? 〈게르니카〉는 이 질문에 대한 파블로 피카소의 답일지 모른다. 〈게르니카〉는 피카소의 경력을 바꾼 인생 역작이다. 입체파의 선구자로 명성을 누리며 여인들의 누드화만 그리던 피카소는 이 그림 한 점으로 가장 정치적인 화가이자 반전(反戰)을 그린 가장 유명한 화가가 됐다. 무엇이 그를 반전의 화가로 이끌었을까?

1937년 1월 스페인 정부는 당시 파리에 살던 피카소에게 그해 파리 만국 박람회 스페인 관을 장식할 벽화를 의뢰했다. 처음에 화가는 무엇을 그려야 할지 막막했다. 작업 초기에는 그의 작업실에서 소파에 기댄 누드모델을 마주하고 있는 화가 자신을 그렸다. 여인의 누드화는 그가 평생 그려온 가장 익숙한 주제였기 때문이다.

얼마 후 그의 조국에서 끔찍한 비극이 일어났다. 스페인 내전이 한창이던 1937년 4월 26일, 나치가 스페인 북부의 작은 마을 게르니카를 폭격해 1,700여 명의 목숨을 앗아갔다. 희생자 대다수는 여성과 어린아이였다. 이 끔찍한 사건은 언론을

통해 전 세계로 퍼져나갔다. 다음 날 언론을 통해 조국의 비보를 접한 피카소는 분노를 참을 수 없었다. 곧장 화실로 가서 붓을 들었고, 주제를 반전으로 바꿨다. 5월 1일 시작된 벽화는 6월 4일에 완성됐다. 가로 8미터 가까이 되는 큰 그림을 35일 만에 완성한 것이다. 원래도 그림 그리는 속도가 빨랐지만 분노가 그림에 몰입하게끔 했을 터다.

〈게르니카〉에는 나치의 폭격 장면이나 스페인 내전의 구체적인 참상은 묘사돼 있지 않다. 그 대신 죽은 아이의 시체를 안고 절규하는 여인, 멍한 황소의 머리, 부러진 칼을 쥐고 쓰러진 병사, 상처입고 울부짖는 동물들, 오열하는 여자들, 팔다리가 절단된 시신 등 전쟁터에서 볼 수 있는 참혹한 모습들이 어지럽게 뒤엉켜 있다. 흑백 톤으로 처리된 거대한 화면은 기괴하면서도 비극적인 분위기를 더욱 고조시킨다. 입체파 양식은 전쟁의 참혹함을 더 사실적이고 호소력 짙게 생생히 전달한다.

〈게르니카〉가 공개되자 사람들은 피카소에게 경의를 표했다. 평소 젊은 여성의 누드화만 그린다며 반감을 갖던 사람들도 이 그림 앞에서는 입을 다물었다. 그림은 파리 전시 이후 세계 순회전시를 통해 더 많은 대중을 만나며 반전의 상징이 됐다.

제2차 세계대전 중 파리가 독일 나치에 점령됐을 때 이 그림을 둘러싼 일화는 유명하다. 피카소의 작업실을 찾은 나치 장교가 〈게르니카〉를 찍은 사진을 보고 물었다.

"이 그림은 당신이 그린 것이요?"

피카소는 이렇게 답했다.

"아니요. 당신들이 한 것이요."

이 말은 틀리지 않았다. 게르니카에서의 비극이 없었다면 뮤즈의 화가 피카소가 반전의 화가가 될 이유는 전혀 없었을 테니 말이다.

스페인 내전(1936~1939): 군부 프랑코 장군의 우익 진영과 공화파 사이에 벌어진 전쟁. 인민전선 정부가 선거로 정당하게 집권했음에도 프랑코 장군을 중심으로 한 진영은 이에 불복해 반란을 일으켰고 수많은 스페인 공산주의자로 몰아 학살하며 전쟁을 벌였다.

● 작품 ●
밤의 카페테라스

밤하늘의 별을 그린 고흐의 첫 작품

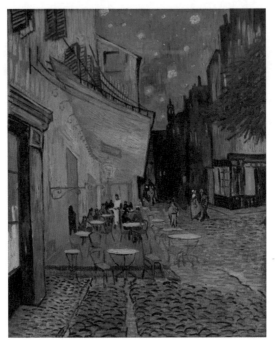

빈센트 반 고흐, 〈밤의 카페테라스〉, 캔버스에 유화, 80.7×65.3cm, 1888년, 크뢸러 뮐러 미술관

별이 빛나는 밤, 카페테라스에 앉은 사람들이 정겹게 담소를 나누고 있다. 흰 옷을 입은 종업원은 손님들의 시중을 드느라 분주해 보이고, 거리에는 문 닫힌 상가를 지나는 사람들이 보인다. 카페 외벽과 차양은 온통 노란색이고, 푸른 밤하늘에는 노란 별들이 총총히 박혀 있다. 밤의 카페 풍경을 묘사한 이 유명한 그림은 빈센트 반 고흐가 남긴 최고의 걸작 중 하나로 손꼽힌다. 궁금해진다. 고흐는 왜 하필 카페의 밤풍경을 그린 걸까? 자연광 아래서 그리기를 좋아했던 화가가 말이다.

고흐가 파리를 떠나 아를에 도착한 것은 1888년 2월 하순. 강렬한 빛과 색채를 찾아 따뜻한 남쪽에 도착했다. 화려하지만 차가웠던 대도시 파리와 달리, 전원도

시 아를은 조용히 작업에만 열중하기 더 없이 좋은 환경이었다. 〈밤의 카페테라스〉를 그린 건 그해 9월 16일경으로 '노란 집'으로 막 이사한 무렵이었다. 당시 고흐는 야경에 매료돼 있었다. 밤에 노란 가스등불 아래서 그림을 그리면 주변 풍경이나 사물이 낮과 완전히 다르게 보였기 때문이었다. 여동생에게 보낸 편지에도 그렇게 썼다.

"낮보다 밤이 훨씬 더 색이 풍부해."

그림 속 배경은 아를의 포럼 광장에 있는 고흐의 단골 카페로, 지금도 성업 중이다. 한밤중, 카페가 잘 보이는 야외에 이젤을 설치한 고흐는 현장에서 즉흥적으로 그림을 그렸다. 가장 눈길을 끄는 건 카페의 노란색과 밤하늘 푸른색의 강렬한 대비다. 밤풍경이지만 검은색을 전혀 쓰지 않아 그림은 전체적으로 경쾌하고 밝은 분위기가 감돈다. 하늘의 별들은 팝콘처럼 달콤하면서도 봄꽃처럼 환하게 빛나고 있다.

사실 이 그림은 고흐가 밤하늘의 별을 그린 첫 그림이다. 오르세 미술관에 있는 〈론강의 별이 빛나는 밤〉은 이 그림 직후에 그렸고, 세계에서 가장 많이 복제된 그림인 〈별이 빛나는 밤〉은 이듬해 생레미 정신병원에서 기억에 의존해 그린 것이다. 〈밤의 카페테라스〉는 이어지는 두 별밤 그림의 원조이자 예고편인 셈이다.

별이 반짝이는 밤하늘을 그리며 고흐는 고달픈 현실을 잊고 잠시나마 행복한 꿈을 꿀 수 있었다. 친구 고갱이 아를로 올 것이라는 소식은 그 행복감을 배가시켰다. 이 시기 고흐는 하루 12시간을 꼬박 작업하고 12시간 동안 잠을 자며 미친 듯이 그림에만 매달렸다.

〈밤의 카페테라스〉를 완성하고 보름 후쯤, 고흐는 아사 직전의 위기에 빠진다. 생활비가 바닥나서 나흘 동안 굶어야 했기 때문이다. 그 비참했던 나흘 동안 그를 연명하게 한 건 스물세 잔의 커피와 약간의 빵이었다. 커피 마니아였던 고흐에게 카페는 일상의 공간이자 영감을 주는 장소였고, 최고의 그림 모델이었다.

언젠가 고흐는 자신은 풍경 화가가 아니며, "풍경을 그릴 때도 그 속에는 늘 사람의 흔적이 있다"라고 쓴 적이 있다. 결국 카페 풍경화를 통해 자신과 같은 평범한 사람들의 소소한 이야기를 우리에게 들려주고 싶었던 게다. 그렇다면 밤하늘에 빛나는 저 노란 별들은 일상의 행복을 꿈꾸는 모든 이들의 소망을 표현한 것은 아닐까.

구스타프 클림트

가장 빛나는 시기에 그린 어두움

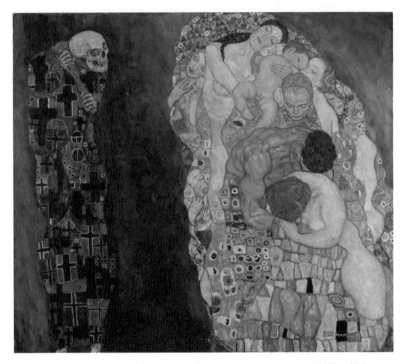

구스타프 클림트, 〈죽음과 삶〉, 캔버스에 유화, 180×200cm, 1910~1915년, 레오폴트 미술관

구스타프 클림트는 신화에 빗댄 관능적인 여성 누드화나 눈부시게 화려한 황금색 그림으로 유명하다. 짙은 회색 바탕 위에 그려진 〈죽음과 삶〉은 그가 최고의 명성을 누리던 40대 후반에 그린 유화다. 가장 빛나던 시기에 클림트는 왜 갑자기 죽음이라는 무거운 주제를 그린 걸까?

〈죽음과 삶〉은 화가가 상상한 죽음과 삶의 모습을 대담한 구성으로 보여준다. 화면 오른쪽에는 화려한 꽃에 둘러싸인 엄마와 아기, 나이든 여성, 사랑하는 연인 등이 매듭처럼 얽히고설켜 있다. 태어나서 성장하고 사랑하고 늙어가는 삶의 모습을 형상화한 것이다. 화면 왼쪽에는 죽음이 홀로 서 있다. 십자가 문양이 새겨진

푸른 옷을 입고 붉은 곤봉을 든 해골은 마치 누굴 데려갈까 고민하는 저승사자처럼 보인다.

클림트가 이 그림을 처음 스케치한 것은 1908년, 이를 가로 2미터 가까이 되는 대형 캔버스에 유화로 옮겨 그린 것은 1910년이다. 당시 삶과 죽음의 문제는 클림트의 관심 주제였을 뿐 아니라 그 시대의 화두이기도 했다. 19세기 말과 20세기 초를 지나면서 종말론 사상이 유행하기도 했고, 비극적 사건이 연이어 일어났기 때문이다. 1908년 초 포르투갈 국왕 카를루스 1세와 그의 장남이 리스본 거리에서 암살된 데에 이어, 그해 말에는 이탈리아 메시나에서 일어난 규모 7.1의 강진으로 8만 명 이상이 죽거나 실종됐다. 죽음은 최고의 권력자에게도, 보통의 사람들에게도 예고 없이 찾아온다는 사실을 클림트는 온몸으로 느꼈을 것이다.

클림트 개인적으로도 죽음에 대한 두려움이 있었다. 1892년 아버지가 56세에 뇌출혈로 사망했고, 6개월 후 동생 에른스트마저 28세에 급사했기에 자신도 일찍 죽을 수 있다는 공포감을 늘 갖고 살았다.

이 그림은 1911년 로마 국제 미술전에 출품돼 클림트에게 금메달을 안겼다. 그 이후 드레스덴, 부다페스트, 만하임, 프라하 등 유럽 여러 도시에서 전시돼 동시대 사람들에게 큰 공감을 불러일으키며 찬사를 받았다. 그러나 1915년 클림트는 돌연 그림을 완전히 수정했다. 원래 금색이던 배경을 지금처럼 짙은 회색으로 바꿨고, 모자이크 문양도 추가했다. 정적이던 죽음의 모습도 좀 더 활동적으로 수정했다. 1912년 1500여 명이 목숨을 잃은 타이타닉 호 침몰 사고가 있은 데다, 1915년 사랑하는 어머니마저 사망하자 죽음의 기운이 더 가까이 느껴졌기 때문인 듯하다.

죽음이 두렵지 않은 이가 어디 있을까. 하지만 삶의 끝을 예감한 클림트는 죽음을 삶의 곁에 있는 존재로 여기기로 한 것 같다. 그림 속 인물들의 표정이 하나같이 평온해 보이는 이유다. 죽음의 순간이 오기 전까지는 인생의 기쁨이나 아름다운 순간에 초점을 맞춰 살겠다는 표현일 수도 있다.

이 그림이 완성되고 3년 후, 클림트는 부모가 있는 하늘나라로 먼 여행을 떠났다. 자신의 아버지와 똑같이 향년 56세였다.

구스타프 클림트(1862~1918): 오스트리아의 화가. 아르누보 계열의 장식적인 양식을 선호하며 전통적인 미술에 대항해 '빈 분리파'를 결성했다. 관능적인 여성 이미지와 찬란한 황금빛, 화려한 색채를 특징으로 하고 성과 사랑, 죽음에 대한 알레고리로 많은 사람들을 매혹시켰다.

● 미술사 ●

애시캔파

재떨이에 버려진 담뱃재 같은 삶

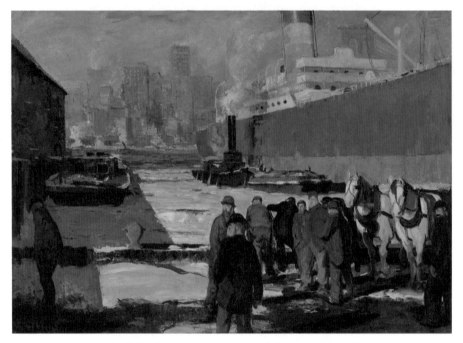

조지 벨로스, 〈부두의 남자들〉, 캔버스에 유화, 114.3×161.3cm, 1912년, 내셔널갤러리

사상이나 행동 등의 차이로 갈라진 집단을 '파(派)'라고 한다. 인상파, 야수파, 입체파 등 미술사에는 여러 화파가 존재한다. 20세기 초 미국에서는 애시캔파(Ashcan School)도 있었다. 예술가 집단의 이름이 '재떨이파'라니! 이 인상적인 이름은 조지 벨로스의 그림에서 유래했다. 바로 세 명의 부랑자가 재떨이 안 내용물을 샅샅이 뒤지는 모습을 묘사한 드로잉이다.

애시캔파는 19세기 말과 20세기 초 뉴욕 화단을 강타하며 활발하게 활동했다. 이들은 당시 화단의 주류였던 인상파나 보수적인 관학파 미술을 거부하고, 미국적인 특색이 있는 그림을 그리고자 했다. 로버트 헨리가 이끈 이 그룹은 스스로

'도시의 사실주의자'라 불렸다. 소설가들이 가난한 사람들의 열악한 상황에 대해 글을 쓰는 것과 같은 방식으로 삶의 사실적인 묘사에 전념했다. 그들의 그림에 뉴욕 빈민가의 모습이나 하층민들이 자주 등장하는 이유다. 그중 벨로스가 30세 되던 해에 그린 〈부두의 남자들〉은 애시캔파의 특징을 가장 잘 보여주는 대표작이다.

추운 겨울, 브루클린 부둣가에 한 무리의 노동자들이 초조하게 서서 무언가를 기다리고 있다. 연기를 내뿜는 거대한 화물선 아래에 백마들과 일꾼들이 모여 있다. 오늘은 일감이 있을까? 이들이 맡은 일은 정박된 배에서 말과 화물을 싣고 내리는 것. 저임금이지만 그마저도 일자리를 얻기가 쉽지 않다.

그림 왼쪽 그늘에 혼자 선 남자는 일감을 못 구했는지 머리를 아래로 떨구고 있다. 오른쪽 무리 속 남자들은 운 좋게 일은 구했으나 마음이 편치 않은지 시선은 홀로 남은 왼쪽 남자를 향하고 있다.

강 건너 보이는 빌딩촌은 맨해튼이다. 부자들이 사는 화려한 고층 빌딩들이 경쟁하듯 빼곡히 서 있다. 빌딩들을 손수 지었을 노동자들은 평생 꿈꿀 수 없을 만큼 비싼 집들이다. 당시 뉴욕에서는 고층 빌딩 건설 붐이 일었고, 이 도시를 짓는 데 이바지한 대부분의 노동자는 도심 외곽 빈민가의 다닥다닥 붙은 공동주택에서 살았다. 그림 속 거칠고 차가운 강물은 도시 빈민과 부자를 철저히 구분 짓고 갈라놓는 경계 역할을 한다. 희망이 보이지 않는 가난한 이들에게 삶은 재떨이에 버려진 담뱃재처럼 잿빛이지 않았을까. 이렇게 화가는 가난한 노동자들의 힘겨운 삶을 통해 화려한 대도시 뉴욕의 이면을 사실적으로 보여주고 있다.

벨로스는 43세에 요절하는 바람에 생전에는 위대한 화가 반열에 오르지 못했다. 애시캔파 그림도 입체파와 야수파에 밀려 곧 시대에 뒤떨어진 것으로 여겨졌다. 그러나 사후에 재조명받으며, 벨로스는 지금 20세기 초 가장 중요한 미국 화가로 인정받고 있다. 2014년 런던 내셔널갤러리는 이 그림을 무려 2,550만 달러(약 340억 원)에 사들였다. 영국 국립미술관이 수집한 최초의 미국 주요 작가의 작품이었다.

애시캔파: 20세기 초에 도시 생활 모습을 그린 미국 뉴욕의 화가 집단. 이들은 화려한 도시의 모습은 물론, 그 이면에 있는 어둡고 거친 풍경까지 사실적으로 묘사했다. 보통 사람들의 현실을 담아내며 예술과 일상 간의 간극을 좁히고, 좀 더 미국적인 회화를 그리고자 했다.

안온한 도태에 대한 평화로운 조롱

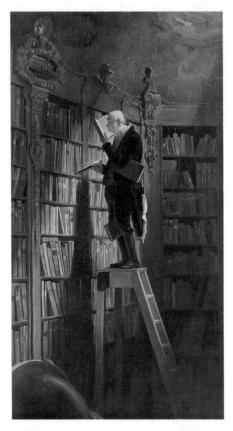

카를 슈피츠베크, 〈책벌레〉, 캔버스에 유화, 49.5×26.8cm, 1850년경, 게오르그 쉐퍼 미술관

좋아하는 일에 몰입한 사람보다 더 행복한 이가 있을까. 19세기 독일 화가 카를 슈피츠베크는 고풍스러운 도서관에서 독서에 몰입 중인 노인을 그렸다. 책상이 아닌 사다리 위에 올라 선 상태이지만 전혀 흐트러짐 없이 책 읽기에 집중하고 있다. 그는 대체 누구이고, 무슨 책이기에 저리 집중해서 읽고 있는 걸까?

부유한 상인의 아들로 태어난 슈피츠베크는 가족의 바람대로 약사가 되었다.

그러나 유산을 물려받게 되자 망설임 없이 원래 되고 싶었던 화가로 전업했다. 미술을 정식으로 배운 적은 없었지만, 미술관에 전시된 거장들의 작품을 보며 다양한 기법과 양식을 익혔다. 특히 영국 화가 윌리엄 호가스의 영향을 받은 위트 넘치는 풍자화로 큰 인기를 얻었다. 그 때문에 '독일의 호가스'로도 불린다.

그의 대표작 중 하나로 손꼽히는 이 그림 〈책벌레〉 속에는 독서 삼매경에 빠진 노인이 등장한다. 백발에 심한 근시를 가진 그는 도서관 사다리 꼭대기에 서서 책을 읽고 있다. 양손은 물론 겨드랑이와 다리 사이에도 책을 끼고 있다. 얼마나 몰입 중인지 재킷 주머니에서 손수건이 흘러내리는 것도 모르고 있다. 재미난 소설을 읽나 싶지만 그가 서 있는 서가 명판에는 "형이상학(Metaphysics)"이라고 쓰여 있다. 그러니까 지금 그는 고전 철학책에 빠져 있는 것이다.

프레스코화가 그려진 도서관 천장과 장식적인 책장은 모두 로코코 시대에 유행하던 것이다. 남자가 입은 검은 반바지도 18세기 귀족들이 즐겨 입던 것으로, 다분히 시대착오적이다. 화가는 처음에 그림 제목을 〈사서〉라고 붙였다가 이후 〈책벌레〉로 바꿨다. 특정 직업인이 아닌 책 좋아하는 상류층 지식인의 초상이란 의미에서다. 화면 왼쪽 아래에는 바깥세상을 상징하는 지구본이 먼지가 쌓인 채 방치돼 있다.

이 그림은 1848년 혁명이 일어난 2년 뒤에 그려졌다. 민주화를 외치는 혁명의 물결 속에 세상이 급변하던 때로, 변화를 원하는 혁명 세력과 기득권을 유지하려는 보수주의자들이 충돌하던 시기였다. 그림 속 노인은 바깥세상에는 관심 없고, 낡은 지식 속에서 안정감과 행복감을 찾고 있는 듯하다.

노인의 시간은 과거에 멈춰 있다. 아니, 거꾸로 흐르고 있다. 빠르게 변하는 세상의 속도에 맞출 수 없으니 과거에 살며 심리적 안정과 행복감을 느끼고 있는 것이다. 변화하지 않으면 도태되는 게 세상 이치다. 그래도 노인은 세상 탓하지 않고 조용히 책에 빠져 있으니 그마나 행복한 여생이라고 해야 할까. 그림 속 노인이 어떤 모습으로 비춰지든 상관없이 화가는 과거에 갇혀 변화를 거부하는 사람들을 조롱하는 의미로 이 풍자화를 그린 것이다.

1848년 혁명: '모든 국민의 봄'이라고도 불리는 이 혁명은, 프랑스 2월 혁명을 비롯해 빈 체제에 대항해 일어난 전 유럽적인 자유주의 운동을 말한다. 이 해는 기본적으로는 프랑스 혁명으로 달성된 자유·평등의 근대 시민 사상의 정착, 둘째로 영국 산업 혁명의 진전에 의한 자본주의 경제의 급속한 발전, 셋째로 노동자 계급의 성립에 의한 사회주의의 광범한 전개 등이 원인이 되어 새로운 시대가 찾아온 해였다.

● 작품 ●
춤1

일주일 만에 완성한 거대한 명작

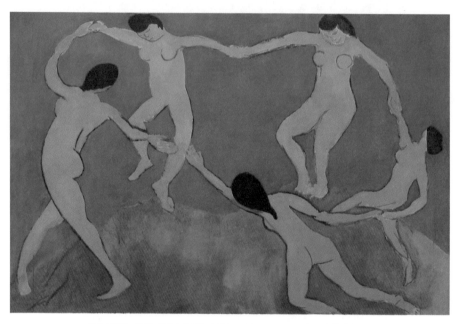

앙리 마티스, 〈춤1〉, 캔버스에 유화, 259.7×390.1cm, 1909년, 뉴욕 현대미술관

"이게 정말 습작이라고?"

뉴욕 현대미술관 벽에 걸린 앙리 마티스의 〈춤〉을 본 사람들이라면 한 번쯤 내뱉는 말이다. 가로 길이만 4미터에 이르는 거대한 그림이 습작이라는 사실이 좀처럼 믿기지 않아서다. 마티스는 연습용 습작을 왜 이렇게 크게 그렸을까? 또 춤추는 여자들이 모두 누드인 이유는 뭘까?

1909년 마티스는 러시아의 사업가이자 컬렉터인 세르게이 시추킨에게 '춤'과 '음악'을 주제로 한 그림 두 점을 주문받았다. 인상주의 작품을 다수 소장하고 있던 이 컬렉터는 마티스 그림으로 자신의 모스크바 저택 벽을 장식할 요량이었다. 그해 3월 마티스는 주문받은 춤 그림을 그리기 위해 몽마르트 언덕의 무도회장

물랭 드 라 갈레트를 찾았다. 거기서 무희들이 춤추는 모습을 자세히 관찰했다. 집으로 돌아오자마자 무도회장에서 들었던 음악을 흥얼거리며, 4미터짜리 대형 캔버스를 펼쳤고 그 위에 무희들을 신속하게 그려나갔다. 전통적인 원근법은 완전히 무시했고, 댄서들은 모두 하늘 위에 둥둥 떠 있는 것처럼 가볍고 평평하게 처리했다.

세부적인 표현을 거부하고 본질적인 세 가지 색만 썼는데, 이는 상당히 파격적인 시도였다. 마티스에게는 춤에서 나오는 삶의 기쁨과 에너지를 표현하는 것이 중요했지, 인물의 사실적 묘사는 전혀 고려 대상이 아니었다. 얼핏 보면 미완성으로 보이지만 마티스는 이 정도면 충분하다고 여겼다. 단순한 형태와 세 가지 색만으로도 가장 조화로운 장식 그림을 그릴 수 있다고 믿었기 때문이다.

거대한 캔버스 그림은 일주일도 안 되는 짧은 시간에 완성됐다. 흥이 나서 몰입하지 않으면 물리적으로 절대 불가능한 일이었다. 습작이었지만 마티스는 이 그림이 너무 마음에 들어 〈춤1〉이라고 이름을 붙였다. 그러고는 본 작업에 착수해 〈춤2〉를 완성했다. 주문자가 가져간 〈춤2〉는 여자들의 피부색이 강렬한 주황색이고, 배경색도 〈춤1〉보다 더 선명하고 진하다.

그림에는 벌거벗은 여자들이 손을 잡고 빙글빙글 돌면서 춤추는 장면이 묘사돼 있다. 마치 우리나라 한가위 날 추는 강강술래 춤을 연상시킨다. 벌거벗은 사람들이 숲속이나 동산에서 행복하고 즐거운 한때를 보내는 모습은 서양 미술에 자주 등장하는 소재일 뿐 아니라 마티스의 다른 그림에도 계속 등장한다. 이는 성경의 에덴동산처럼 서양인들이 흔히 상상하는 인류 최초의 낙원의 모습이기 때문이다.

"춤은 삶이요, 리듬이다."

춤을 무척 좋아했던 마티스가 한 말이다. 춤에는 음악이 필요하고, 음악을 들으면 춤을 추고 싶어진다. 다함께 손잡고 춤출 수 있는 평화롭고 신명 나는 세상, 화가 마티스가 〈춤〉을 통해 보여주고 싶었던 것은 바로 이런 지상낙원의 모습이 아니었을까.

앙리 마티스(1869~1954): 프랑스의 색채 화가로, 회화, 조각, 종이 오리기를 포함한 그래픽 아트 등 다양한 분야에서 명성을 떨쳤다. 그가 주도한 야수파 운동은 20세기 회화의 일대 혁명이며, 원색의 대담한 병렬을 강조해 강렬한 개성적 표현을 기도했다. 보색 관계를 교묘히 살린 청결한 색면 효과 속에 색의 순도를 높여 확고한 마티스 예술을 구축함으로써 피카소와 함께 20세기 회화의 위대한 지침이 됐다.

땀 냄새 가득한 노동자들의 고단한 삶의 현장

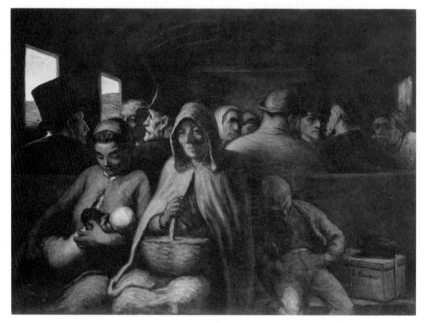

오노레 도미에, 〈삼등 열차〉, 캔버스에 유화, 65.4×90.2cm, 1863~1865년, 메트로폴리탄 미술관

"천국에 사는 사람들은 지옥을 생각할 필요가 없다. 그러나 우리 다섯 식구는 지옥에 살면서 천국을 생각했다."

조세희가 쓴 《난장이가 쏘아올린 작은 공》에 나오는 문장이다. 1970년대 한국 사회의 계급 불평등을 조명한 이 소설은 19세기 프랑스 화가 오노레 도미에가 그린 〈삼등 열차〉를 떠올리게 한다.

그림은 한겨울 삼등 열차 안 풍경을 보여준다. 좁고 춥고 너러운 객차 내부, 딱딱한 나무 벤치에 여행자들이 빽빽하게 앉아 있다. 깨끗하고 안락한 1등석이나 2등석 표를 살 수 없는 가난한 사람들이다.

맨 앞줄에는 초라한 행색의 가족이 나란히 앉았다. 왼쪽 젊은 엄마는 젖먹이 아

기를 안고 있다. 아기가 깨면 윗옷을 열고 젖을 물려야 할 테다. 안전한 수유 공간을 찾는 것은 언감생심이다. 가운데 할머니는 바구니를 두 손으로 꼭 잡은 채 깊은 상념에 잠겼다. 오른쪽 소년은 피곤한지 할머니에게 기댄 채 머리를 떨구고 졸고 있다. 아이 아빠는 보이지 않는다. 멀리 일하러 갔거나 이미 이 세상 사람이 아닐 수도 있다. 충분한 돈을 벌어올 가장이 없다면 이들 가족이 앞으로도 2등석이나 1등석을 탈 가능성은 더 희박해진다.

도미에는 권력자나 부르주아 계층을 날카롭게 풍자한 그림으로 고초도 겪고 이름도 날렸지만, 그의 관심은 언제나 가난한 사회적 약자들에 있었다. 노동자, 세탁부, 약장수, 거리의 공연자 등 도시 빈민의 우울한 모습을 화폭에 담았다. 그들에 대한 따뜻한 시선이 아닌 인물 심리를 꿰뚫는 묘사를 했다. 그 역시 노동자의 아들로 태어나 평생 어렵게 살았기 때문에 비슷한 처지의 사람들에게 동질감을 느꼈던 것 같다.

그는 화가가 된 뒤에도 캐리커처나 삽화를 그려 생계를 유지했다. 도미에가 삼등 열차를 주제로 그리기 시작한 것은 40대 후반, 큰 병을 앓고 난 뒤 경제적, 육체적으로도 가장 힘든 시기였다. 같은 주제와 구성으로 석 점이나 그렸는데, 이 그림이 마지막 작품이고 완성도도 가장 높다.

하지만 급진적인 예술은 당대의 환영을 받지 못하는 법, 가난한 사람이나 사회 비판적인 풍자화를 그린 탓에 도미에는 말년까지 성공하지 못했다. 이 그림도 죽기 1년 전에 공개했다.

조세희가 난쟁이를 도시 빈민으로 상징했다면, 도미에는 열차를 계급적 불평등의 상징으로 그려냈다. 열악한 3등 칸은 가난한 자들이 사는 지옥 같은 세상에 대한 비유일 테다. 가진 것 없는 약자들은 일상이 전쟁 같고, 매일 패배를 경험한다. 승리는 늘 가진 자의 몫이니 말이다.

그림 속 가족은 천국을 꿈꿀 수 있을까? 소년은 커서 1등 칸을 탈 수 있을까? 우리 사회의 불평등은 그때보다 나아졌을까? 예나 지금이나 부도, 가난도 대물림되는 사회에서 긍정의 답을 하기란 쉽지 않다.

오노레 도미에(1808~1879): 프랑스의 사실주의 화가이며 판화가. 19세기 프랑스 정치와 부르주아 계층에 대한 신랄한 풍자와 서민의 고단한 삶에 대한 깊이 있는 통찰로 당대 현실을 날카롭게 지적했다. 4,000여 점에 이르는 석판화를 비롯한 방대한 작품은 그가 살았던 시대의 생생한 증언이다.

사후 200년 뒤에 알려진 비운의 천재 화가

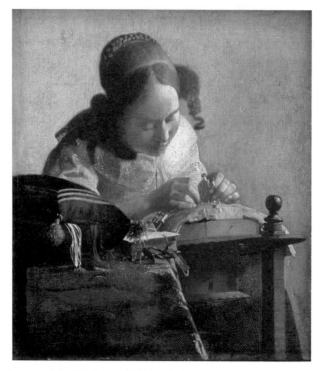

요하네스 페르메이르, 〈레이스 뜨는 여성〉, 캔버스에 유화, 24.5×21cm, 1669~1670년, 루브르 박물관

요하네스 페르메이르는 렘브란트와 함께 17세기 네덜란드 미술을 대표하는 국민 화가다. 지금은 전 세계 주요 미술관이 서로 모시고 싶어 하는 귀한 몸의 화가이지만, 사실 그는 19세기 중반까지만 해도 역사에서 완전히 잊힌 화가였다. 사후 거의 200년 동안 전혀 알려지지 않았던 그가 어떻게 세계적인 화가로 재발견될 수 있었을까?

〈레이스 뜨는 여성〉은 페르메이르가 남긴 가장 작은 그림이지만 작가 이력에 있어 가장 중요한 작품이다. 바로 유명 미술관에 입성한 그의 첫 그림이기 때문이

다. A4 용지보다 작은 그림 속에는 노란 드레스를 입은 여성이 작업대 앞에 앉아 레이스를 뜨고 있다. 그녀는 두 개의 실타래를 가지고 조심스럽게 손을 놀리며 바늘을 꽂고 있다. 화가는 레이스를 뜨는 인물의 모습을 매우 상세하고 정밀하게 그린 데 반해 전경은 이례적으로 추상적으로 처리했다. 화면 왼쪽에 있는 파란 쿠션에서 삐져나온 붉은 실은 마치 액체처럼 흐물흐물하고 흐리다. 이 효과를 내기 위해 그가 카메라 옵스큐라를 사용했다고 알려져 있다. 비슷한 시기에 그려진 다른 인물화들에서는 소품까지 정교하게 묘사했지만 이 그림에서는 과감하게 추상적인 시도를 한 것이다.

일상의 소소한 장면을 독특한 기법으로 신비롭게 그려낸 이 그림은 분명 매력적이고 혁신적이다. 하지만 페르메이르는 역사에 남는 화가가 되기에 힘든 조건을 가진 인물이었다. 그가 살았던 네덜란드 델프트에서는 꽤 이름을 날렸지만 평생 남긴 작품 수가 겨우 서른일곱 점뿐이고, 그림 대부분을 피터르 판 라이벤이라는 부자 고객 한 사람에게만 팔았다. 당연히 외부로 작품이 알려지기 힘들었다. 열네 명의 자녀와 함께 장모 집에 얹혀살았고, 1665년 사망 당시 적지 않은 빚을 가족에게 남긴 것을 보면 생전에도 돈은 잘 벌지 못한 모양이다.

약 200년 간 잊혔던 그를 역사의 무대 위로 끌어올린 이는 뜻밖에도 프랑스인이었다. 1866년 미술 비평가였던 테오필 토레는 이 델프트 화가의 작품들을 집중 연구한 논문을 출간한 후, 이를 들고 유럽의 주요 미술관과 개인 컬렉터들을 찾아다니며 페르메이르의 가치를 알렸다. 그의 노력은 1870년 루브르 박물관이 〈레이스 뜨는 여성〉을 구입하면서 그 결실을 맺는다.

그 이후 페르메이르는 세계 최고의 박물관 벽에 작품이 걸린 위대한 거장의 반열에 올랐고, 17세기 네덜란드 황금기를 대표하는 화가로 우뚝 섰다. 그림들이 재평가받으면서 값이 가파르게 상승하자 다른 미술관과 부호들도 앞다퉈 페르메이르 그림을 사들이기 시작했다. 공급은 한정돼 있고 수요는 넘치다 보니 위작들이 쏟아질 정도로 인기가 치솟았다. 안타깝게도 토레는 그 모습을 보지 못하고 1869년 세상을 떠났지만, 페르메이르를 재발견한 사람으로 역사에 이름을 남겼다.

카메라 옵스큐라: 지금 사용되고 있는 카메라의 전신으로, 어두운 방이나 상자 한쪽 면의 작은 면에 빛을 통과시키면 반대편 벽면에 외부의 풍경이나 형태가 거꾸로 투사되어 나타나는 현상을 기계 장치로 만든 것이다.

불안한 자를 편안하게, 편안한 자를 불안하게

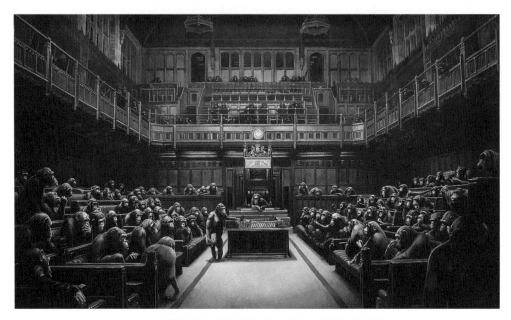

뱅크시, 〈위임된 의회〉, 캔버스에 유화, 250×420cm 2009년, 개인 소장

침팬지들이 국회의사당을 장악한 이 그림. 영국을 대표하는 그라피티 화가 뱅크시의 대표작 중 하나다. 가로 4미터가 넘는 거대한 유화로 2019년 경매에서 약 150억 원에 팔리며 화제가 된 작품이다. 뱅크시는 왜 하필 침팬지를 그린 걸까? 이 그림은 어째서 그리 높은 가치를 인정받는 걸까?

영국을 기반으로 활동하는 뱅크시는 사회 풍자적인 거리 낙서화로 세계적 명성을 얻었다. 그라피티라는 장르의 특성상 신원 노출을 하지 않고 활동하기 때문에 '얼굴 없는 화가'로 불린다. 뱅크시가 이 그림을 그린 것은 2009년. 2008년 시작된 글로벌 금융 위기와 유럽연합(EU)의 재정 위기 속에서 유로존 경제의 불확실성과 대규모 난민 유입에 따른 불만으로 영국민의 위기감이 고조되던 시기였다.

게다가 영국은 유럽연합 통합 과정에서 국민 투표를 실시하지 않아 민주적 절차 결여에 대한 국민들의 불만이 축적돼 왔다. 유럽연합을 탈퇴하겠다는 '브렉시트'의 목소리도 커지고 있었다.

〈위임된 의회〉 속 배경은 영국 하원 의사당이다. 하원 의원들을 대체한 침팬지들이 의사당을 점령했다. 어림잡아도 100마리는 되어 보인다. 의사당 내부는 열띤 토론 대신 고성과 광기로 가득하고, 의장석 앞 침팬지는 준비해 온 문건을 펼치지도 못한 채 서 있다. 의원석에 앉은 몇몇 침팬지는 의장석을 향해 삿대질하며 목소리를 높이고 있다.

40여 년간 아프리카에 머물며 침팬지를 연구한 제인 구달에 따르면, 침팬지는 인간과 가장 비슷한 동물이다. 사냥과 육식을 좋아하며 인간처럼 도구를 사용한다. 또 동족을 살해하는 어두운 본성도 가지고 있다. 구달의 말대로 "침팬지는 우리가 생각한 것보다 훨씬 더 우리 인간을 닮았다."

〈위임된 의회〉가 런던 소더비 경매에 나온 것은 2019년 10월 3일. 2016년 국민 투표를 통해 브렉시트 의견이 승리했지만, 영국 의회는 아무런 결정을 내리지 못하고 탈퇴 시한을 수년간 계속 연장하면서 정치적 계산만 하고 있었다. 영국 국민을 반으로 갈라치기 해온 브렉시트 문제로 국민들의 피로도가 높을 때였다. 10년이 지나도 나아지지 않은 정치적 상황에 대한 신랄한 풍자를 담은 이 그림이 브렉시트 예정일을 앞두고 경매에 나오자 큰 관심을 불러 일으켰다. 그리고 시대정신을 담은 이 그림은 무려 1,220만 달러(약 163억 원)에 팔리며 작가 최고가를 경신했다.

뱅크시는 "예술은 불안한 자들을 편안하게, 편안한 자들을 불안하게 해야 한다"라고 주장한 화가다. 작품의 원제목인 〈질문 시간〉처럼, 이 그림을 보고 가장 불안해할 사람들에게 화가는 묻는 듯하다. 국민들에게 권력을 위임받고도 일하지 않는 자들은 침팬지와 뭐가 다르냐고.

브렉시트: 영국을 뜻하는 '브리튼(Britain)'과 탈퇴를 뜻하는 '엑시트(Exit)'의 합성어. 2015년 '유럽연합 가입 계속 여부를 묻는 국민 투표'를 공약으로 내건 보수당이 총선에서 과반수를 얻었다. 보수당 총리는 유럽연합 잔류를 예상하고 2016년 국민투표를 진행했으나, 예상과 달리 투표 결과 탈퇴 51.9%, 잔류 48.1%가 나오며 유럽연합 탈퇴가 결정됐다. 1973년 1월 유럽경제공동체(EEC)에 합류한 지 43년 만이었다.

● 작품 ●

카네이션, 백합, 백합, 장미

아름다운 장면이 된 고통의 기억

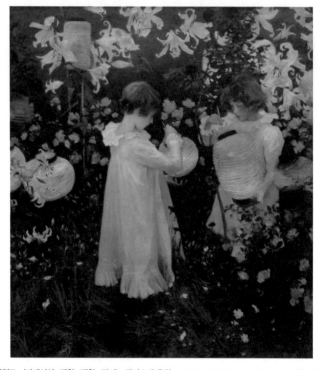

존 싱어 사전트, 〈카네이션, 백합, 백합, 장미〉, 캔버스에 유화, 174.0×153.7cm, 1885~1886년, 테이트 브리튼

해 질 무렵, 하얀 드레스를 입은 두 아이가 정원에서 종이 등불을 켜고 있다. 주변에는 하얀 백합과 분홍 장미, 노란 카네이션이 만발했고, 등불에서 배어나오는 은은한 빛은 아이들 얼굴과 옷으로 번진다. 같은 옷을 입은 두 아이는 등불 밝히기에 집중하고 있다. 존 싱어 사전트가 그린 이 그림은 어린 시절의 아름다운 추억을 떠올리게 한다.

미국인이었지만 파리에서 활동했던 사전트는 1884년 살롱전에서 물의를 일으킨 후, 이듬해 영국으로 도주하다시피 떠나왔다. 그림 속 배경은 영국 코츠월즈의

한 농가주택 정원으로, 당시 사전트는 동료 화가인 프란시스 밀레와 함께 머물고 있었다. 모델은 삽화가 프레드릭 버나드의 두 딸로, 왼쪽은 열한 살 돌리, 오른쪽은 일곱 살 폴리다. 원래는 밀레의 다섯 살 난 딸을 그리려 했지만 너무 어린 데다 어두운 색 모발 때문에 금발을 가진 아이들로 교체했다.

그림의 모티프는 런던 템스 강변에서 봤던 매력적인 등불이다. 사전트는 정원에서 소녀들을 직접 관찰하며 그렸지만, 사실 그의 관심은 인물이나 풍경이 아닌 황혼의 빛과 등불이 만나 빚어내는 복합적인 빛의 효과였다.

해 질 녘 빛을 포착할 수 있는 시간은 제한돼 있기에 실제 작업 가능한 시간은 하루 10분이 채 되지 못했다. 매번 모든 그림 도구를 미리 준비하고, 도중에 져버린 꽃은 인조 꽃으로 대체하는 등 불편과 어려움도 많았다. 1885년 9월부터 두 달 동안 매일 작업했음에도 그림은 끝내 완성되지 못했다. 결국 두 번의 여름을 난 후에야 완성됐는데, 정말 더디고 힘든 여정이었다. 하루는 얼마나 답답하고 화가 났는지 사전트는 작품 제목을 〈제기랄! 어리석군, 어리석어. 바보 같은 모습(Darnation, Silly, Silly, Pose)〉이라 붙일 뻔했다. 대중가요의 가사에서 따온 원제목 〈카네이션, 백합, 백합, 장미(Carnation, Lily, Lily, Rose)〉를 친구가 말장난으로 바꾼 것이었다.

과정은 느리고 고됐지만, 결과는 기대 이상이었다. 1887년 왕립 아카데미 전시에 출품된 그림은 큰 찬사를 받았고, 이듬해 영국 국립미술관인 테이트 브리튼에 소장됐다. 그 이후 그는 초상화가로 승승장구하며 부와 명성을 누렸다.

문득 궁금해진다. 화가가 그리 힘들었다면 모델을 섰던 아이들은 어땠을까? 자매는 두 해 여름 내내 매일 저녁 같은 옷을 입고 같은 자세로 등불을 밝히며 포즈를 취해야 했다. 동생은 겨우 일곱 살이었는데 말이다. 아무리 재미있는 등불놀이도 매일 하면 더 이상 놀이가 아닌 노동이자 고역이었을 것이다. 어쩌면 이 아름다운 장면이 두 아이에겐 고통의 기억일지 모른다. 화가보다 어린 모델들에게 경의를 표하고 싶어지는 이유다.

존 싱어 사전트(1856~1925): 이탈리아 피렌체에서 태어난 미국 화가이자, 대표적인 초기 인상주의 화가. 초상화로는 19세기 말의 상류 사회 인물들을 묘사한 작품이 많은데, 전통적인 형식에서 벗어난 기법과 색채 등을 사용하여 고유의 영역을 개척했다. 또 유럽의 다양한 풍경화와 풍속화를 제작해 영국과 미국의 인상주의 화풍 확립에 크게 이바지했다.

● 화가 ●

윌리엄 홀먼 헌트

빅토리아 시대의 도덕을 그리다

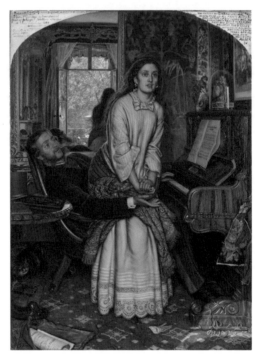

윌리엄 홀먼 헌트, 〈깨어나는 양심〉, 캔버스에 유화, 76.2×55.9cm, 1853년, 테이트 브리튼

양심에도 표정이 있을까? 있다면 어떤 모습일까? 19세기 빅토리아 시대에 활동했던 영국 화가 윌리엄 홀먼 헌트는 감정을 표현하는 데 탁월했다. 그는 추상적인 양심의 모습을 시각화해 그린 〈깨어나는 양심〉으로 가장 유명하다.

헌트는 영국 라파엘 전파의 창립자 중 한 사람이다. 르네상스 미술의 거장 라파엘로 이전으로 돌아가, 중세 미술의 도덕적인 메시지에서 예술적 영감을 찾고자 했다. 〈깨어나는 양심〉은 빅토리아 시대 중산층 가정 실내에 있는 한 쌍의 남녀를 묘사하고 있다. 남자가 말실수라도 한 걸까? 여자가 남자 무릎에 앉았다가 벌떡 일어서고 있다. 언뜻 보면 다정한 부부가 잠깐 불화를 겪는 장면처럼 보인다.

하지만 화가는 다양한 상징을 그려넣어 이들이 불륜 관계임을 보여준다. 파란 정장 차림의 남자와 달리 여자는 속옷에 준하는 하얀 실내복 차림이다. 남자의 모자는 탁자 위에, 장갑은 바닥에 벗어던져져 있다. 여자는 왼손에 반지를 세 개나 꼈지만 약지에 결혼반지는 없다. 그러니까 남자는 지금 숨겨 놓은 정부의 집을 방문한 것이다.

부유한 남자가 마련해 주었을 여자의 집은 피아노와 고급 가구로 호화롭게 장식돼 있지만 정리 정돈이 안 돼 어수선하고 어지럽다. 피아노 끝의 미완성된 태피스트리와 바닥에 뒹구는 실은 무책임함과 불성실함을 암시한다. 피아노에는 토머스 무어가 과거의 슬픈 기억들을 노래한 〈고요한 밤에 자주〉의 악보가 놓여 있고, 왼쪽 바닥에는 앨프리드 테니슨의 시 〈눈물이, 부질없는 눈물이〉가 적힌 종이가 버려져 있다. 가버린 날들의 회한을 노래한 시다. 뒤에 있는 거울은 여자가 창밖 정원을 바라보고 있다는 걸 알려준다.

〈깨어나는 양심〉은 빅토리아 시대의 중산층 가정집 실내뿐 아니라 당대 신흥 부자들의 부도덕한 생활상을 그대로 보여준다. 엄격한 도덕성과 청교도주의적인 소박한 생활상이 미덕이었지만, 젊은 청춘들이나 갑자기 큰돈을 번 부르주아들이 그걸 지킬 리 없었다.

죽었던 양심은 무언가에 찔렸을 때 되살아난다. 여자의 양심을 깨운 건 찬란한 봄빛. 음침하고 어지러운 실내와 대비되는 밝은 빛을 보고 각성한 듯하다. 더 이상 이렇게 살지 않겠다고 결심이라도 한 걸까. 여자는 남자의 품을 박차고 일어선다. 그런데 여자의 표정이 애매하다. 원래는 상당히 고통스러운 표정으로 그려졌지만, 그림을 산 고객이 마음에 들어 하지 않아 화가에게 수정을 요구해 지금처럼 애매한 표정이 되었다고 한다.

양심의 사전적 의미는 '자신의 행위에 대해 옳고 그름과 선악의 판단을 내리는 도덕적 의식'이다. 어쩌면 양심의 표정도 저렇지 않을까. 기쁠 때도 괴로울 때도 부끄러울 때도 있을 테니 말이다. 기쁜 것도 슬픈 것도 아닌, 복합적이면서도 애매한 저 여자의 표정처럼 말이다.

윌리엄 홀먼 헌트(1827~1910): 라파엘 전파를 결성한 창립 회원 중 하나로 영국 미술을 혁신하고자 했다. 사실주의적인 양식과 선명한 색채, 꼼꼼한 세부 묘사와 알레고리적인 도상의 사용, 그리고 사회적 문제들을 다룬 점 등에서 라파엘 전파 그림의 전형적인 특징을 보여줬다.

종교화의 금기를 깨다

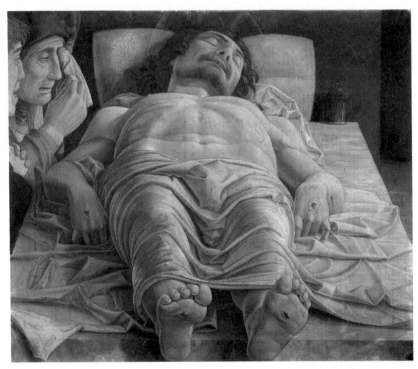

안드레아 만테냐, 〈죽은 그리스도에 대한 애도〉, 캔버스에 템페라, 68×81cm, 1483년경, 브레라 미술관

예수의 죽음을 이토록 비참하고 슬프게 표현한 그림이 또 있을까. 15세기 이탈리아 화가 안드레아 만테냐가 그린 이 그림 속에는 죽은 예수와 그를 애도하는 사람들이 등장한다. 고통 속에 죽은 예수의 모습이 너무도 생생하게 묘사돼 있어 감상자를 충격에 빠뜨린다. 게다가 화가는 이 그림을 죽는 날까지 소중히 간직했다. 그는 왜 이런 그림을 그렸으며, 그토록 아꼈던 이유는 뭘까?

'죽은 그리스도에 대한 애도'는 중세와 르네상스 미술에서 인기 있는 주제였다. 많은 화가가 그렸지만, 만테냐의 그림이 가장 유명하고 실험적이다. 우선 구도가

특이하다. 예수의 주검을 발아래서 본 시점으로 그렸다. 그것도 가로가 조금 더 긴 화면 안에 누운 몸을 세로로 배치했다. 좁은 화면 안에 몸을 세로로 그려넣기 위해 화가는 극단적인 단축법을 사용했다. 그 결과 예수의 몸은 실제보다 짧아졌고, 발도 매우 작게 그려졌다. 원근법을 사용해 실제 발 크기대로 그렸다면 몸의 대부분을 가렸을 것이기 때문이다.

돌판 위에 누운 예수의 축 늘어진 양손과 발에는 십자가에 못 박힐 때 생긴 상흔이 선명하다. 싸늘하게 식은 주검을 덮은 천과 상처 난 가슴 위로 보이는 얼굴에는 고통이 맺혀 있다. 곁에서 손수건으로 눈물을 훔치고 있는 여자는 성모 마리아다. 깊게 패인 주름을 가진 성모는 슬픔으로 얼굴이 일그러져 있다. 예수의 제자인 요한과 마리아 막달레나도 옆에서 함께 울부짖고 있다.

만테냐는 다른 화가들과 달리 예수를 미화하지 않았다. 죽음의 고통에 초연한 위대한 구세주의 모습이 아닌 고통스럽게 죽어간 한 청년의 처참한 모습을 우리 눈앞에 보여줄 뿐이다. 성모 역시 상실의 슬픔을 넘어선 위대하고 아름다운 어머니의 모습이 아니다. 아들 잃은 고통에 눈물을 쏟고 있는 늙고 초라한 현실 속 어머니로 묘사했다. 그렇다고 예수를 패배자로 그릴 수는 없었을 터. 화가는 특이하게도 예수의 생식기를 과감하게 그림의 한가운데로 배치시켰다. 새로운 생명의 탄생, 즉 부활의 희망을 상징하기 위해서였을 테다. 화가는 죽음과 상실의 고통을 표현하면서 동시에 희망을 전하는 것이다.

만테냐는 이 그림을 죽을 때까지 곁에 두었다. 교회나 귀족 후원자의 의뢰로 그린 게 아니라 자신의 장례용 예배당을 위해 제작했기 때문이다. 당시 그는 만토바의 궁정 화가로 부와 명성이 최고조에 달해 있었다. 그러나 이 그림을 곁에 두고 보면서 예수의 수난과 죽음을 늘 생각하며 겸손하고자 했다.

죽음이 두렵지 않은 자가 있을까. 평균 수명이 전례 없이 늘어나고 있지만 죽음은 여전히 두려움의 대상이다. 만테냐의 그림은 오늘을 사는 우리에게 죽음 앞에 겸손하라고 경고하는 듯하다. 아울러 상실의 슬픔은 사랑에서 비롯된 당연한 감정이니, 참지 말고 실컷 슬퍼하라고 말하는 것 같다.

단축법: 단일한 사물, 인물에 적용된 원근법으로서, 대상의 형태를 그것을 바라보는 각도에 따라 축소하는 것을 말한다. 특히 인체를 그림 표면과 경사지게 또는 직교(直交)하도록 배치해 투시도법적으로 감축되어 보이게 하는 회화 기법이다.

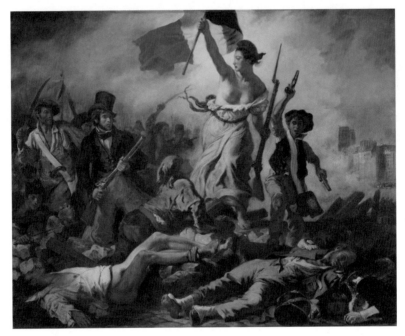

016

너무 혁명적이어서 숨겨진 그림

외젠 들라크루아, 〈민중을 이끄는 자유〉, 캔버스에 유화, 260×325cm, 1830년, 루브르 박물관

민주주의는 수많은 혁명의 결과물이다. 역사적 사건이나 혁명의 순간은 언제나 그림이나 사진, 글로 기록되어 왔다. 시민 혁명을 그린 가장 유명한 그림은 들라크루아의 〈민중을 이끄는 자유〉일 것이다. 1830년 7월 파리에서 일어난 시민 혁명을 그린 이 그림은 프랑스 왕실 컬렉션을 전신으로 하는 루브르 박물관의 대표 소장품이다. 그런데 왕실에 항거해 일어난 혁명을 다룬 작품이 어떻게 왕실의 소장품이 됐을까?

'영광의 3일'로 불렸던 '7월 혁명'은 입헌군주제를 거부하고 왕정복고로 되돌아온 샤를 10세를 축출하는 데 성공했다. 그림 속 장면은 혁명이 일어난 이튿날을

묘사하고 있다. 자유를 위해 무기를 들고 항쟁하는 시민들의 모습이 생생하게 화면을 가득 채우고 있다. 시가전이 한창인 가운데 가슴을 훤히 드러낸 여성이 쓰러진 바리케이드와 사람들을 딛고 선두에 서서 파리 시민들을 이끌고 있다. 오른손엔 자유, 평등, 박애를 상징하는 삼색기를, 왼손엔 장총을 들었다. 그 옆의 어린아이도 손에 총을 들었다. 이렇게 어린아이부터 가난한 노동자, 농민, 학생, 중절모를 쓴 부르주아 남성까지 남녀노소 불문하고 모든 계급이 그녀를 따르고 있다. 대체 여성은 누구기에 혁명의 선두에 선 걸까?

사실 이 여인은 실제 사람이 아니다. 그리스 신화에 나오는 자유의 여신을 우의적으로 표현한 것이다. 여인이 고대 조각상들처럼 가슴을 훤히 드러내고 맨발인 이유다.

이 그림은 1830년 9월부터 12월 사이에 그려진 것으로 추정된다. "나는 현대적 주제인 바리케이드를 그리기 시작했습니다. 조국을 위해 직접 나서 싸우지는 못했지만 조국을 위해 이 그림을 그리고 싶습니다."

1830년 10월 들라크루아가 형에게 보낸 편지에 쓴 내용이다. 그러니까 그는 애국심의 발로로 이 그림을 그렸으며, 그림을 통해 혁명에 대한 일종의 지지 선언을 한 셈이다.

완성된 그림은 1831년 살롱전에 전시돼 화제를 모았다. 우아하고 아름다워야 할 여신이 가난한 평민처럼 그려진 것을 못마땅하게 여긴 이들도 있었지만, 대부분은 혁명의 순간을 영원히 기억하게 만드는 걸작으로 여겼다. 프랑스 정부는 7월 혁명으로 '시민의 왕'이 된 루이 필리프를 기념하기 위해 3,000프랑에 이 그림을 구입해 왕실 컬렉션에 추가했다. 그러나 진짜 의도는 전혀 달랐다. 언제든 민중을 선동할 수 있는 위협적인 그림이었기에 대중의 눈에 안 띄게 치워버린 것이었다.

"이 그림은 너무 혁명적이어서 다락방에 숨겨져 있었다."

1848년 프랑스 미술 평론가 샹플뢰리가 쓴 글이다. 이후 그림은 작가에게 되돌려졌다가 1874년 비로소 루브르 왕실의 공식 소장품이 되었다. 혁명이 일어난 지 44년 후였다.

이제 〈민중을 이끄는 자유〉는 루브르 박물관에서 가장 인기 있는 명화 중 하나로, 프랑스인뿐 아니라 세계인의 사랑을 받고 있다. 프랑스 7월 혁명을 배경으로 하고 있지만 부당한 권력에 항거하는 인류 보편적인 열망을 담고 있기 때문이다.

오래 보아야 예쁘다

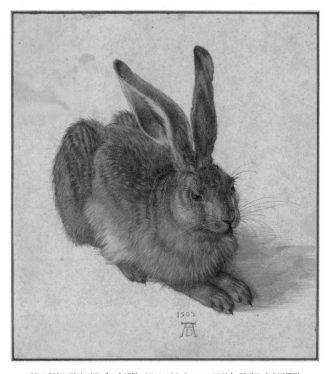

알브레히트 뒤러, 〈토끼〉, 수채화, 25.1×22.6cm, 1502년, 알베르티나 박물관

오스트리아 빈에 있는 알베르티나 박물관에 가면 토끼 한 마리를 만날 수 있다. 알브레히트 뒤러가 그린 것으로, 아마도 서양 미술사에서 가장 유명한 토끼일 것이다. A4 용지보다 작은 이 수채화가 유서 깊은 박물관의 대표 소장품이라는 사실도 의아하지만, 화가가 왜 토끼를 모델로 삼았는지, 어떻게 살아 있는 동물을 이렇게 정교하게 묘사할 수 있었는지가 더 궁금하다.

1471년 독일 뉘른베르크에서 태어난 뒤러는 아버지를 이어 금세공사가 되려 했지만, 그러기엔 그림 실력이 너무 뛰어났다. 아버지에게서 금세공 기술과 드로

잉의 기초를 배운 뒤, 15세 때부터는 화가의 견습생으로 들어가 본격적으로 그림을 배웠다.

뒤러는 10대 초부터 자화상을 그렸을 정도로 자의식이 분명했다. 24세 때 이탈리아 여행에서 돌아온 후 고향에 작업장을 열었는데, 탁월한 재능 덕에 곧바로 명성을 얻었다. 이 그림 〈토끼〉는 화가로서의 명성이 최고조에 이르렀던 31세 때 그렸다.

갈색 토끼가 앞발을 모은 채 얌전히 앉아 있다. 크고 긴 두 귀는 위로 쫑긋 세워졌고, 목, 몸통, 뒷다리 털은 각기 다른 방향으로 누웠다. 그 모습이 사진처럼 사실적이고 생생하다. 토끼는 문화권마다 다양한 상징성을 가진다. 서양에서는 주로 다산의 상징으로 여겨진다. 30여 일의 짧은 임신 기간과 한 번에 열 마리 이상도 낳을 수 있는 강한 번식력에서 기인했을 것이다.

그림의 독일어 제목은 〈펠트하제(Feldhase)〉, 즉 산토끼다. 야생에 사는 토끼를 어찌 이리 세밀하게 그릴 수 있었을까? 어쩌면 한 마리를 잡아다가 작업실에서 관찰하며 그렸을지도 모른다. 배경이 생략돼 있지만, 토끼 눈동자에 비친 창틀이나 바닥에 진 그림자가 이런 추측에 힘을 더한다. 그림 하단에는 뒤러의 서명을 대신한 모노그램과 제작연도가 적혔다. 수채화이지만 습작이 아닌 독자적인 작품으로 제작했음을 알 수 있다.

뒤러는 〈토끼〉를 통해 두 마리 토끼를 잡으려 했던 듯하다. 고객들에게 화가로서의 뛰어난 기량을 보여주고, 자신의 작품이 유럽 곳곳으로 번식돼 나가기를 바랐을 것이다. 아니나 다를까, 실제로도 이후 뒤러의 작품들은 인쇄술의 발달과 함께 외국으로 인기리에 복제돼 나가며 화가에게 국제적인 명성을 안겨주었다. 그뿐 아니라 독일 르네상스 미술을 꽃피운 거장으로 칭송받았다.

사물이든 동물이든 이렇게 정교하게 묘사하려면 가까이서 오랫동안 관찰했을 테다. 관찰은 관심이다. 관심이 있어야 오래 관찰할 수 있다. 관심은 또한 사랑이다. 화가는 오랜 관찰과 생명에 대한 사랑, 미술에 대한 열정으로 이 평범한 토끼를 관찰 예술의 걸작으로 탄생시켰다. 어쩌면 이 그림이 주는 메시지는 이런 게 아닐까. '모든 생명은 귀하다.'

알브레히트 뒤러(1471~1528): 16세기 독일의 가장 중요한 미술가. 이탈리아 르네상스 미술을 경험한 선구적인 북유럽 미술가였으며, 장인이기보다는 지식인이기를 원했던 최초의 미술가로서 '르네상스인'이라는 수식어를 얻었다. 회화와 판화로 당대에 높은 명성을 얻었으며 많은 자화상을 그렸다.

● 화가 ●

귀스타브 카유보트

그가 없었다면 위대한 작품들이 태어날 수 있었을까?

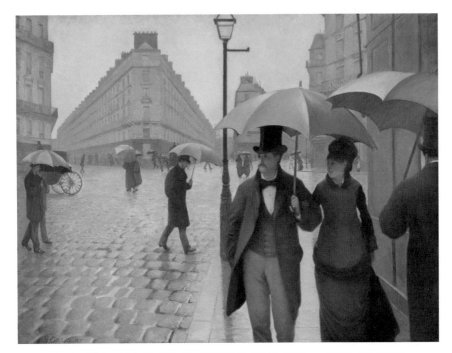

귀스타브 카유보트, 〈파리 거리, 비오는 날〉, 캔버스에 유화, 212.2×276.2cm, 1877년, 시카고 미술관

어느 시대나 '엄친아'는 있었다. 좋은 집안에 공부도 잘하고 재주도 많은 데다 외모도 준수하고 게다가 따뜻한 인성까지 갖춘 엄마 친구 아들 말이다. 19세기 프랑스 파리에도 그런 완벽한 엄친아가 있었다. 바로 인상파 그룹의 일원이자 후원자였던 귀스타브 카유보트다.

1848년 프랑스 파리의 부유한 집안에서 태어난 카유보트는 공부도 잘했지만 그림에도 소질이 있었다. 부모님의 뜻에 따라 처음에는 법학을 공부했고, 스물두 살에 변호사 시험에도 합격했다. 하지만 법관의 길을 포기하고 개인 화실에서 그림을 배우기 시작했다. 정말 되고 싶은 건 화가였기 때문이었다. 열심히 그림 실력

을 갈고닦은 덕분에 스물다섯에 국립 미술학교인 에콜 데 보자르에 당당히 입학했다. 이듬해 아버지가 돌아가시면서 막대한 유산을 물려준 덕에 돈 걱정 없이 창작 활동에 전념할 수 있었다. 그런데 동료 화가들의 사정은 달라 보였다. 그는 경제적 어려움을 겪고 있는 모네, 르누아르, 드가 같은 인상파 화가 친구들을 차마 외면할 수 없었다. 이들과 친하게 어울리면서 후원자 역할을 자처했다. 인상파 전시회를 열어주고 팔리지 않는 그림을 사주었으며, 모네의 경우는 집세도 대신 내줬다.

카유보트는 1875년 살롱전에서 작품이 거부되자 이듬해인 1876년 제2회 인상파 전시회에 출품하며 작가로 정식 데뷔했다. 파리 도시의 풍경을 대담하게 그린 이 풍경화는 작가 데뷔 2년차에 그린 것이다. 화가로서의 역량을 잘 보여주는 그의 대표작으로, 비 오는 겨울날 오후 파리 더블린 광장의 풍경을 묘사하고 있다. 도로는 넓고 반듯하게 정비됐고, 광장은 5~6층짜리 세련된 건물들이 에워싸고 있다. 우산을 쓴 멋쟁이 파리지앵들은 날씨에 개의치 않는 듯 아름다운 파리 거리를 활보하고 있다. 빠른 붓질과 빛의 효과를 중시했던 다른 인상파 화가들과 달리 카유보트는 사실주의 기법을 고수했다. 그 대신 소실점이 두드러지게 드러나는 대담한 구도와 원근법을 강조했고, 일찌감치 사진을 예술의 형식으로 인식했던 터라 전체적인 구도도 마치 스냅사진을 닮았다. 화면 오른쪽에 등을 보이고 있는 남자는 아예 몸의 반이 잘려져 나갔다. 고전 미술에서는 상상조차 할 수 없는 과감한 구도다.

평생 독신으로 살면서 인상파 화가들을 후원했던 카유보트는 자신의 소장품 68점을 모두 국가에 기증한다는 유언을 남긴 채 45세에 폐병으로 세상을 떠났다. 그러나 보수적인 아카데미의 반대로 절반 이상의 작품이 거절됐다가 뒤늦게 프랑스 정부가 인수했다.

그가 친구들을 돕기 위해 수집했던 주옥같은 인상주의 명화들은 현재 파리 오르세 미술관에서 만날 수 있다. 카유보트가 인상파 후원자에서 19세기 파리 도시 풍경을 가장 잘 포착한 인상주의 화가로 재평가받은 것은 사후 70년이 지나서였다.

귀스타브 카유보트(1848~1894): 프랑스의 인상주의 화가. 19세기 새롭게 변화하는 파리의 풍경을 독특한 구도와 치밀한 구성, 대담한 원근법으로 화폭에 담았다. 막대한 유산을 상속받아 인상파 화가들을 후원하고 작품을 수집했다.

그림 속에 가득 숨겨진 비밀들

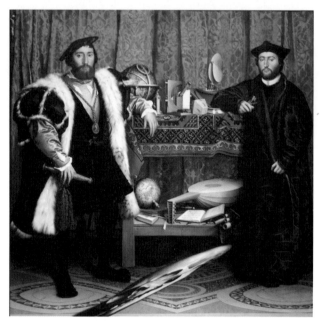

한스 홀바인, 〈대사들〉, 오크나무에 유화, 207×209.5cm, 1533년, 내셔널갤러리

대사란 최고 권력자의 명을 받아 외국에 파견된 외교 사절을 말한다. 대사를 뜻하는 영어 단어 '앰배서더(Ambassador)' 또한 신하, 하인이라는 의미의 라틴어 '암바크투스(Ambactus)'에서 유래했다.

대사라는 용어는 르네상스 시대 이탈리아에서 탄생해 전 유럽으로 퍼져나갔다. 대사 제도는 어려운 시기에 이웃 나라들과 평화 관계를 유지하고 동맹을 맺기 위해 선택된 제도였다. 독일 르네상스 미술의 거장 한스 홀바인은 미술사에서 가장 유명한 대사의 초상화를 그렸다. 〈대사들〉은 그가 살던 16세기 대사의 모습을 시대상과 함께 보여주는 걸작이다.

독일 태생이지만 영국의 궁정 화가로 일했던 홀바인은, 1533년 프랑스 대사들

의 런던 방문을 기념해 이 그림을 그렸다. 가로, 세로 각각 2미터가 넘는 거대한 화면 안에는 실물 크기의 두 남자가 등장한다. 이들은 초록 커튼을 배경으로 진귀한 물건들이 얹어진 선반을 사이에 두고 서 있다. 값비싼 모피 코트를 걸친 위풍당당한 왼쪽 남자는 당시 29세의 장 드 댕트빌로, 프랑수아 1세가 영국의 헨리 8세 국왕에게 보낸 외교 사신이다. 프랑스 귀족 출신이던 그는 홀바인에게 이 초상화를 그리게 한 의뢰인이기도 하다. 오른쪽 남자는 장의 친구이자 성직자 조르주 드 셀브다. 당시 25세였던 그 역시 훗날 프랑스 대사가 되어 베네치아에 파견된다.

르네상스 회화의 특징이 그러하듯, 그림에는 많은 암시와 상징이 담겨 있다. 이런 그림을 알레고리화라고도 한다. 그림 속 두 인물 사이에 있는 2단 선반을 보자. 선반 위쪽에는 해시계와 다양한 천문 관측 기구가 튀르키예산 카펫 위에 놓여 있고, 아래쪽에는 지구본과 산술 교과서, 마틴 루서 킹 번역본의 찬송가 책과 줄이 끊어진 류트가 보인다.

이 물건들은 지식과 교양, 예술과 종교를 상징한다. 특히 류트는 조화를 상징하는 악기로, 줄이 끊어졌다는 것은 신교와 구교, 학자와 성직자 간의 갈등을 암시한다. 당시 유럽은 루서의 종교 개혁 이후 종교 갈등이 심했고, 과학의 발전으로 지식에 대한 확신이 흔들리고 있었다. 그러니까 이들은 영국이 로마 교황청과 결별하는 것을 막아야 하는 어려운 임무를 띠고 런던에 온 것이다.

사실 그림에서 가장 주목할 것은 하단에 그려진 뒤틀린 해골이다. 해골은 '죽음을 기억하라'라는 라틴어 '메멘토 모리'의 전형적인 상징이다. 복잡한 여성 편력과 공포정치, 스스로 종교 수장까지 차지한 독불장군이었던 영국 국왕 헨리 8세에게 전하는 메시지인 것이다. 고통스럽고 무거운 대사들의 심정을 대변하듯 그림 왼쪽 상단의 귀퉁이에는 은색의 십자고상이 그려져 있다.

홀바인은 권세와 지식, 교양을 두루 갖춘 대사의 초상에 이렇듯 죽음의 이미지를 그려넣음으로써, 왕의 신하는 물론 최고 권력자인 왕까지 죽음을 피할 수 없음을 상기시키고 있다. 부와 권력, 세속적 성공이 얼마나 덧없는 것인지 깨닫고, 평화롭고 겸손하게 살아야 한다는 교훈을 담은 것이다.

알레고리(Allegory): 그리스어 '알레고리아(allegoria)'에서 유래된 말로 추상적, 금기적, 종교적 개념이나 사상을 비유적이고 구체적인 형상을 통해 암시하는 표현 방식을 말한다. 로맨틱한 사랑을 비너스로, 정의를 무장한 여신 미네르바로, 올리브 나뭇가지로 평화를 대신하는 것과 같은 것이다.

● 세계사 ●

제1차 세계대전

나치의 블랙리스트에 오른 이유

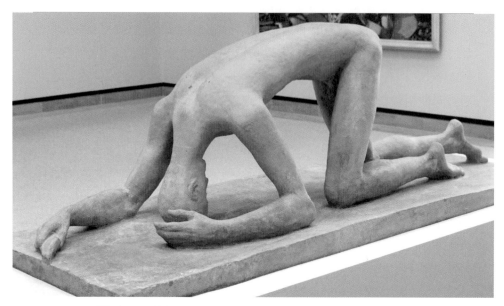

빌헬름 렘브루크, 〈패배자〉, 석조, 78×240×82cm, 1915~1916년, 슈투트가르트 국립미술관

세상에는 분명 승자보다 패자가 훨씬 많지만 패배를 인정하는 것은 쉽지 않다. 패배자가 되기란 어쩌면 죽기보다 싫은 일일 수 있다. '독일의 로댕'이라 불리는 빌헬름 렘브루크는 패배자의 심정을 절묘하게 표현한 조각으로 유명하다. 그의 조각은 대부분 비정상적으로 길게 늘어뜨린 깡마른 체구의 좌절하거나 고뇌하는 인간 형상이다. 왜 그런 조각들을 만들게 됐을까?

1881년 뒤스부르크의 가난한 광부 아들로 태어난 그는 어릴 적부터 미술적 재능이 뛰어났다. 14세 때 장학금을 받고 뒤셀도르프 응용미술학교에 입학해 조각을 처음 배웠고, 대학 졸업 후에는 조각의 장식적이고 기능적인 면을 강조한 작품들을 제작했다. 하지만 1910년부터 파리에 4년간 거주하며 접한 로댕의 조각은 그의 작품에 큰 변화를 가져다주었다. 마치 영혼이 있는 것 같은 거장의 조각에 큰 감명을 받은 그는 이전과는 전혀 다른 자신만의 독특한 양식의 조각을 추구하

기 시작했다.

일명 '고딕'이라 불리는 그의 표현주의적 양식은 렘브루크를 독일의 로댕과 같은 존재로 만들어 주었다. 하지만 파리 시기 이후 바로 제1차 세계대전이 발발하면서 그는 위생병으로 참전했고, 이때의 경험은 이후 그의 작업 세계뿐 아니라 삶에도 큰 영향을 미쳤다. 전쟁 시기의 그의 작품들은 대부분 반전을 주제로 한다.

이 시기에 제작된 〈패배자〉는 그의 가장 대표작 중 하나다. '쓰러진 남자'라고도 불리는 이 조각은 깡마른 체구의 벌거벗은 청년이 바닥에 머리를 처박고 고뇌하는 모습을 보여준다. 제목처럼 패배한 청년의 절규와 고통이 고스란히 느껴지는 작품이다. 그의 손에는 나가서 싸울 총이나 칼과 같은 어떠한 무기도 없다. 적군의 총탄을 막아줄 방탄조끼는커녕 군복도 걸치고 있지 않은 무방비 상태라 전장이라면 곧 죽임을 당할 게 뻔하다.

이것이 바로 렘브루크가 바라본 당시 독일 청년들의 진짜 초상이었다. 국가와 언론이 만든 보무당당한 독일 제국 청년의 모습 이면에 감추어진 진짜 독일 젊은 이들의 비애와 고통, 참담한 심정을 절절하게 표현하고 있는 것이다.

이 작품은 크기만으로도 충격적이다. 가로 길이만 2미터 40센티미터로, 작품 앞에 서면 완전히 압도당한다. 당시 사람들에게 놀라움과 성찰을 선사한 이 조각으로 렘브루크는 큰 명성을 얻었지만 정작 본인은 전쟁의 트라우마를 극복하지 못한 채 우울증과 열패감에 시달리다 3년 후인 1919년 베를린에서 스스로 목숨을 끊었다. 그의 나이 38세였다.

그 이후 나치 정권이 집권하면서 그의 작품들은 퇴폐 미술로 낙인찍혀 수난을 겪어야 했지만, 오늘날 렘브루크는 독일의 가장 중요한 근대 조각가 중 한 사람으로 인정받으며 그가 남긴 작품들은 국가적 문화유산으로 보호받고 있다. 그의 고향 뒤스부르크에는 렘브루크를 기념하는 미술관이 1964년에 세워졌다. 설계는 그의 아들이 맡았다.

제1차 세계대전: 1914년 7월 오스트리아의 세르비아에 대한 선전포고로 시작, 1918년 11월 독일의 항복으로 끝난 세계적 규모의 전쟁으로, 약 4년간 주로 유럽을 전장으로 하여 싸웠다. 병사 900만 명 이상이 사망하는 등 사망자가 많았던 전쟁 중 하나이며, 참전국의 수많은 혁명 등을 포함해 주요한 정치적 변화가 일어났다.

02I

● 작품 ●
야간 순찰

380년의 고난과 역경을 견딘 명화

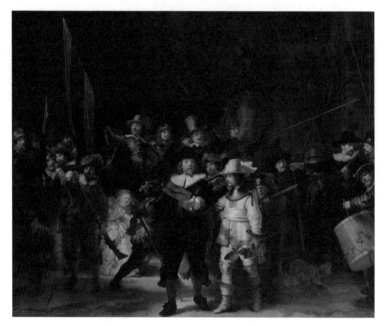

렘브란트 판 레인, 〈야간 순찰〉, 캔버스에 유화, 379.5×453cm, 1642년경, 암스테르담 국립미술관

암스테르담 국립미술관의 대표작 〈야간 순찰〉은 네덜란드가 자랑하는 보물이다. 해마다 200만 명이 이 그림 하나를 보기 위해 미술관을 찾는다. 지금은 렘브란트 판 레인이 남긴 가장 위대한 걸작으로 평가받지만, 사실은 온갖 수모와 수난을 다 겪은 명화다.

그림은 암스테르담 시민 민병대 중 하나인 클로베니르 부대원들의 집단 초상화로, 대장의 지휘하에 부대원들이 한밤에 출격하는 장면을 묘사하고 있다. 화면 가운데 검은 옷을 입은 키 큰 남자가 프란스 반닝 코크 대장이고, 밝은 황금빛 제복을 입은 남자가 빌럼 판 라위턴뷔르흐 부대장이다.

하지만 원래 그림의 제목은 〈야간 순찰〉(혹은 〈야경〉)이 아니었고, 밤 장면을 그린

것도 아니었다. 그림 위에 칠한 니스가 검게 변하면서 밤 장면으로 오인돼 18세기에 붙여진 제목이다. 그전에는 〈프란스 반닝 코크 대장 지휘하의 제2지구 민병대〉 등 주문자 이름을 딴 긴 제목으로 불렸다.

화가는 총 18명의 초상을 의뢰받았지만, 그림 속에는 35명이 등장한다. 실제 인물들뿐만 아니라 부대를 상징하는 여러 우의적 표현도 함께 그렸기 때문이다. 예를 들어 화면 왼쪽의 죽은 닭을 허리에 찬 소녀는 민병대의 마스코트인 맹금류의 발을 암시하고, 긴 총을 든 세 남자는 당시 이 민병대의 주력 무기였던 머스킷 총을 상징한다.

극적인 빛의 연출과 역동적인 인물들의 움직임, 강렬한 상징성으로 채워진 화면은 마치 연극의 한 장면처럼 생생하다. 렘브란트는 인물들을 나열해 그리는 단체 초상화의 규범을 과감히 깨버리고, 역사에 남을 독창적인 명작을 완성시켰다. 하지만 시대를 앞선 그의 그림은 당대 사람들에게 비웃음거리가 됐고, 의뢰인들에게는 충격과 분노를 안겨주었다. 최고조에 달했던 렘브란트의 명성도 이 그림 때문에 막을 내린다.

70여 년 후 그림은 더 끔찍한 수모를 당한다. 원래 민병대 본부 건물에 걸려 있던 그림은 1715년 암스테르담 시청으로 옮겨졌다. 설치 과정에서 그림의 윗부분과 왼쪽 일부가 잘려나갔는데, 이때 병사 두 명의 초상도 사라졌다. 벽에 맞추느라 그림을 희생한 것이다. 그러니까 지금의 그림은 원본 그대로가 아니다.

1885년 암스테르담 국립미술관이 개관하면서 〈야간 순찰〉은 비로소 제대로 된 보금자리를 찾을 수 있었다. 하지만 이번에는 반달리즘이 문제였다. 이미 미술관에서 가장 인기 있는 명화였기에 범죄의 타깃이 됐다. 1911년 일자리 문제에 항의하기 위해 한 실직자가 칼로 그림을 찢었고, 1975년에는 칼로 여러 군데가 지그재그로 찢겼는데, 심한 부분은 30센티미터까지 찢겼다. 이번에는 정신 병력이 있는 전직 교사의 소행이었다. 4년에 걸친 힘든 복원 작업이 진행됐지만, 결국 완전하게 복원되지는 못했다. 1990년에는 화학 물질을 뒤집어쓰는 수난을 당했다가 복구됐다.

이렇게 〈야간 순찰〉은 시작부터 외면받고 수난당했다. 2019년부터는 대대적인 공개 복원 작업에 들어간 상태다. 시련과 위기를 이겨낸 사람들이 위인이 되듯, 이 그림 역시 380년의 고난과 수난의 역사를 견뎌냈기에 더 위대한 명화가 된 것인지도 모른다.

● 화가 ●

대 피터르 브뤼헐

폭정에 저항하지 않는 자, 몰락할지니

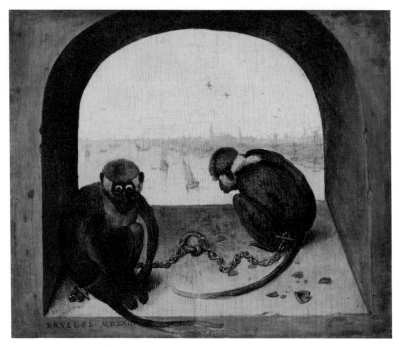

대 피터르 브뤼헐, 〈두 마리 원숭이〉, 나무판에 유화, 23×20cm, 1562년경, 국립 베를린 회화 갤러리

원숭이 두 마리가 쇠사슬에 묶인 채 아치형 창가에 앉아 있다. 생김새로 보아 서아프리카 삼림에 서식하는 붉은 머리의 긴꼬리원숭이다. 가엾은 이들 뒤로는 항구 도시 벨기에 안트베르펜의 아름다운 풍경이 보인다. 아프리카에 있어야 할 원숭이들이 대체 왜 여기에 묶여 있는 걸까?

16세기 가장 위대한 플랑드르 화가로 손꼽히는 대 피터르 브뤼헐은 자신이 살던 시대를 예리한 눈으로 관찰해 화폭에 담고자 했다. 그의 그림들은 사실적인 묘사도 뛰어나지만 복잡한 은유와 상징으로 가득해 다양한 해석을 낳는다. A4 용지보다 작은 나무 패널 위에 그려진 이 그림은 브뤼헐이 남긴 40여 점의 유화 중 가

장 작으면서도 수세기 동안 수수께끼 같은 작품으로 인식돼 왔다. 그림 속 원숭이들은 아마도 무자비한 무역상들에게 붙잡혀 서식지를 떠나 북유럽까지 왔을 테다. 당시 안트베르펜에서 활동하던 브뤼헐에게 이 아프리카 원숭이들은 기념할 가치가 충분히 있는 경이로운 동물이었을 것이다.

왼쪽 원숭이는 동그란 눈을 크게 뜨고 화면 밖 관객을 응시하고 있고, 오른쪽 원숭이는 등을 돌린 채 바닥만 쳐다보고 있다. 주변에는 이미 먹어치운 빈 호두 껍데기가 나뒹굴고 있다. 창틀에 묶인 두 원숭이 뒤로는 넓은 바다 풍경이 펼쳐진다. 하늘에는 새들이 날고 바다 위엔 배들이 한가롭게 떠 있다. 이 원숭이들은 낯선 유럽인들이 주는 달콤한 먹이에 홀려 포획됐을 가능성이 크다. 체념한 채 좁은 공간에 갇힌 이국적인 동물들을 보며 화가는 무엇을 느꼈을까?

브뤼헐이 활동하던 16세기는 네덜란드와 벨기에 역사에서 가장 치욕스럽고 어두운 시대였다. 1558년부터 스페인 왕국의 지배를 받게 되면서 플랑드르 사람들은 주권을 빼앗긴 채 가혹한 폭정을 견뎌야 했다. 식민지 주민들에게 차별과 억압은 일상이었다. 독립 투쟁을 하거나 가톨릭에 맞서는 신교도들은 체포되거나 대규모로 처형당했다. 그렇다고 모두가 스페인 통치를 거부하진 않았을 터. 식민 통치 체제가 더 안전하다고 믿으며 순응하고 옹호하는 식민지 국민도 있었을 것이다.

브뤼헐의 이 그림에 대해 수세기 동안 많은 학자가 다양한 해석을 내놓았지만 정확한 답은 없다. 한 가지 확실한 것은 화가가 쇠사슬에 묶인 원숭이를 통해 당장의 먹을 것과 안락함을 위해 스스로 자유를 버린 어리석은 자들을 풍자하고 있다는 점이다. 서양 기독교 문화에서 원숭이는 탐욕과 사치, 죄악과 어리석음을 상징하기 때문이다. 재주와 영민함을 상징하는 동양과는 다르다.

원숭이들이 묶여 있는 좁은 문턱 공간은 어쩌면 그들 스스로가 선택한 감옥일지 모른다. 탁 트인 바다 풍경은 자유가 있는 이상향을 상징하겠지만 원숭이들은 슬픈 운명을 그냥 받아들이는 듯 체념한 태도를 취하고 있다. 화가는 자유를 포기하고 폭정에 저항하지 않는 자들이 이 원숭이들의 처지와 다르지 않다고 경고하는 것이다.

대 피터르 브뤼헐(1525?~1569): 네덜란드의 화가. 16세기 가장 위대한 플랑드르 화가 가운데 한 사람이다. 초기에는 주로 민간 전설·습관·미신 등을 테마로 했으나, 브뤼셀로 이주한 후로는 농민 전쟁 기간의 사회 혼란 및 스페인의 가혹한 압정에 대한 격렬한 분노 등을 종교적 제재를 빌려서 표현한 작품이 많아졌다.

● 미술사 ●

바르비종 화파

고흐와 박수근이 그를 존경한 까닭은?

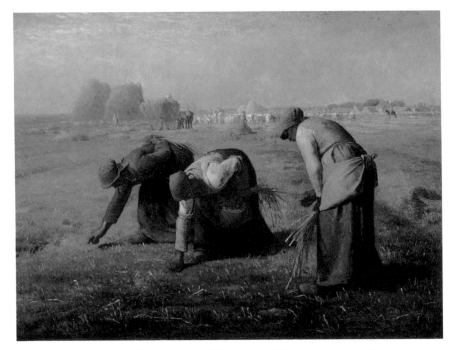

장 프랑수아 밀레, 〈이삭 줍는 여인들〉, 캔버스에 유화, 83.8×111.8cm, 1857년, 오르세 미술관

한국의 국민 화가 박수근은 프랑스 화가 장 프랑수아 밀레를 동경했다. 열두 살무렵 책에서 본 밀레 그림에 감동해 직접 밀레 화집도 만들었다. 네덜란드 화가빈센트 반 고흐도 밀레를 존경했다. 인쇄된 선배 거장의 작품을 참조해 여러 번따라 그렸다. 대체 밀레의 그림에는 어떤 매력이 있기에 동서양의 화가들이 존경했던 걸까? 밀레는 왜 농촌 풍경화를 그렸던 걸까?

1814년 노르망디의 작은 농촌 마을 그뤼시에서 태어난 밀레는 어린 시절부터농부들의 삶을 가까이서 관찰하며 성장했다. 그는 23세 때 국립미술학교인 에콜데 보자르에 장학생으로 입학하며 화가의 길을 걷기 시작했다. 1849년 6월 파리

에 콜레라가 창궐하자 밀레는 가족과 함께 파리 외곽의 바르비종으로 이주했다. 이때부터 본격적으로 농민 화가가 되어 시골 생활의 정경을 그렸고, 동료 화가들과 함께 바르비종 화파라고 불렸다. 이 시기 그는 공무원 출신의 알프레드 상시에의 열렬한 후원 속에 비교적 평탄하게 창작 생활을 해나갈 수 있었다.

수많은 농촌 풍경화를 그렸지만 그의 대표작은 〈이삭 줍는 여인들〉이다. 가장 복제가 많이 된 작품이기도 하다. 황금빛 들녘에서 세 명의 여인이 허리를 굽혀 이삭을 줍고 있는 장면을 묘사했다. 추수 이후에 남겨진 이삭을 줍는 것은 소작농조차 되지 못한 최하층의 빈민들이 하는 일이다. 그러나 밀레는 이 가난한 여인들을 마치 그리스 신화 속 영웅처럼 표현했다. 안정된 구도 속에서 묵묵히 일에 집중하는 인물들은 평화로우면서도 장엄해 보인다. 따뜻한 햇살이 노동하는 이들의 어깨를 밝게 비추고 있다. 그림 뒤쪽에는 추수한 곡식을 실어나르는 사람들과 한적한 마을이 보인다. 평화로운 시골 풍경으로 보일 수 있지만, 이 그림이 처음 공개됐을 때는 혁명을 선동하는 불온한 그림으로 오해받았다. 부르주아를 위해 등골이 휘어지게 노동해야 하는 농민의 비참함을 떠올리는 이들이 있었기 때문이다. 하지만 밀레는 정치적이거나 사회 비판적인 그림을 그리려 한 것은 아니었다. 곡식을 거두는 노동에 대한 찬미와 자연에 대한 감사, 그리고 조상 대대로 살아온 농촌에 대한 향수를 불러일으키고자 한 것이다.

그러한 점은 비슷한 시기에 제작된 그의 또 다른 걸작 〈만종〉에서도 확인할 수 있다. 멀리 보이는 교회에서 저녁 종이 울리는 시간, 밭에서 일하던 젊은 농민 부부는 일손을 잠시 멈추고 감사의 기도를 올린다.

밀레는 평범한 이웃인 농민을 따뜻한 시선으로 바라보며 그들의 모습을 종교적인 분위기로 승화해 소박하고 경건하게 표현하고자 했다. 씨앗이 뿌려지고 성장하고 수확하는 과정은 우리 삶의 순환과도 닮았다. 숭고한 노동의 가치를 일깨우고, 수확에 대한 감사의 마음을 화폭에 표현한 밀레는 사후에 농촌 풍경화의 새로운 장을 열었다는 칭송을 받는다. 시골 출신이었던 박수근과 반 고흐가 그를 존경한 것도 바로 이런 이유 때문이 아니었을까.

바르비종 화파: 1800년대 초중반 프랑스 파리 교외에 위치한 작은 도시 바르비종을 중심으로 활동한, 사실적 풍경화를 자주 그렸던 화가들의 그룹. 빛과 명암, 색채가 잘 어우러진 자연주의 화풍이 특징이다.

명성은 곧 전설이 되었다

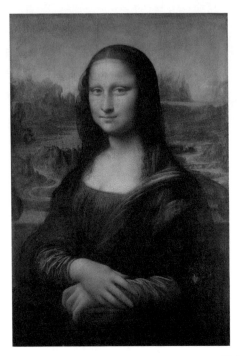

레오나르도 다빈치, 〈모나리자〉, 패널에 유화, 79.4×53.4cm, 1503~1519년, 루브르 박물관

18만 2,000:1. 이는 '신의 직장' 입사 경쟁률이 아니다. 루브르 박물관에서 〈모나리자〉와 하룻밤을 보내기 위한 경쟁률이다.

2019년 4월, 루브르는 이곳의 상징인 유리 피라미드 건립 30주년을 맞아 숙박공유업체 에어비앤비와 함께 이 꿈같은 이벤트를 기획했고, 행운의 주인공이 된 20대 캐나디 여성은 남사 친구와 함께 4월 30일에 그 꿈을 이뤘다.

사람들은 왜 〈모나리자〉에 열광하는 걸까? 아마도 르네상스 시대 천재 예술가 레오나르도 다빈치가 그린 세계에서 가장 유명한 그림이기 때문일 것이다. 다빈치는 르네상스 시대를 살았지만 21세기가 요구하는 창의융합형 인재의 표본이다.

회화부터 조각, 작곡, 시, 토목, 건축, 수학, 물리학, 해부학까지 다양한 분야에 능했던 그는 역설적이게도 스스로 가장 약점이라고 여겼던 그림으로 가장 큰 명성을 얻었다.

〈모나리자〉는 그의 인생에 정점을 찍은 걸작으로 수세기가 지난 지금까지도 여전히 풀리지 않는 궁금증과 호기심을 유발한다. 그림 속 모델은 피렌체의 부유한 상인 프란체스코 델 조콘도의 부인으로 알려져 있다. 몰락한 지주 집안 출신인 그녀의 본명은 리자 마리아 게라르디니로, 15세에 조콘도와 결혼했다. 다빈치는 왜 유명 귀족도 아닌 평범한 상인의 아내를 그린 걸까? 이견이 있지만 전기 작가 월터 아이작슨은 "그녀가 아름답고 매혹적이었으며 신비로운 미소를 갖고 있었기 때문"이라 추정했다. 실제로도 다빈치는 잘 웃지 않는 그녀의 미소를 보기 위해 광대와 악사까지 동원했다고 전해온다.

다빈치는 이 그림을 각별하게 여겼는지 주문자에게 팔지 않고 죽을 때까지 가지고 다니며 조금씩 수정하고 덧칠했다. 그래서 〈모나리자〉는 다빈치가 평생에 걸쳐 제작한 역작이자 최후의 걸작으로 평가받는다.

하지만 이 그림이 오늘날 세계적인 명성을 얻은 것은 1911년에 발생한 도난 사건 때문이었다. 프랑스와 미국 대표 일간지가 사건을 앞다퉈 대대적으로 보도하면서 〈모나리자〉는 순식간에 세계적으로 유명해졌다. 범인이 잡히면서 2년 만에 루브르 박물관으로 돌아온 그림은 다시 한번 언론 세례를 받았고, 엄청난 복제품들이 쏟아지면서 명성은 곧 전설이 되었다. 그 이후 〈모나리자〉는 도난과 훼손 방지를 위해 방탄유리로 된 특수 유리벽 뒤에 설치됐다. 1962년 해외 전시를 위해 든 보험가액은 1억 달러였고, 2017년 보험가액은 무려 8억 달러(약 1조 원)에 이른다. 실제 가치는 20조 원이 넘는다는 주장도 있다.

2019년 루브르를 찾은 관람객 수는 1,000만 명이 넘었고, 그중 80%는 오직 〈모나리자〉를 보기 위해 관람한다고 했다. 버락 오바마나 비욘세 부부만이 누렸던 단독 관람 기회를 얻고 싶은 게 어찌 18만 2,000명뿐일까.

모나리자 도난 사건: 1911년 8월 21일 〈모나리자〉가 감쪽같이 사라지자 파리 경찰청은 거액의 보상금을 걸고 국경까지 폐쇄했으며, 전 세계 언론도 대서특필했다. 2년 후 이탈리아 화가 작품이기 때문에 이탈리아에 되돌려 보내려고 훔쳤다는 이탈리아인 범인이 나타났고, 〈모나리자〉는 2주 동안 이탈리아에서 30만 명의 관람객에게 선을 보인 후 다시 프랑스 루브르 박물관으로 돌아온다.

20세기 미국인을 상징하는 대표작

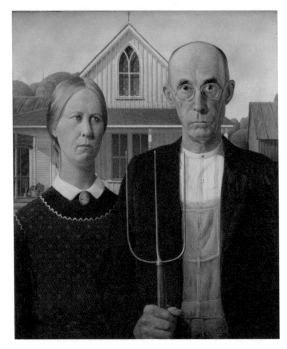

그랜트 우드, 〈아메리칸 고딕〉, 나무 패널에 유화, 78×65.3cm, 1930년, 시카고 미술관

농부로 보이는 남녀 한 쌍이 하얀 집을 배경으로 서 있다. 쇠스랑을 든 남자는 기분 나쁜 표정으로 관객을 응시하고 있고, 앞치마를 입은 여자는 걱정스런 눈빛으로 옆을 바라보고 있다. 이들이 어떤 사이인지, 왜 이런 표정으로 서 있는지는 알 수 없지만 미국 아이오와 출신의 무명 화가였던 그랜트 우드는 이 그림 〈아메리칸 고딕〉으로 세계적 명성을 얻었다.

그림 속 모델은 화가의 여동생 낸과 주치의였던 치과 의사 바이런 맥키비다. 당시 모델의 나이는 각각 30세와 62세였지만, 여자의 모습은 실제 나이보다 더 들어 보인다. 화가는 농부 아버지와 딸을 그리려 했는지 모르나, 그림은 오랫동안 부부

의 초상화로 인식돼 왔다.

배경의 하얀 집은 아이오와주 엘든에 실제로 있는 집으로, 유럽 고딕 성당 건축을 모방해 지은 전형적인 미국식 농가 주택이다. 1930년 8월경 우드는 지나가다가 우연히 이 이층집을 발견했다. 그렇다고 그가 실제 이 주택 앞에 모델들을 세워놓고 그림을 그린 것은 아니다. 각각의 모델을 따로 그려서 한 화면 안에 콜라주처럼 조합했을 뿐이다.

우드는 이 그림을 1930년 시카고 미술관의 연례 전시회에 출품해 동상을 받았다. 수상 소식이 신문을 통해 알려지면서 그림은 단숨에 유명세를 탔다. 신문에는 '아이오와의 농부와 그의 아내'를 그린 것으로 소개됐고, 한 후원 단체는 이 그림을 보자마자 300달러에 구입해 시카고 미술관에 기증했다.

그림을 본 대중은 열광했지만 전문가들의 반응은 달랐다. 찬사를 보내는 일부 평론가가 있긴 했지만, 영향력 있는 주류 평론가들은 악평을 쏟아냈다.《서양 미술사》의 저자이자 미술사의 권위 그 자체였던 H. W. 잰슨은 우드의 그림을 히틀러 정권의 지지를 받던 그림에 비유하며 "예술가와 비평가들은 대중의 의견을 경계해야 한다"라고 했다. 저명한 비평가였던 클레멘트 그린버그 역시 "훌륭한 추상화가들의 실패한 그림"이 우드의 "가장 화려하게 성공한 그림보다 더 흥미롭다"라며 노골적으로 무시했다. 1930년대는 입체파와 초현실주의가 화단의 주류였고, 이후에는 추상표현주의가 이를 대체했으니, 평론가들 눈에 이 그림은 시대에 뒤떨어진 지방 화가의 시대착오적인 민속화 정도로 여겨졌을 것이다.

비록 시대에 뒤떨어진 양식일지라도 미국 대중들은 이웃 같은 두 인물의 매력에 푹 빠졌다. 아이오와의 척박한 환경을 이겨낸 성실하고 근면한 농부, 노력으로 소박한 성공을 이뤄낸 미국인, 완고하고 보수적인 시골 사람, 악의적인 감정을 간신히 억누르는 부부, 허세 가득한 집에 사는 사람들 등 다양한 해석과 함께 수많은 패러디와 복제화가 쏟아졌고, 지방 출신 무명 화가의 그림은 '미국인의 상징'으로 떠올랐다. 수많은 복제화 덕분일까.〈아메리칸 고딕〉은 미국에서〈모나리자〉만큼이나 유명한 그림이자 20세기 미국 미술의 아이콘이 되었다. 결국 최고 권위자들의 혹평도 대중의 지지와 열광을 이기지는 못한 것이다.

그랜트 우드(1891~1942): 1930년대 미국에서 활발하게 전개된 중서부 지방주의 미술 운동을 대표하는 인물로, 간결하고 사실적이며 고집스러움이 느껴지는 작품〈아메리칸 고딕〉을 통해 가장 미국적인 작가로 명성을 굳혔다.

● 화가 ●

아르테미시아 젠틸레스키

그림으로 폭력에 맞서다

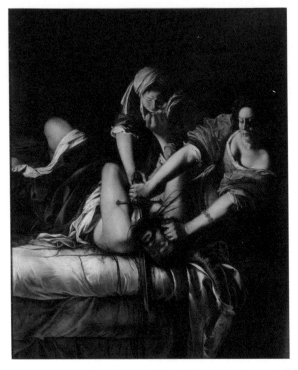

아르테미시아 젠틸레스키, 〈홀로페르네스의 목을 베는 유디트〉, 캔버스에 유화, 199×62.5cm, 1620년경, 우피치 미술관

〈왜 위대한 여성 미술가는 없었는가?〉. 1971년 미국 미술사가 린다 노클린이 발표한 글의 제목이다. 페미니즘 미술의 선구적 에세이로 평가받는 이 글은 여성이 예술로 성공하기 힘든 불평등한 사회 구조를 폭로함과 동시에 역사에서 잊힌 여성 미술가들을 재발견했다. 남성이 지배하는 서양 미술사에 최초로 이름을 올린 여성 화가는 아르테미시아 젠틸레스키였다. 그는 성서나 신화 속 인물에 빗대 발언했던 당찬 여성이었다.

19세기까지만 해도 여성은 전문 직업을 갖거나 화가로 활동하기 힘들었다.

1593년 로마에서 태어난 젠틸레스키는 유명 화가 아버지를 둔 덕분에 화가가 될 수 있었다. 어릴 때 어머니를 여의고 아버지와 남자 형제들 사이에서 자랐지만 다른 형제들보다 그림 실력은 훨씬 뛰어나 아버지게 인정받았다. 이미 17세에 자신의 서명을 넣은 독자적인 그림을 그릴 정도로 실력이 뛰어났다.

그러나 19세 때 아버지의 친구이자 그림 스승이었던 아고스티노 타시에게 성폭행을 당했다. 결혼을 약속하는 바람에 참았지만 타시는 약속을 지키지 않았다. 분노한 젠틸레스키는 타시를 로마 법정에 세우는 데 성공했지만, 피해자였던 젠틸레스키가 오히려 치욕적인 부인과 검사를 받아야 했다. 자신의 주장이 허위가 아니라는 걸 증명하기 위해 심한 손가락 고문까지 당했다. 결국 타시는 유죄 선고를 받았으나 실제로 법이 집행되지는 않았다.

분개한 젠틸레스키가 할 수 있는 것은 그림으로 복수하는 것이었다. 성경 속 유디트 이야기를 자신의 사건에 빗대 그렸다. 적장의 목을 단칼로 처단하는 유디트의 얼굴에는 자신을, 비참하게 피를 튀기며 죽임을 당하는 적장은 타시의 얼굴로 대체했다. 칼이 아닌 붓으로 영원한 복수를 한 것이다.

젠틸레스키는 재판 진행 중에 이 주제를 처음 그리기 시작했고, 몇 년 후에도 여러 버전으로 반복해 그렸다. 시간이 흐른 뒤에도 여전히 끔찍한 기억으로 남아 있는 자신의 상처와 타시의 범죄 사실을 그렇게 지속적으로 세상에 알렸다.

그림 속 유디트가 손에 쥔 십자가 모양의 칼은 이것이 개인적 복수가 아닌 신의 이름으로 불의를 응징하는 행위임을 암시한다. 젠틸레스키의 그림 때문에 타시는 화가가 아닌 세기의 강간범으로 화폭에 영원히 박제됐다. 칼이 아닌 붓으로 한 완벽한 복수였다.

'카라바조의 진정한 후계자'라는 평을 듣는 젠틸레스키는 2018년부터 시작된 미투 운동의 맥락 속에서 중요한 역사적 인물로 급부상 중이다. 그의 작품은 경매에 나올 때마다 작가의 최고가를 갈아치우고 있다. 2019년 그의 초상화는 추정가의 6배인 62억 원에 낙찰돼 화제가 됐다. 2018년 그의 초상화를 구입한 런던 내셔널갤러리는 그의 초상화 한 점으로 전국 순회 전시회를 열어 젠틸레스키의 삶과 예술을 적극적으로 홍보했다. 400년 전에 살았던 화가에 대한 재평가가 이제야 전방위에 걸쳐 이뤄지고 있는 것이다. 행동과 그림으로 남성의 폭력에 맞서 싸웠던 그는 누구보다 용감하고 위대한 예술가였다.

● 미술사 ●
표현주의

미친 사람만이 그릴 수 있는 것

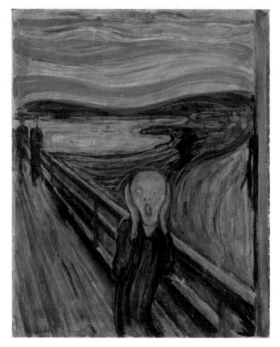

에드바르 뭉크, 〈절규〉, 판지에 유화, 템페라와 파스텔, 91×73.5cm, 1893년, 노르웨이 국립미술관

붉은 노을을 배경으로 해골 같은 사람이 두 귀를 틀어막고 비명을 지르는 모습. 여기까지만 설명해도 '아하' 하고 단박에 떠오르는 그림이 있다. 바로 에드바르 뭉크의 〈절규〉다. 이 그림은 광고, 영화, TV, 현대 미술 등에서 수없이 패러디되거나 복제되어 '절규의 아이콘'이 되었다. 이 노르웨이 화가의 그림이 세대와 국경을 넘어 널리 사랑받는 이유는 뭘까.

　죽음, 질병, 불안, 공포. 어린 시절부터 뭉크는 이 네 단어와 무척 친숙했다. 다섯 살 때 엄마가 결핵에 걸려 죽은 후, 열세 살 되던 해 같은 병으로 누나까지 잃었다. 여동생과 뭉크 자신은 원래 허약 체질인 데다 정신 질환까지 있었는데, 강압적인

아버지는 남은 자녀들의 보호막이 되어주지 못했다. 잦은 병치레로 학교를 제대로 다닐 수 없게 되자 뭉크는 점점 고립되었고 집에서 그림 그리는 게 유일한 낙이었다.

역설적이게도 어린 시절의 불행은 훗날 그의 예술의 주제이자 원동력이 됐다. 평생을 고독 속에 살았던 뭉크에게 예술은 불안과 공포를 떨쳐내기 위한 몸부림이자 유일한 치유제였다. 그래서 이런 말을 남기기도 했다. "인생에 대한 공포는 내게 필수적이다. 불안과 질병이 없다면 나는 방향타 없는 배와 같을 것이다."

뭉크는 대상을 관찰해 그림을 그리지 않고 자신이 직접 본 것을 기억해 그렸다. 〈절규〉도 오슬로 에케베르그 언덕의 산책길에서 본 저녁노을을 기억해내 묘사한 것이다.

"어느 날 저녁, 나는 친구 둘과 함께 길을 따라 걷고 있었다. 한쪽에는 마을이 있고 내 아래에는 피오르드가 있었다. 나는 피곤하고 아픈 느낌이 들었다. (…) 해가 지고 있었고 구름은 피처럼 붉은색으로 변했다. 나는 자연을 뚫고 나오는 절규를 느꼈다. 실제로 그 절규를 듣고 있는 것 같았다. 나는 진짜 피 같은 구름이 있는 이 그림을 그렸다. 색채들이 비명을 질러댔다."

그가 1892년 1월 22일 일기에 쓴 글이다. 그러니까 그림 속 주인공은 화가 자신인 것이다. 단순한 형태와 강렬한 색채, 비틀리고 과장된 풍경과 인물을 통해 화가는 세기말 인간의 외로움과 공포, 고통과 비극을 표현하고 싶었다. 하지만 그림이 처음 공개됐을 때, 이 그림을 이해하는 사람은 극소수였다. 평론가들조차도 "그림에 대한 모독"이며 "정신병자가 그린 그림"이라고 비판했다. 뭉크도 자신의 광기를 인정한 듯, 그림 왼쪽 위에 이렇게 썼다. "미친 사람만이 그릴 수 있는 것이다."

이 그림이 세기말 인간의 공포를 표현한 최고의 걸작이란 평을 듣고, 뭉크가 표현주의의 창시자라는 명성을 얻은 것은 훗날 이야기다.

사람은 몹시 놀라거나 괴롭거나 분노하거나 두려울 때 비명을 지른다. 살다 보면 누구나 느낄 수 있는 이 극한 감정 상태를 뭉크처럼 완벽하게 표현한 화가가 또 있을까. 현대인들이 느끼는 불안과 분노, 공포와 광기가 그가 살았던 100년 전보다 더하면 더했지 결코 덜하지 않기 때문에 아직까지도 뭉크의 그림이 사랑받는 것일 테다.

● 세계사 ●
피의 법정

눈먼 이가 눈먼 이를 인도하는 세상

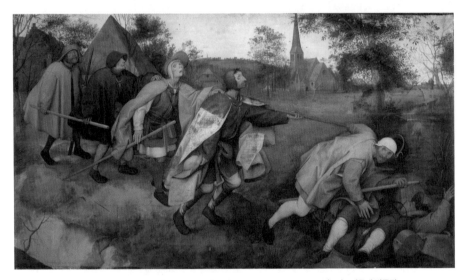

대 피터르 브뤼헐, 〈맹인의 우화〉, 캔버스에 수성 도료, 86×154cm, 1568년, 카포디몬테 박물관

그림은 세상을 비추는 거울이다. 16세기 네덜란드 화가 피터르 브뤼헐은 자신이 살았던 시대를 관찰해 그림으로 기록했다. 농부, 지식인, 군인 등 당대 인간들의 모습이나 풍경 또는 네덜란드 속담이나 성서 이야기를 그려 역사의 교훈을 전하고자 했다.

〈맹인의 우화〉에는 멀리 교회가 보이는 전원을 배경으로, 한 줄로 나란히 걷는 여섯 맹인이 등장한다. 맨 앞에서 다섯 사람을 인도하던 맹인이 맨 먼저 구덩이에 빠져 거꾸러지자, 그를 믿고 따르던 두 번째 맹인도 넘어지고 있다. 지팡이 끝을 앞 사람과 마주잡고 따라왔던 세 번째 맹인마저 중심을 잃기 직전이고, 아직 상황 파악을 못한 채 뒤를 따르는 나머지 셋도 같은 운명을 피할 도리가 없어 보인다.

그림을 자세히 보면, 맹인들이 시각을 잃은 이유는 각기 다르다. 각막 백반과 같은 안과 질환부터 죄의 대가로 눈을 파낸 이도 있다. 화가는 분명 실제 맹인들을

자세히 관찰해 그렸을 것이다.

〈맹인의 우화〉는 마태오 복음 15장 14절에 나오는 이야기를 그렸다. 바리새파 사람들이 예수의 가르침을 못마땅해 하며 비웃자, 예수는 제자들에게 이렇게 말한다.

"그들을 내버려 두어라. 그들은 눈먼 이들의 눈먼 인도자다. 눈먼 이가 눈먼 이를 인도하면 둘 다 구덩이에 빠질 것이다."

여기서 '눈먼 이'는 시각 장애인이 아니라 보고도 알지 못하는 눈 뜬 맹인을 말한다. 어리석은 지도자로 인한 폐해를 비유한 말로, 나라나 조직을 이끄는 지도자의 역할이 얼마나 중요한지 말하고 있다. 또 보고도 알지 못하고, 알고도 실천하지 않는 어리석음을 범하지 말아야 한다는 교훈도 담고 있다.

브뤼헐은 죽기 1년 전에 이 그림을 그렸는데, 당시는 네덜란드 역사에서 가장 어두운 시대였다. 스페인 펠리페 2세 통치하에서 네덜란드 독립 투쟁을 벌인 반란군과 개신교도들이 대규모로 체포되거나 처형되던 폭정의 시대였다. 반란군 재판을 위한 특별법정은 '피의 법정'으로 불릴 정도로 수많은 사람이 무고하게 희생됐다. 브뤼헐은 죽기 직전, 아내에게 자신의 그림들 중 다수를 불태우라고 말했다. 자신의 그림이 선동적으로 보여 가족에게 화를 입힐 수도 있다고 생각했기 때문이다.

그림을 통해 어리석은 자들의 잘못을 나무라고 세상에 교훈을 주고자 했던 화가 브뤼헐. 이 그림은 훌륭한 지도자도 중요하지만, 지도자가 돈이나 권력에 눈이 멀지 않도록 구성원들도 눈을 똑바로 뜨고 살아야 한다는 의미로도 읽힌다. 〈맹인의 우화〉가 울림을 주는 것은 450년 전 화가가 전하는 메시지가 오늘날에도 여전히 유효하기 때문일 것이다.

피의 법정: 펠리페 2세의 억압적인 통치가 이어지자 1566년 마침내 네덜란드 개신교도 주민들이 들고 일어났다. 성당에 있는 성상을 우상 숭배로 간주해 성상 파괴 운동을 벌였는데, 이를 반역으로 간주한 펠리페 2세는 악명 높은 알바 공이 지휘하는 대군을 파견해 네덜란드를 무자비하게 진압했다. 알바 공은 피의 법정이라 불린 특별 종교 재판을 열어 수천 명을 처형했는데, 네덜란드의 지도자였던 귀족들까지 모두 사형당했다.

● 작품 ●
수련 연못 위의 다리

빛의 화가가 택한 최고의 모델

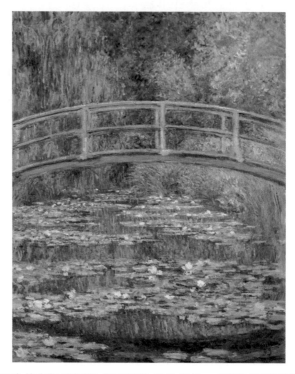

클로드 모네, 〈수련 연못 위의 다리〉, 캔버스에 유화, 92.7×73.7cm, 1899년, 메트로폴리탄 미술관

미술의 역사상 가장 성공한 미술사조는 아마도 프랑스 인상주의가 아닐까? 인상 주의는 19세기 근대 미술에서 20세기 현대 미술로 넘어가는 중요한 다리 역할을 했다. 이 그림은 인상주의의 창시자이자 완성자로 불리는 클로드 모네가 59세에 그린 것이다. 이때부터 시작해 모네는 죽을 때까지 20년 이상을 연못 그림에 매달 렸다. 그는 왜 연못을 그린 걸까?

　모네는 '빛은 곧 색채다'라는 믿음으로 평생 빛을 연구한 화가다. 뙤약볕이나 거센 바람 속에서도 야외 작업을 고집할 정도로 철저한 '외광파'였다. 야외에서

수시로 변하는 빛을 포착하기 위해 재빨리 붓을 놀려 색을 칠하다 보니, 그림은 늘 미완성으로 보이기 일쑤였다. 추상화의 개념이 없던 시대에 이런 그림을 이해하거나 좋아해 줄 사람은 없었다. 그리다 만 듯 보여서인지 팔리지도 않아 생활은 늘 궁급했다. 그럼에도 그는 매일 10시간 이상 야외에서 작업할 정도로 성실했다. 그림에는 가족이나 지인 혹은 풍경이 묘사돼 있지만 그의 주제는 언제나 빛이었다.

항구 도시 르아브르에서 자라서였을까. 모네는 유난히 물을 좋아해 평생 센강을 따라 이사 다녔는데, 마지막으로 정착한 곳이 바로 지베르니였다. 파리 근교 노르망디 지역의 센강 유역에 있는 작은 마을이었다. 모네는 43세에 이곳에 이사 와서 죽을 때까지 43년을 살았다. 사별한 아내가 남긴 두 아들과 두 번째 부인 알리스의 여섯 자녀들과 함께였다.

자연 속에서 대가족을 이루며 마음의 안정을 찾아서였을까. 모네는 지베르니에 정착하고 몇 년이 지난 뒤부터 화가로서 명성을 얻기 시작했고, 경제적으로도 여유가 생겼다. 집과 땅을 살 정도가 되자 정원사들을 고용해 일본식 다리가 있는 연못과 정원을 만들었다. 모네는 그림만큼이나 정원 가꾸기에도 진심이었다. 전문가들의 조언에 따라 멀리서 이국 식물을 주문하고 수많은 원예 잡지를 구독해 공부하는 등 식물학자처럼 보일 정도였다.

그러던 어느 날, 모네는 집 정원에서 인생 최고의 모델을 만나게 된다. 바로 수련 연못이었다. 말년에 그는 친구에게 이렇게 고백했다.

"어느 날, 연못이 얼마나 매혹적인지, 나는 계시를 보았다네. 팔레트를 집어들었고, 이후 다른 주제는 거의 그릴 수가 없었어."

이 그림은 그가 처음으로 그린 〈수련〉 연작 중 하나로, 풍경화치곤 특이하게도 세로 그림이다. 일본식 다리가 놓인 정원 아래 연못에는 수련이 가득 피었고, 그 뒤로는 수양버들 같은 수풀이 울창하다. 빛을 받아 반짝이는 꽃과 수풀, 미묘한 수면의 흔들림이 섬세하게 포착돼 화면을 가득 채우고 있다.

이 이후에 그려진 〈수련〉 연작은 마치 그의 인생이 익어가듯, 색은 더 깊어지고 화면은 더 넓어졌다. 수련은 평화와 순수, 부활을 상징하는 꽃이다. 노년의 모네에게 수련이 핀 연못은 보는 즐거움을 주는 대상이자 평화로운 묵상의 장소였다. 생애 마지막 20년을 수련에 천착한 모네는 250점 이상의 〈수련〉 연작을 남겼다.

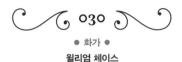

● 화가 ●

윌리엄 체이스

그림을 통해 진짜로 말하고 싶었던 것

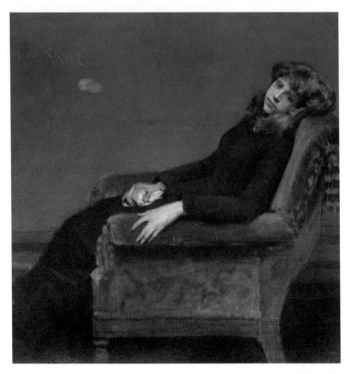

윌리엄 체이스, 〈어린 고아〉, 캔버스에 유화, 111.7×196.7cm, 1884년, 뉴욕 국립 디자인 아카데미

검은 드레스를 입은 소녀가 푹신한 암체어에 편히 앉아 있다. 배경도 의자도 모두 빨간색이라 더욱 인상이 강렬하다. 오른손에는 하얀 손수건을 쥐었고, 팔걸이 위에 놓인 왼손은 창백하리만큼 희다. 손만큼이나 하얀 얼굴을 가진 소녀는 무표정하게 화면 밖 우리를 응시하고 있다. 편안해 보이기도 하고 힘이 없어 보이기도 한 이 소녀는 도대체 누굴까?

윌리엄 체이스는 19세기 미국의 대표적인 인상주의 화가이자 헌신적인 교육자였다. 유명한 파슨스 디자인 스쿨의 전신인 체이스 스쿨의 설립자이기도 하다. 인

디애나주 출신이지만 뉴욕에서 수학한 후 독일 뮌헨에서 화가로 활동하며 첫 명성을 얻었다. 1878년 뉴욕으로 돌아와 유명 화가들이 모여 살던 10번가에 작업실을 차렸다. 뉴욕에서 그는 화려한 옷차림과 매너뿐 아니라 호화로운 작업실로 유명했다. 비싼 가구와 장식물, 박제된 새, 동양 카펫, 이국적인 악기들로 가득 채운 그의 작업실은 자연스럽게 19세기 후반 세련되고 패셔너블한 뉴욕 미술계 사람들의 아지트가 됐다.

그는 인물, 풍경, 정물, 파스텔, 수채화 등 거의 모든 분야에 뛰어났지만 특히 명사들의 초상화로 이름을 날렸다. 당대 뉴욕의 부유층과 주요 인사들이 그의 모델이 되었다. 한데 〈어린 고아〉 속 모델은 예외다. 아니, 그의 모델들과 정반대의 신분이다. 작업실 옆 보육원에서 발견한 고아 소녀이기 때문이다.

당시 미국은 매우 젊은 나라여서 복지 제도가 전무했다. 농민들이 일자리를 찾아 도시로 이주했고, 이민자들은 주로 부두에서 일했다. 가난한 부모들이 공장이나 부두에서 하루 14시간씩 일하는 동안 아이들은 철저히 방치됐다. 이에 대한 대응책으로 수용소 개념의 보육원들이 생겨났다. 보육원 아이들 중 10~20%만 실제 고아였고, 대부분은 가난 때문에 버려진 경우였다. 보육원 시설은 열악했고, 규칙은 엄했으며, 체벌과 폭력이 난무했다. 교육자였던 체이스는 이웃 보육원에서 발견한 이 소녀에게 동정심을 느꼈을 것이다. 어쩌면 고아의 사회적 문제를 제기하고 싶었을 수도 있다.

이 그림은 완성된 1884년 봄에 미국 미술가협회의 연례 전시회에서 처음 공개돼 큰 반향을 일으켰다. 〈어린 고아〉라는 직접적인 제목의 영향이 컸다. 그림은 그해 6월 벨기에에서 열린 진보적인 미술가들의 그룹전 '20인회' 전시에도 초대됐다. 하지만 화가는 유럽으로 그림을 보내면서 제목을 돌연 〈느슨하게〉로 바꿨다.

체이스는 왜 이 작품을 유럽의 진보적인 미술 전시에 출품하면서 중립적인 제목을 선택한 걸까? 아마도 사회적 논쟁거리가 될 게 뻔한 모델의 신분을 의도적으로 숨김으로써 관객들이 오로지 그림 자체에만 집중하기를 바랐던 듯하다. 편견 없이 빨강과 검정이 조화로운 그림 속 모델로만 소녀를 바라보기 원했던 것이다.

윌리엄 체이스(1849~1916): 미국의 인상주의 화가. '미국 화가 10인회'와 'Tilers'의 회원으로, 미국미술가협회 회장을 역임했다. 화가이자 존경받는 교육자로 미국 내 여러 미술 학교에서 강의하며, 에드워드 호퍼를 비롯한 수많은 제자를 길러내기도 했다.

완전히 새로운 양식의 탄생

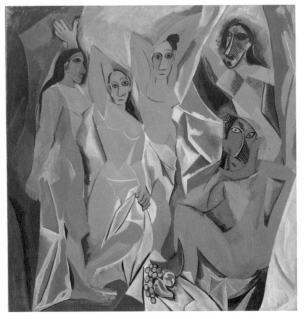

파블로 피카소, 〈아비뇽의 아가씨들〉, 캔버스에 유화, 243.9×233.7cm, 1907년, 뉴욕 현대미술관

미술관의 수준은 소장품의 질이 좌우한다. '20세기 미술의 총본산지'로 불리는 뉴욕 현대미술관(The Museum of Modern Art, MoMA)에는 미술사를 장식한 근현대 걸작들이 즐비하다. 하지만 1929년 설립 당시에는 소장품 하나 없이 임대 건물에서 시작했다. 뉴욕 현대미술관이 빠른 시간 내에 세계 최고의 현대미술관으로 성장할 수 있었던 것은 수많은 기증자와 후원자 덕분이기도 하지만, 가치 있는 작품을 누구보다 먼저 알아보고 수집했던 초대 관장 알프레드 바의 공이 무엇보다 크다.

미술사 최초의 입체파 작품으로 평가받는 〈아비뇽의 아가씨들〉은 뉴욕 현대미술관의 위상을 한 단계 끌어올린 대표 소장품이다. 파블로 피카소가 25세 때 그린 이 그림에는 다섯 명의 누드 여성이 등장한다. 제각각 다른 포즈를 과감하게 취

한 이들은 바르셀로나 홍등가의 창녀들이다. 맨 왼쪽 여성의 머리 위로 커튼을 젖히고 있는 손은 이 여성들을 통해 돈을 버는 포주의 손일지도 모른다. 오른쪽 여성들이 쓴 가면은 당시 아프리카 원시 미술에 대한 작가의 관심을 반영한다. 그림 앞쪽에는 바니타스, 즉 삶의 덧없음을 상징하는 과일들이 놓여 있다. 육체적 쾌락은 한순간이고 시간이 지나면 이 과일들처럼 육체도 썩어 없어진다는 점을 상기시킨다.

피카소는 대상의 사실적 재현이라는 회화의 오랜 전통을 과감히 버리고, 여러 시점에서 본 대상을 한 화면 안에 조합해 보여준다. 이것은 이전까지 미술사에서 없던 완전히 새로운 예술 양식의 탄생이자, 미술의 혁명이었다. 물론 이러한 평가는 훗날에 받은 것이고, 완성 당시에는 이해받지 못하는 충격적인 그림이었다. 심지어 10년 가까이 피카소의 파리 작업실 한구석에 숨겨져 있었다. 그림이 처음 공개된 것은 1916년 파리 살롱 도톤전에서였다. 이때 개인 수집가 손에 넘어간 후 1937년 뉴욕의 한 갤러리가 기획한 피카소 개인전에 소개됐다.

〈아비뇽의 아가씨들〉의 미술사적 가치를 누구보다 먼저 꿰뚫어 본 것은 알프레드 바 관장이었다. 현대 미술과 입체파 미술을 연구해 온 미술사학자이기도 한 관장 입장에서는 앞으로 세기의 걸작이 될 작품을 매입할 절호의 기회라 판단했다. 하지만 그림 가격이 당시 뉴욕 현대미술관의 형편으로는 살 수 없을 만큼 비쌌다. 자원 마련을 위해 그는 기존 소장품인 에드가르 드가의 작품 한 점과 덜 중요한 소장품들을 매각하자고 미술관 이사회를 설득했다. 미술관 소장품 정책에 반하는 것이었지만 이사들도 그의 의지를 꺾을 수는 없었다. 소장품들을 처분하고 후원금을 보태 마련한 재원으로 결국 2년 만에 〈아비뇽의 아가씨들〉은 뉴욕 현대미술관의 소장품이 되었다. 작품을 매입한 후 관장은 '피카소 예술 40년'이라는 제목의 대규모 회고전을 열어 입체파 미술의 중요성을 널리 알렸다.

바는 겨우 27세 때 뉴욕 현대미술관의 초대 관장이 됐다. 참신하고 유능한 관장을 원했던 설립자들이 직접 인터뷰해 뽑은 인물이었다. 뛰어난 안목과 수집 열정, 과감한 실행력과 후원을 끌어내는 능력까지 갖춘 관장 덕에 뉴욕 현대미술관은 세계 현대 미술의 1번지로 우뚝 올라설 수 있었다. 40년 가까이 뉴욕 현대미술관을 이끌다 65세에 은퇴한 알프레드 바. 그의 안목과 열정이 아니었더라면 피카소의 명작은 결코 뉴욕 현대미술관의 벽에 걸릴 수 없었을 것이다.

아름다운 전쟁이 존재할 수 있을까

디에고 벨라스케스, 〈브레다의 항복〉, 캔버스에 유화, 307.3×371.5cm, 1635년경, 프라도 미술관

피 흘리지 않는 전쟁이 있을까. 스페인 펠리페 4세의 궁정 화가였던 디에고 벨라스케스는 평생 인물화를 주로 그렸다. 36세 때 처음이자 마지막으로 전쟁을 기념하는 역사화를 그렸는데, 그 그림이 바로 17세기 가장 중요한 역사화로 칭송받는 〈브레다의 항복〉이다. 전쟁화인데도 전투가 아닌 아름다운 화해의 장면을 담고 있다.

그림은 '80년 전쟁'이라 불리는 네덜란드 독립 전쟁 후반부에 일어난 사건을 배경으로 한다. 스페인 군대가 독립을 주장하며 반란을 일으킨 네덜란드 브레다의

군대를 항복시키는 장면을 묘사하고 있다.

1625년 6월 5일, 브레다의 네덜란드 총독 유스티누스 반 나사우는 스페인 장군 암브로지오 스피놀라에게 도시의 열쇠를 건네며 투항하고 있다. 말이 있는 스페인군은 병력도 많고 무기들도 멀쩡하다. 반면 패자인 네덜란드 군인들은 피로한 기색이 역력하고 대다수의 무기는 버려지거나 파괴됐다. 화가는 죽음과 폭력이 난무하는 전쟁 자체가 아니라 화해에 초점을 맞췄다. 전쟁화가 정적이면서 낭만적으로 보이는 이유다. 그렇다면 직접 전쟁에 참전하지 않은 화가는 어떻게 특정 장면을 이리 생생하게 묘사할 수 있었을까?

벨라스케스는 이탈리아 여행에서 돌아온 직후에 이 그림을 그렸는데, 여행에 동행한 이가 바로 스피놀라 장군이었다. 그러니까 여행 중에 장군에게 들은 말을 토대로 그린 것이다. 화가는 전쟁과 관련된 폭력적인 요소는 가급적 배제하려 애썼다. 실제로도 스피놀라는 말에서 내려 패배한 총독을 친절하게 맞이해 포옹했을 뿐 아니라 경례를 하며 오랜 수비의 용기와 인내를 칭찬했다고 한다. 아울러 패배한 네덜란드 군인을 조롱하거나 학대하는 일도 엄격히 금했다. 폭력이 없는 위대한 화해, 스피놀라가 네덜란드군에 보여준 관용은 화가의 붓을 통해 영원히 화폭에 새겨졌다.

사실 〈브레다의 항복〉은 펠리페 4세의 명으로 마드리드 동쪽에 있던 부엔 레티로 궁전을 장식하기 위해 그려졌다. 당시 스페인은 식민지 국가들과 전쟁을 치르느라 경제적으로 쇠퇴하고 있었다. 국왕은 〈브레다의 항복〉을 다른 그림들과 함께 궁전 중심부에 전시해 과시하고자 했다. 즉, 스페인의 군사적 성취를 미화하기 위해 제작된 일종의 프로파간다였던 셈이다.

문득 궁금해진다. 만약 벨라스케스와 동시대를 살았던 네덜란드 화가 렘브란트가 같은 주제를 그렸다면 어떤 그림이 탄생했을까? 패전국 국민의 시각은 분명 달랐을 테다. 두 장수의 모습도 완전히 다르게 묘사됐을 것이다. 화가는 분명 아름다운 화해의 장면을 강조해 그렸지만, 배경에 보이는 연기가 자욱하게 피어오르는 불타는 마을이 눈에 밟힌다. 전쟁에서 아름다운 화해라는 것이 과연 가능한지 되묻게 된다.

네덜란드 독립 전쟁: 스페인의 지배를 받던 네덜란드가 1568~1648년에 독립하기 위해 치른 전쟁. 네덜란드는 1581년에 독립을 선언했고, 1648년에 베스트팔렌 조약으로 네덜란드 연방 공화국이 국제적으로 승인됐다.

● 작품 ●
키스

거장의 인생과 예술, 사랑의 결정체

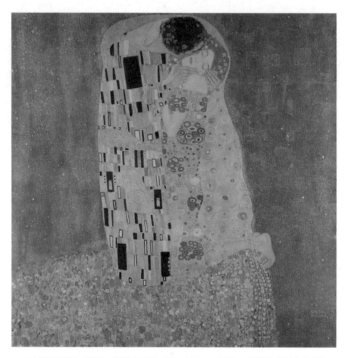

구스타프 클림트, 〈키스〉, 캔버스에 유화, 180×180cm, 1907~1908년, 벨베데레 궁전

황금색 옷을 입은 남녀가 꽃밭에서 서로 껴안고 키스를 나누고 있다. 남자는 여자
의 볼에다 입을 맞추고 있고, 무릎 꿇은 여자는 두 눈을 감고 이를 담담히 받아들
이고 있다. 마치 황금 비를 타고 하늘에서 내려온 남자와 꽃의 대지에서 솟아오른
여인의 결합처럼 그들의 키스에서는 범속한 사랑을 뛰어넘는 숭고함마저 느껴진
다. 이토록 절절한 사랑을 나누는 두 사람은 대체 누굴까?

　구스타프 클림트는 황금빛의 화려하고 관능적인 그림으로 최고의 명성과 사랑
을 얻었지만 동시에 바람둥이로 악명이 높았다. 수많은 모델과 숱한 염문을 뿌렸
지만 그에게 평생 연인은 오직 단 한 사람. 에밀리 플뢰게뿐이었다. 그래서 〈키스〉

속 주인공을 클림트와 플뢰게로 추측하는 사람이 많다. 두 사람은 이 그림에서처럼 평생 서로 의지하고 갈구했지만 끝내 부부가 되지는 못했다.

클림트와 플뢰게는 사실 가족으로 엮인 관계라 결혼할 수 없었던 것인지도 모른다. 클림트의 동생 에른스트는 헬레네 플뢰게란 여성과 결혼했는데, 헬레네의 여동생이 바로 에밀리 플뢰게였다. 즉, 둘은 사돈지간이었다. 어쩌면 플뢰게가 결혼을 원하지 않았을 수도 있다. 그녀는 자신의 의상실을 가진 패션 디자이너로서 경제적 능력이 있었기 때문이다. 바람둥이 예술가의 아내가 되느니 차라리 혼자 사는 전문직 여성의 삶이 낫다고 판단했을지도 모른다. 어쩌면 클림트의 육체는 다른 여인들과 나누고 그의 정신만 온전히 소유하고 싶은 욕망 때문이었을 수도 있다.

클림트는 플뢰게가 디자인한 헐렁한 옷을 입곤 했는데, 〈키스〉 속 남녀도 헐렁한 옷을 입고 있다. 모델의 얼굴이 사실적으로 묘사된 반면, 황금색 의상과 배경은 평평하게 표현돼 있고 기학학적 문양으로 가득하다. 이는 비잔틴 시대 황금 모자이크화에서 영향받은 것이지만, 오귀스트 로댕의 〈키스〉에서도 영감을 받았다고 알려져 있다. 최근에는 사랑에 빠진 여성의 영혼을 생물학적으로 표현한 그림이라는 주장도 있다. 그 근거는 대략 이러하다.

클림트가 이 그림을 그리던 무렵 빈 의과대학에서는 혈액형에 대한 연구가 뜨거웠다. 연구를 주도한 카를 란트슈타이너 박사는 ABO식 혈액형을 최초로 발견해 1930년 노벨 생리의학상을 수상한 저명한 의학자였다. 평소 의학이나 철학에 관심 많던 클림트 역시 이 획기적인 연구에 관심을 가졌을 가능성이 크다. 그래서 여성의 드레스 문양이 마치 실험실의 세균 배양 접시를 닮았고, 가슴과 무릎 쪽 빨간 동그라미들은 혈액을 상징하는 것이라 말하는 이도 있다. 어쩌면 클림트는 플뢰게를 피를 나눈 가족으로 여겼기에 결혼할 수 없었는지도 모른다. 그 대신 약 30년 동안 수백 통의 편지를 주고받으며 정신적으로 의지하고 사랑했다.

클림트는 56세에 뇌출혈로 쓰러지면서도 플뢰게를 가장 먼저 찾았다. 그 이후 끝내 일어서지 못한 거장은 평생의 연인 플뢰게가 지켜보는 가운데 조용히 눈을 감았다. 두 사람은 끝내 부부로 맺어지지 못했지만, 그림 속에서는 영원한 사랑을 나누고 있다. 〈키스〉가 시대를 넘어 사랑받는 이유는 거장의 인생과 예술, 사랑이 응집된 결정체이기 때문일 것이다.

● 화가 ●

존 윌리엄 워터하우스

당신은 신념을 위해 목숨을 걸어본 적이 있는가

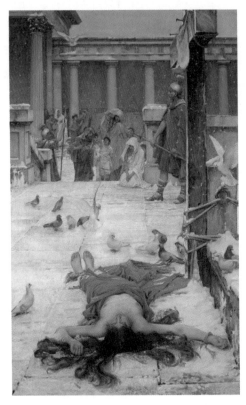

존 윌리엄 워터하우스, 〈성 에울랄리아〉, 캔버스에 유화, 188.6×117.5cm, 1885년경, 테이트 브리튼

눈 내리는 광장에 알몸의 젊은 여자가 죽어 있다. 오른쪽에는 십자가가 세워져 있고, 창을 든 병사가 그 앞을 엄호하고 있다. 배경에는 마을 사람들이 보이고, 땅에 내려앉은 비둘기 떼가 죽은 여자 주변을 맴돌고 있다. 도대체 이 여성은 누구이고, 무엇 때문에 이리 비참한 최후를 맞이한 걸까?

스페인이 로마 제국 통치하에 있던 304년, 바르셀로나 인근에 에울랄리아라는 이름의 열세 살 소녀가 살고 있었다. 귀족 집안 출신에 독실한 가톨릭 신자였고,

똑똑하고 당찬 아이였다. 당시 로마 황제는 자신을 숭배하지 않는 가톨릭교도들을 탄압했고, 배종하지 않으면 엄벌에 처했다. 에울랄리아는 이에 항의하며 당당히 맞서다 열세 가지의 끔찍한 형벌을 받았다. 채찍질, 태형은 기본이고 찌르기 고문도 당했다. 마지막에는 옷이 다 벗겨진 채 유리나 칼, 못 등 뾰족한 것들이 잔뜩 든 통에 넣어져 내리막길을 굴렀다. 그것도 열세 번씩이나. 기적적으로 상처 하나 생기지 않자 결국 십자가형에 처해져 순교했다. 그녀가 마지막 숨을 거두자 갑자기 하늘에서 하얀 눈이 내려 알몸을 덮어주었고, 입에서는 하얀 비둘기가 나와 하늘로 날아올랐다고 전해진다. 사람들은 신이 소녀의 몸을 가려주기 위해 눈을 내렸고, 소녀의 영혼은 천국으로 올라갔다고 믿었다.

19세기 영국 화가 존 윌리엄 워터하우스는 4세기 소녀 에울랄리아 이야기를 매우 대담하게 그렸다. 열세 살 소녀를 조금 더 성숙한 모습으로 묘사했고, 발가벗겨진 소녀의 주검을 그림 맨 앞에 수직으로 배치해 극적으로 짧아지게 했다. 풀어헤친 긴 갈색 머리와 알몸은 하얀 눈과 대조를 이룬다. 마을 사람들은 모두 먼 배경 속에 배치해 감상자의 시선이 어린 성녀의 알몸에 집중하도록 만든다.

오늘날의 시각으로 보면, 어린 소녀의 순교 장면을 지나치게 선정적이고 관능적으로 그린 그림이다. 당시에도 비판을 받을 수 있었지만, 화가는 몇몇 장치를 통해 영리하게 논쟁을 피할 수 있었다. 우선 소녀의 알몸 일부를 붉은 천으로 덮었다. 이는 피의 희생을 상징한다. 소녀의 주검 주변은 성령을 상징하는 비둘기 떼로 둘러쌌다. 특히 소녀의 입에서 나왔을 하얀 비둘기를 다른 비둘기들보다 더 크고 빛나게 강조해서 그렸다. 소녀의 주검 바로 위에서 날갯짓하며 날아오르는 바로 그 비둘기다. 또 병사가 든 창을 십자가 형틀을 향하게 해 소녀를 직접적으로 살해한 로마군의 잔혹성과 폭력성을 강조하고 있다. 병사 바로 앞에서 무릎 꿇고 기도하는 여성은 슬픔과 애도의 분위기를 배가시킨다.

로마군의 폭력에 온몸으로 저항했던 열세 살의 소녀는 훗날 바르셀로나의 수호성녀가 되었고, 그녀를 그린 이 강렬한 그림으로 영국 화가는 큰 명성을 얻었다. 워터하우스는 용감했던 소녀의 순교를 우리 눈앞에 보여주며 이렇게 묻는 듯하다. 당신은 신념을 위해 목숨을 걸어본 적이 있는가.

존 윌리엄 워터하우스(1849~1917): 영국의 화가로 라파엘 전파의 영향을 받아 고전적 주제인 로마 신화나 아서왕 전설을 주제로 삼은 작품이 많다. 의문의 저주를 받거나 물 근처에서 죽어가는 비극적인 여성을 아련하고 신비롭게 그렸다.

● 미술사 ●
현대 미술

잃을 게 없었던 화가의 인생을 건 승부

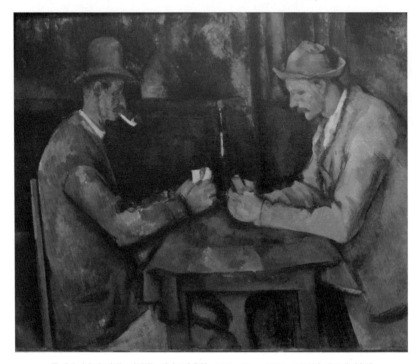

폴 세잔, 〈카드놀이하는 사람들〉, 캔버스에 유화, 47.5×57cm, 1890~1895년, 오르세 미술관

인생은 선택의 연속이다. 살다 보면 점심 메뉴를 정하는 사소한 선택부터 결혼이나 이주, 직업 등 인생에 큰 영향을 미치는 중요한 선택의 순간이 온다. 때로는 인생을 건 극적인 선택을 해야 할 때도 있다. 〈카드놀이하는 사람들〉은 화가 폴 세잔에게 예술 인생 50년을 건 도박 같은 선택이자 도전이었다.

세잔은 1839년 프랑스 남부 엑상프로방스의 한 부유한 은행가의 사생아로 태어났다. 고압적인 아버지의 반대로 좋아하는 미술 공부를 할 수 없었지만, 파리에서 인상파 화가들과 조우하며 자신만의 작품 세계를 만들어 갔다. 20대 중반부터

18년간 매년 살롱전에 출품했으나 매번 좌절을 겪었다. 43세 때 친구의 도움으로 딱 한 번 살롱전을 통과했지만 그 후로는 더 이상 출품하지 않았다. 따르는 후배는 많았지만 정작 본인은 실패한 화가라는 자괴감을 평생 안고 살았다.

쉰을 넘기고도 인정받지 못했던 세잔은 1890년에서 1895년 사이 카드놀이라는 도박을 연상케 하는 파격적인 주제로 5점의 그림을 그렸다. 고향 엑상프로방스 미술관에서 본 17세기 네덜란드 장르화에서 영감을 받은 것이었다. 처음 그린 두 점은 세 명의 카드 플레이어와 함께 한 명 또는 두 명의 구경꾼이 등장하고 배경도 디테일하게 묘사되어 있지만, 나중에 그린 세 점에는 오직 카드 플레이어 두 명만 간결하게 그려져 있다. 가장 본질적이고 중요한 두 사람만 남기고 주변 인물이나 배경을 모두 생략해 주제와 구성을 단순화했다. 오르세 미술관이 소장한 이 그림 〈카드놀이하는 사람들〉이 가장 마지막에 그려진 것으로, 세잔의 예술을 압축적으로 보여주는 가장 완성도 높은 작품이라는 평가를 받고 있다.

황갈색 테이블보 위의 와인 병을 기준으로 화면은 정확하게 대칭 구도를 이룬다. 모자에 정장을 갖춰 입은 두 남자가 마주 앉아 한 치의 흐트러짐 없이 팽팽한 긴장감 속에서 카드게임에 몰두하고 있다. 마치 인생의 가장 중요한 선택과 실행의 순간에 처한 듯, 그 모습이 사뭇 진지하고 비장하기까지 하다. 승부는 이미 결정이 난 듯 왼쪽 남자의 패가 훨씬 밝게 표현되어 있다.

얼핏 보면 도박하는 사람들 같지만, 와인 병 병마개가 닫힌 것으로 보아 그들은 술도 마시지 않았고, 테이블 위에 판돈도 없다. 어쩌면 돈으로 살 수 없는 자존심이나 명예를 건 게임일지도 모른다.

카드놀이를 주제로 한 그림은 인간 정물화라는 평을 들으며 이후 〈사과와 오렌지〉, 〈목욕하는 사람들〉 등 현대 미술의 요소를 드러내는 말년 대표작들의 초석이 된다. 그 이후 세잔은 대상을 재구성하고 더 단순화한 말년의 걸작들을 쏟아내며 현대미술의 아버지가 된다. 카드놀이에 관한 그림 중 한 점은 2011년 경매에 나와 2억 5,900만 달러(3,400억 원)에 팔리며 그 가치를 증명해 보였다. 인생을 건 세잔의 선택이 옳았다.

현대 미술: 좁은 의미에서 제2차 세계대전 후의 미술, 곧 20세기 후반기의 미술을 가리킨다. 그 반면 근대 미술은 19세기 미술을 포함한 20세기 전반기까지의 미술을 의미하는 것으로 여겨진다. 폴 세잔의 사물 이면의 질서를 향한 관심은 대상을 추상화하는 방향으로 후대를 이끌었고, 이 때문에 현대 미술의 아버지라 불리게 됐다.

● 세계사
제2차 세계대전

거짓말은 또 다른 거짓말을 낳는다

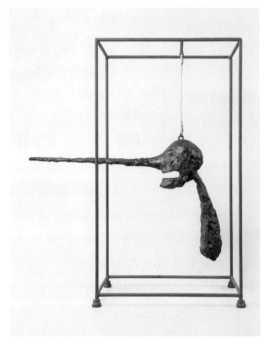

알베르토 자코메티, 〈코〉, 청동, 80.9×70.5×40.6cm, 1947~1949년, 스톡홀름 현대미술관

'잣송이'라는 뜻을 가진 피노키오는 1883년 이탈리아 작가 카를로 콜로디가 발표한 동화 속 주인공이다. 잣나무 토막으로 만들어진 피노키오는 거짓말을 할 때마다 코가 길어진다. 이 나무 인형 때문에 긴 코는 거짓말쟁이의 상징이 되었다.

알베르토 자코메티는 1940년대 중반부터 긴 코를 가진 인물 조각들을 제작했다. 지독한 거짓말쟁이를 표현한 걸까? 작품은 동화 속 피노키오보다 훨씬 긴 코를 가졌다.

스위스 태생의 자코메티가 조각가를 꿈꾸며 파리로 향한 것은 스무 살 때였다. 고전주의 양식의 사실적인 조각을 먼저 배운 후 당시 주류로 떠올랐던 입체파 양

식을 공부했다. 그러다 1930년대에는 초현실주의 미술 운동에 적극적으로 참여했지만 그룹 동료들과 맞지 않아 6년 후 완전히 결별했다.

제2차 세계대전은 그의 작품과 의식에 큰 변화를 가져왔다. 예술가의 상상력이 아니라 철저하게 모델에 기반한 인체 조각으로 회귀했다. 전후 자코메티는 기괴할 정도로 가늘고 길게 늘어뜨린 청동 인물상을 선보이며 실존주의 조각가로 명성을 얻기 시작했다. 피노키오 코를 가진 두상 조각도 바로 이 시기에 제작됐다.

울퉁불퉁한 질감의 청동 두상은 밧줄에 묶인 채 네모난 철재 틀 안에 대롱대롱 매달려 있다. 눈은 흐리게 묘사됐고 귀는 아예 없으며 입만 크게 벌렸다. 귀를 막고, 보지도 듣지도 않으면서 거짓말만 계속했던 걸까. 코가 길어져 틀 밖으로 쭉 뻗어 나왔다. 그 모습이 마치 긴 총구를 가진 장총을 연상시킨다. 크게 벌린 입은 고통의 비명을 지르는 것 같기도 하고, 밧줄에 매달린 두상은 교수대를 떠올리게 한다.

작품 속 인물은 자신을 가둔 틀에서 벗어나기 위해 계속 거짓말을 해야 하는 운명처럼 보인다. 거짓말이 무기가 되어 애꿎은 사람들을 해칠지도 모른다는 의미일까? 자코메티의 친구였던 철학자 장 폴 사르트르는 이 조각을 실존적 불안의 맥락 안에서 봐야 한다고 말했다. 제2차 세계대전 이후 개인이 느끼는 고립과 공포, 외로움을 암시하는 작업이라는 의미다.

혐오와 갈등, 파괴로 점철된 전쟁의 시대를 겪은 자코메티에게 세상은 어땠을까. 거짓과 위선, 불안으로 가득해 보였을 것이다. 거짓말하는 피노키오에게 무한한 사랑과 용서를 베푸는 제페토 할아버지는 동화 속에서나 존재할 뿐, 현실은 서로가 속고 속이는 또 다른 전쟁터였을 테다.

거짓말은 반드시 또 다른 거짓말을 낳는 법. 작가는 거짓말이 남을 죽이는 무기가 될 수 있지만 결국은 부메랑이 되어 자신을 파멸시키고 만다는 메시지를 전하고 싶었던 것 아닐까.

자코메티는 작가로 성공해 부와 명성을 얻은 후에도 파리의 초라한 작업실에서 소박하게 살며 생을 마감할 때까지 작업을 멈추지 않았다.

제2차 세계대전: 1939~1945년 독일, 이탈리아, 일본을 중심으로 한 추축국과 영국, 프랑스, 미국, 소련 등을 중심으로 한 연합국 사이에 벌어진 세계 규모의 전쟁. 제1차 세계대전과 마찬가지로 제국주의 전쟁으로 시작됐으나, 한편으로는 파시즘과 민주주의의 전쟁, 식민지·종속국의 민족 독립 투쟁이기도 했다.

037

● 작품 ●
살바토르 문디

행방이 묘연한 세상에서 가장 비싼 그림

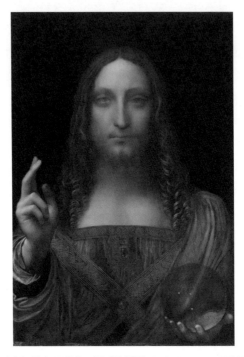

레오나르도 다빈치, 〈살바토르 문디〉, 나무 패널에 유화, 65.6×45.4cm, 1500년경, 개인 소장

2017년 레오나르도 다빈치의 〈살바토르 문디〉가 5,000억 원에 팔리며 미술품 세계 최고가를 경신했다. 〈살바토르 문디〉는 '구세주'를 뜻하는 라틴어다. 난관에 빠지면 구세주를 기다리기 마련이다. 구매자는 사우디아라비아 왕세자 무함마드 빈 살만. 그림을 신생 미술관 루브르 아부다비에 전시할 예정이었다. 다빈치 그림이 예술의 불모지 아부다비를 세계적 문화 명소로 만들어 줄 구세주라 여겼을 터. 그림은 정말 소유주의 구세주가 되어 주었을까?

〈살바토르 문디〉 속 긴 머리에 수염을 기른 예수는 정면을 응시하고 있다. 오른손을 들어 축복을 내리고 있고, 왼손은 천국을 상징하는 투명한 수정구를 들고 있

다. 전형적인 구세주 형상이다. 예수는 값비싼 청색 안료로 칠해진 르네상스 시대 의상을 입었다.

프랑스 루이 12세의 의뢰로 그려진 이 초상화는 프랑스 공주가 찰스 1세와 결혼하면서 영국으로 가져갔다고 알려졌으나, 이후 수백 년간 행방이 묘연했다. 20세기 들어 영국 귀족 컬렉션에서 발견됐지만 다빈치 제자 작품으로 여겨져 별 주목을 받지 못했다.

이 그림이 세상에 본격적으로 등장한 것은 2005년이었다. 여러 차례 덧칠로 심하게 훼손된 상태로 경매에 나온 그림을 뉴욕 화상들이 발견해 1만 달러 미만에 사들였다. 그때까지만 해도 다빈치의 작품일 줄은 몰랐다. 평범했던 그림이 눈 밝은 화상들의 구세주로 등극한 것은 2011년이었다. 수년에 걸친 복원 작업 끝에 다빈치 진품으로 인정받은 후 런던 내셔널갤러리에 전시됐다. 진위 논쟁도 있었지만 진품을 주장하는 목소리가 더 컸다. 다빈치 연구의 세계적 권위자인 마틴 켐프 옥스퍼드 대학 교수까지 나서서 진품이 확실하다고 주장했다.

그 이후 구세주의 몸값은 가파르게 치솟았다. 2013년 스위스 화상 이브 부비에가 이 그림을 7,500만 달러에 사들인 후 곧바로 러시아 재벌 드미트리 리볼로블레프에게 1억 2,750만 달러에 팔았다. 4년 후인 2017년, 그림이 다시 경매에 나왔고 예상가의 4배를 뛰어넘는 4억 5,000만 달러에 팔렸다. 12년 만에 무려 가격이 4만 5,000배가 뛴 것이다. 세상에서 가장 비싼 그림이 되자 진위 논란은 더 거세졌고, 이전 소유주인 스위스 화상과 러시아 재벌, 그리고 경매사 간의 그림 값 관련 법적 분쟁도 수년째 진행 중이다.

〈살바토르 문디〉는 2019년 루브르 박물관에서 열린 다빈치 서거 500주년 특별전에도 포함되지 못했다. 이유는 〈모나리자〉 옆에 나란히 전시해 달라는 소유주의 요구를 루브르가 거절했기 때문이라고 알려졌다. 박물관 입장에서 진위 문제가 있는 작품을 전시하기는 곤란했을 것이다.

그렇다면 이 그림은 지금 어디에 있을까? 루브르 아부다비 분관에 전시돼 있을까? 2019년 여름까지는 빈 살만 왕자의 초호화 요트 안에 있다고 알려졌으나 지금은 행방이 묘연하다. 스위스의 미술 창고 또는 아랍에미리트의 비밀 장소에 보관돼 있다는 소문만 무성할 뿐이다. 결국 그림 속 구세주는 누구도 구원하지 못하고 권력자의 요트나 창고 안에 갇힌 신세가 되고 말았다.

사람들은 여전히 묻는다. 구세주여 어디에 계시나이까?

● 화가 ●

프리다 칼로

절박함이 만들어낸 기적

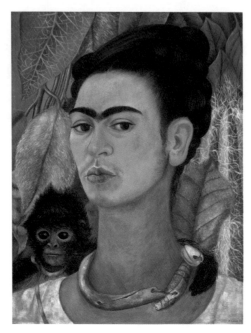

프리다 칼로, 〈원숭이와 함께 있는 자화상〉, 하드보드에 유화, 40.6×30.5cm, 1938년, 버팔로 AKG 미술관

2002년 제59회 베니스 영화제 개막작은 프리다 칼로의 전기 영화 〈프리다〉였다. 칼로가 환생한 것처럼 열연했던 멕시코 배우 샐마 헤이엑은 이듬해 아카데미 여 우주연상 후보에 오르며 연기 인생의 전환점을 맞았다. 화가 프리다 칼로에게도 인생에서 두 번의 전환점이 있었다. 스스로 대형 사고라 표현했던 사건들이었다.

"내 인생엔 두 번의 대형 사고가 있었어. 차 사고와 디에고, 바로 당신! 두 사고 를 비교하면 당신이 더 끔찍해!"

영화 속 대사는 칼로가 남편 디에고 리베라에게 실제 했던 말이다. 멕시코시티 근교 코요아칸에서 나고 자란 칼로는 어릴 적 앓았던 소아마비로 한쪽 다리를 절 었지만 누구보다 총명하고 쾌활한 소녀였다. 18세 때 당한 끔찍한 교통사고는 의

사를 꿈꿨던 이 멕시코 소녀의 인생을 완전히 바꿔놓았다. 타고 있던 버스가 전차와 부딪치는 사고로 칼로는 온몸이 부서지는 고통을 겪었다. 수개월 동안 온몸에 깁스를 하고 병원 침대에 가만히 누워 지내야 했다. 오직 두 팔만 쓸 수 있는 상태로, 극심한 육체적 고통을 잊기 위해 시작한 그림이 그녀를 화가의 길로 이끌었다.

두 번째 대형 사고는 멕시코 미술 거장 디에로 리베라와의 결혼이었다. 칼로는 22세 때 두 번의 이혼 경력이 있는 43세의 리베라와 결혼했다. 여성 편력이 심했던 남편은 잦은 외도뿐 아니라 칼로의 여동생과 부적절한 관계를 맺으며 육체적 고통보다 더 큰 마음의 상처를 주었다. 두 사고로 칼로는 지옥 밑바닥까지 경험했지만, 그 고통을 50여 점의 자화상으로 승화하며 스스로를 치유했다.

〈원숭이와 함께 있는 자화상〉은 칼로가 뉴욕으로 전시 여행을 떠났을 때 제작한 것이다. 대부분의 자화상에서는 상처 입고 피 흘리거나 우는 모습으로 등장하지만, 이 그림에서는 오히려 도도하고 당당하다. 리베라의 아내가 아닌 독립적인 화가로서 뉴욕 화단에서 성공적으로 데뷔한 뒤라 그런 듯하다.

짙은 갈매기 눈썹, 깊고 검은 눈동자, 길게 땋아 올린 머리, 도톰하고 붉은 입술 등 개성 있는 그녀의 외모가 도드라진다. 멕시코 전통 의상 위에 동물 뼈 목걸이를 하고 있어 마치 밀림의 전사 같기도 하다. 무표정하고 꼭 다문 입술에서는 냉정함을 유지하려는 의지가 엿보이지만 털로 뒤덮인 식물들은 내면의 불안감을 표출하고 있다. 그런 칼로를 애완 원숭이가 옆에서 어깨동무하며 위로한다. 아이를 열망했지만 가질 수 없었던 칼로는 실제로도 원숭이나 앵무새 같은 이국적인 동물과 식물을 키우면서 마음의 안정을 되찾곤 했다. 이 자화상을 완성하고 1년 뒤, 칼로는 마침내 리베라와 이혼했다.

절박함이 만든 기적이었을까. 할리우드 영화의 소재가 될 정도로 극적인 삶을 살았던 칼로. 두 번의 대형 사고는 끔찍한 고통의 시발점이었지만 그 고통에서 벗어나고 싶은 절박함은 그녀를 리베라 못지않은 세계적 예술가로 만든 원동력이 되었다. 리베라와의 이혼과 재결합을 반복했던 칼로는 세상을 떠나기 전 일기에 이렇게 썼다. "이 외출이 행복하기를, 그리고 다시 돌아오지 않기를."

프리다 칼로(1907~1954): 멕시코 출신 화가. 멕시코 민중 벽화의 거장 디에고 리베라와 결혼으로 유명해졌으나, 교통사고로 인한 신체적 불편과 남편의 문란한 사생활에서 오는 정신적 고통을 극복하고 삶에 대한 강한 의지를 작품으로 승화시켰다. 1970년대 페미니스트들의 우상으로 인식됐다.

왕의 마음을 사로잡은 소박한 가족의 일상

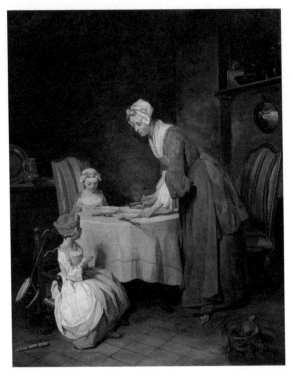

장 시메옹 샤르댕, 〈감사 기도〉, 캔버스에 유화, 49.5×38.5cm, 1740년, 루브르 박물관

18세기 프랑스 가정집의 풍경을 그린 그림이다. 긴 앞치마를 입은 엄마가 저녁 식사를 차리면서 아이들에게 감사 기도를 드리라고 말하고 있다. 작은아이는 유아용 낮은 의자에 앉아 엄마를 보면서 두 손을 모으고 있고, 식탁 의자에 앉은 큰아이는 그런 동생을 바라본다. 〈감사 기도〉는 서민 가정의 소소한 일상을 담은 그림이지만, 완성된 그해 루이 15세의 애장품이 되었다. 방탕과 사치스러운 생활로 유명했던 왕은 어째서 이런 소박한 그림을 좋아했던 것일까?

　장 시메옹 샤르댕은 정물화의 대가였으나 서민 가정의 겸손한 삶을 그린 장르

화에도 뛰어났다. 그림뿐 아니라 실제로도 그는 겸손하고 소박한 삶을 살았다. 젊은 나이에 왕립 아카데미 회원으로 뽑혀 왕실과 귀족의 후원을 받는 화가였음에도, 돈이나 명예에 욕심내지 않았다. 18세기 파리 화단에서는 역사화가 높이 평가받았고, 귀족들을 중심으로 화려하고 장식적인 로코코 미술이 유행했지만, 그는 평생 흔들림 없이 가정생활의 평온함을 담은 고요하면서도 따뜻한 장르화를 추구했다.

〈감사 기도〉를 그릴 당시 샤르댕은 아내와 어린 딸을 차례로 잃고, 아홉 살 아들만 곁에 둔 상태였다. 여전히 엄마 손길을 필요로 하는 아들을 보며 아내의 빈자리와 딸에 대한 그리움이 더 커졌을 것이다.

어쩌면 그림은 기억 속 아내와 아이들 모습일지도 모른다. 드레스를 입어 딸처럼 보이는 작은 아이가 사실은 아들이기 때문이다. 바닥에 아무렇게나 놓인 북채는 식사 시간 전까지 이 아이가 북을 치며 놀았다는 것을 의미하는데, 의자 등받이에 매달린 북이 남자아이임을 알려준다.

소박하고 평화로운 가족의 일상을 담은 이 그림은 제작된 그해 8월 살롱전에 전시되었고, 그때 그림을 본 루이 15세의 마음을 사로잡았다. 몇 달 후 화가는 왕을 알현하는 자리에서 이 그림을 선물했고, 왕은 크게 기뻐했다. 화가 자신도 이 그림이 마음에 들었는지 이후 몇 개의 버전을 더 그렸고, 그중 한 점은 죽을 때까지 간직했다.

루이 15세는 두 돌이 되기 전 엄마를 여읜 탓에 위안을 주는 엄마 같은 존재를 갈망하며 방탕한 연애 생활을 했다고 알려져 있다. 엄마가 차려주는 따뜻한 밥상과 엄마가 가르쳐주는 감사 기도는 천하를 가진 군주라도 경험해 보지 못한 동경의 세계였을 터. 이 그림에 마음을 빼앗긴 이유일 것이다.

어쩌면 화가는 자신의 아들처럼 일찍 엄마를 잃은 국왕에 대한 측은지심으로 이 그림을 그렸을지 모른다. 그리고 280년 전에 그려진 그림이 전하는 메시지는 지금도 유효해 보인다. 행복은 돈이나 권력이 아닌 따뜻한 가족에서 비롯된다는 것. 범사에 감사하는 마음을 가진 사람이 가장 행복한 사람일 것이다.

장르화: 왕족이나 귀족들이 선호하는 역사화나 초상화와 달리, 보통 서민의 일상 장면이나 상황을 묘사한 작품. 소비층이 일반 중산층인 경우가 많아서 궁궐이나 성에 거는 역사화나 초상화에 비해 비교적 작은 크기인 경우가 많았다.

● 세계사 ●

프로이센 프랑스 전쟁

어두움과 침묵의 시간이 만든 꿈의 세계

오딜롱 르동, 〈키클롭스〉, 패널과 종이에 유화, 65.8×52.7cm, 1914년경, 크뢸러뮐러 미술관

외눈박이 거인이 바위산 뒤에 숨어 있고, 꽃이 핀 산비탈에는 나체의 여인이 누워 있다. 이 인상적인 그림 〈키클롭스〉는 프랑스 상징주의 화가 오딜롱 르동이 말년에 그린 대표작이다. 가장 시선을 끄는 부분은 기괴하게 큰 거인의 눈이다. 위협적으로 보이기도 하고 불안해 보이기도 하는 눈빛이다. 거인에게는 과연 무슨 일이 있었던 걸까?

르동은 인상파 화가들과 동시대를 살았지만, 그들처럼 일상을 포착해 그리기보다 꿈이나 잠재의식 등 화가의 내면세계를 상징적으로 표현하고자 했다. 그는 요정이나 괴물 또는 상상 속 인물이 사는 꿈의 세계를 종종 그렸는데, 이 그림 역시

그리스 신화에 나오는 키클롭스 이야기를 담고 있다.

호메로스가 쓴《오디세이아》에 나오는 키클롭스는 외눈박이 거인족이다. 포세이돈의 아들인 폴리페모스가 키클롭스의 수령이었다. 그는 무식하고 오만불손한데다 신들에 대한 경외심도 일절 없는 무법자였다. 하지만 심장은 누구보다 뜨거웠다. 그림에서 폴리페모스는 높은 산 뒤에 숨어서 바다의 님프 갈라테이아를 훔쳐보고 있다. 아름다운 님프는 벌거벗은 상태로 꽃으로 뒤덮인 산비탈에 잠들어 있다. 세상 두려울 것 없는 천하의 폴리페모스였지만, 사랑하는 여인 앞에서는 수줍은지 가까이 다가가지 못하고 바위 뒤에 몸을 숨겼다. 문제는 갈라테이아가 사랑하는 대상이 그가 아닌 열여섯 살의 미소년 아키스였다는 점이다. 포악한 성품이 어디 갈 리가 있을까. 갈라테이아가 아키스와 함께 있는 것을 본 폴리페모스는 격분한 나머지 바위를 던져 아키스를 죽인다.

사랑의 정적을 해치운 외눈박이 거인은 사랑을 쟁취했을까? 천만에. 모든 것은 부메랑이 되어 돌아오는 법. 트로이 전쟁에서 승리하고 귀향하던 오디세우스 일행을 잡아먹으려다 도리어 눈이 찔려 실명했다. 거인은 누구보다 큰 눈을 가졌지만 오만무도했던 탓에 눈을 잃으면서 결국 모든 것을 잃었다.

르동은 왜 죽음과 파국으로 끝나는 신화 이야기를 그림의 주제로 삼았을까? 아마도 그의 유년 시절 경험과 연관이 있을 것이다. 1840년 프랑스 남부 보르도에서 출생한 르동은 매독 지방에 있는 가족 소유 농장에서 열한 살까지 외삼촌 손에 자랐다. 부모가 자주 찾지 않아 버려졌다는 생각에 고독하게 성장했다. 그 때문인지 어릴 때부터 특이하고 설명할 수 없는 것에 대해 강한 애착을 가졌다.

르동은 1870년 프로이센 프랑스 전쟁 참전 이후 본격적으로 화가의 길을 걷기 시작했는데, 1880년대까지 '검은색 그림'이라고 부른 목탄화와 석판화를 제작했다. 훗날 르동은 자신의 어린 시절을 회상하며 어두움과 침묵, 상상의 시간이었으며, 그 기억이 자신의 슬픈 미술의 근원이자 검은색 회화의 원천이라고 했다. 일상에서 그림 소재를 찾았던 인상파 화가들과 달리 상상의 세계나 신화 속 인물들에 관심을 가진 것도 이런 어두운 과거의 기억에서 벗어나기 위한 방편이 아니었을까 싶다.

프로이센 프랑스 전쟁: 프로이센의 주도하에 통일 독일을 이룩하려는 비스마르크의 정책과 그것을 저지하려는 나폴레옹 3세의 정책이 충돌해 일어난 전쟁이다.

● 작품 ●
붉은 포도밭

고흐가 판매한 유일한 그림

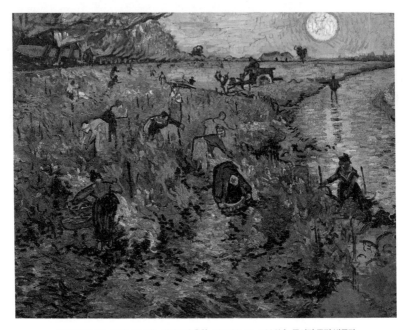

빈센트 반 고흐, 〈붉은 포도밭〉, 캔버스에 유화, 75×93cm, 1888년, 푸시킨 주립 박물관

인생은 좋을 때도 있고, 나쁠 때도 있다. 고독과 광기, 비운의 천재 화가의 대명사인 빈센트 반 고흐에게도 좋은 시절이 있었다. 1888년 가을, 고흐는 따뜻한 빛을 찾아 떠난 프랑스 남부 아를에서 폴 고갱과 함께 지냈다. 노란 집에서 좋아하는 친구와 함께 살며 작업했던 두 달 남짓의 시간은 그의 생에 가장 행복한 순간이었을 것이다. 물론 그해 12월 23일, 고갱과 다툰 후 자신의 귀를 자해하기 전까지 말이다.

〈붉은 포도밭〉은 바로 이 시기에 그려졌다. 1888년 11월에서 12월 사이 고흐는 동생 테오에게 이 그림에 관한 편지를 쓴다.

"온통 자주색과 노란색으로 그린 포도밭 그림을 막 완성했다. 작게 그린 인물들은 푸른색과 보라색이고 태양은 노랗다. 내 생각에 몽티셀리의 풍경화 중 하나와

나란히 걸어두면 좋을 것 같다."

고흐는 이 그림이 자신이 존경하던 선배 화가 몽티셀리의 거친 풍경화와 어울린다고 생각했다. 사실 이 그림은 기억에 의존해 그린 것이었지만, 고흐는 직접 나가 자연 속에서 그린 것보다 덜 어색하고 더 예술적인 느낌을 준다며 무척 만족해했다.

기분이 좋을 때는 모든 것을 긍정적으로 생각하게 된다. 이 그림을 그린 날은 바람이 불고 비가 와서 야외 작업이 불가능했다. 평소 같으면 우울하게 보냈겠지만 곁에 친구가 있어 든든했다. 같은 편지에서 그는 고갱이 정말 재미있는 친구고, 요리도 완벽하게 할 줄 안다며 칭찬했다.

안정되고 기쁜 마음이 반영되어서일까. 그림을 보면 하늘보다 땅이 훨씬 넓은 부분을 차지하면서 전체적으로 안정적인 구도를 이룬다. 배경 왼쪽의 나무들은 원근법을 과감하게 적용해 중앙으로 갈수록 작아지고, 태양과 하늘은 고흐의 시그니처 색이자 희망을 상징하는 밝은 노란색으로 채색됐다. 파랑, 노랑, 초록, 보라 등 농부들의 옷 색깔은 붉은 포도밭과 강한 대비를 이룬다. 정직하게 노동하며 살아가는 농민들의 열정적인 모습과 포도밭의 강렬한 풍경이 고흐 특유의 붓질과 색채로 표현된 수작이다.

이 그림은 1890년 1월 벨기에 브뤼셀에서 처음 전시됐다. 벨기에 미술가 20명의 그룹전이었다. 이 그룹은 해마다 해외 작가들도 초대해 함께 전시했는데, 그해에는 폴 세잔을 비롯해 아를에서 다툰 후 결별했던 고갱과 고흐도 초대되었다. 이 그룹의 회원이었던 벨기에 화가 안나 보슈는 〈붉은 포도밭〉을 보고는 400프랑(현재 가치로 2,000달러)에 구입했다. 고흐 인생에서 처음으로 판매한 그림이었다. 그녀는 고흐가 아를에서 친하게 지냈던 화가 유진 보슈의 누나로, 동생을 통해 이 네덜란드 화가에 대해 익히 알고 있었고, 고흐 그림의 가치를 누구보다 먼저 알아차렸다.

고흐는 비록 6개월 후 스스로 생을 마감하지만, 적어도 그림이 판매된 그날만큼은 그에게도, 형을 평생 뒷바라지 했던 동생 테오에게도 최고의 날이었을 것이다.

테오 반 고흐(1857~1891): 인상파 화가인 빈센트 반 고흐의 동생이자 미술상. 형인 빈센트 반 고흐를 평생 후원한 것으로 잘 알려져 있으며, 테오의 헌신적인 지원 덕분에 고흐는 계속 그림을 그릴 수 있었다. 테오와 고흐는 서로를 각별하게 생각하며 많은 편지를 교환했는데, 모두 688통이 남아 있다. 고흐가 죽고 약 6개월 뒤 테오도 세상을 떠났다.

● 화가 ●

마리 로랑생

여성과 동물, 음악만이 존재하는 황홀한 세계

마리 로랑생, 〈개와 함께 있는 여자들〉, 캔버스에 유화, 80×100cm, 1923년, 오랑주리 미술관

1911년 프랑스 시인 기욤 아폴리네르는 〈모나리자〉 절도범으로 몰리면서 연인에게 이별 통보를 받는다. 그리고 그는 사랑하는 사람과의 추억이 서린 센강에서 이별의 슬픔을 노래한 명시 〈미라보 다리〉를 썼다. 그 시의 주인공이 바로 마리 로랑생이다. 우리에게 아폴리네르의 뮤즈로 유명한 로랑생은 사실 뛰어난 예술가였다.

20세기 초 파리, 파블로 피카소의 몽마르트 작업실은 보헤미안 예술가들의 집합소였다. 내로라하는 예술가들이 드나들었다. 마리 로랑생도 그중 하나였다. 파리에서 사생아로 태어난 로랑생은 10대 후반부터 도자기 공장에서 도기화를 배우며 화가의 꿈을 키웠다. 1907년 파리에서 첫 개인전을 열었을 때 피카소의 소개로 아폴리네르를 만났다. 두 사람은 뜨겁게 사랑했다가 5년 만에 헤어졌다. 독일

귀족과 결혼했지만 제1차 세계대전 발발로 몇 년간 망명 생활을 떠났다. 행복하지 않았던 결혼 생활을 끝낸 그녀는 결국 이혼하고 파리로 돌아와 창작 활동에 전념했다. 1920~1930년대에는 최전성기를 누리며 상업적으로도 크게 성공했다. 파리의 유명 인사와 상류층 인사들이 앞다투어 초상화를 주문할 정도였다.

로랑생은 당시 가장 혁신적인 미술로 떠올랐던 입체파와 야수파의 영향을 받기는 했지만, 여성과 동물이 등장하는 파스텔 색상의 환상적인 그림으로 독창적인 화풍을 개척했다.

〈개와 함께 있는 여자들〉은 로랑생이 추구했던 평화로운 여성의 세계를 압축적으로 보여준다. 검은 눈동자에 흰 피부를 가진 두 여자가 풀밭 위에 앉아 있다. 커튼 때문에 연극 무대 같기도 하다. 분홍치마를 입은 오른쪽 여성은 기타를 연주하고 있다. 검은 천이 짙은 그림자처럼 아래로 드리워져 있고, 푸른 스카프가 허리를 스치며 바깥으로 흘러내린다. 바람이 부나 보다. 왼쪽 여자는 하얀 리본 소매 장식이 달린 푸른 드레스를 입고 먼 데를 응시하고 있다. 깊은 생각에 빠진 듯한 두 사람은 서로 시선을 맞추지는 않지만 어딘가 닮았다. 가운데 머리를 치켜든 회색 개가 두 사람을 연결하고 있는 듯하다. 어쩌면 음악에 반응하는 것일지도 모른다. 마치 따뜻하고 평화로운 낙원에 온 듯하다.

남자로 인한 상처 때문이었을까. 남성 위주의 세상에 대한 비판이었을까. 로랑생이 그린 평화의 세계에는 여성과 동물, 음악만 있을 뿐 남자는 없다. 하기야 자신에게 상처를 준 것도, 전쟁을 일으킨 것도 남자였으니 그럴 만도 하다.

실제로도 로랑생은 여성을 사랑했고 여성 예술가들을 지원했다. 자신이 사생아이자 양성애자임을 공개적으로 밝혔고, 여성 동성애를 묘사한 최초의 여성 화가 중 하나로 작품도 당당히 발표했다. 독립적이고 자유로운 삶을 산 진정한 보헤미안이었다.

로랑생은 당시 여성 화가로는 드물게 화상과 후원자도 있었다. 피카소가 전시했던 베르트 바일 갤러리에서 개인전을 열었고, 영향력 있는 미국인 컬렉터 거트루드 스타인의 지원을 받으며 국제적으로 활동했다. 1913년에는 전설적인 아모리 쇼에도 참가하며, 피카소, 마티스, 브라크, 반 고흐, 폴 고갱, 뭉크, 칸딘스키 등 유명 작가들과 어깨를 나란히 했다. 환상적인 색채의 화가 로랑생은 남성이 지배하는 미술계에서 독자적 화풍으로 인정받고 성공한 극소수의 여성 중 한 명이었다.

● 미술사 ●
매너리즘

미켈란젤로를 무시한 화가의 최후

엘 그레코, 〈목동들의 경배〉, 캔버스에 유화, 319×180cm, 1612~1614년, 프라도 미술관

모두가 '그렇다'라고 할 때, 혼자 '아니다'를 외칠 수 있는 용기. 16세기 화가 엘 그레코는 그런 용기를 가진 사람이었다. 그가 부정했던 것은 다름 아닌 르네상스 미술의 거장 미켈란젤로. 모두가 천재라고 칭송했던 거장을 그는 "좋은 사람이었지만, 그림을 어떻게 그리는지 몰랐다"라며 무시했다. 자신을 미켈란젤로보다 뛰어나다고 믿었던 이 화가는 이후 어떻게 되었을까?

크레타섬 출신의 엘 그레코가 로마에 왔을 때, 미켈란젤로와 라파엘로는 이미 죽은 뒤였지만 그들이 남긴 예술의 영향력은 여전히 절대적이었다. 젊은 화가들

은 천재 거장들의 예술을 답습하기 바빴다. 그것은 절대 규범이었다.

자신만의 독창적인 스타일을 추구하던 엘 그레코만이 불만이었다. 그는 교황에게 미켈란젤로가 시스티나 예배당에 그린 〈최후의 심판〉 위에 자신이 더 나은 벽화를 그려보겠다고 배짱 좋게 제안했다. 거절당한 그는 이 사건으로 로마에서 공공의 적이 되었고, '멍청한 외국인' 소리를 들으며 도망치듯 떠날 수밖에 없었다.

엘 그레코가 스페인 톨레도로 이주한 것은 1577년이었다. 당시 톨레도에서는 대형 수도원이 건설 중이었지만, 교회를 장식할 훌륭한 화가를 구하는 데 어려움을 겪고 있었다. 서른여섯 엘 그레코는 기회의 땅 톨레도에서 37년간 살면서 미술사를 빛낸 수많은 걸작을 탄생시켰다.

〈목동들의 경배〉는 그가 남긴 생애 마지막 작품으로, 교회 안 가족 묘비를 장식하기 위해 그려졌다. 예수 탄생은 많은 화가가 그린 주제였지만, 그의 그림은 선배 거장들의 것과 달랐다. 그림 속 배경은 외양간이 아닌 좁고 어두운 동굴 안이다. 성모는 갓 태어난 아기를 구유가 아닌 자신의 무릎 위에 올려놓았다. 자체 발광하는 예수를 요셉과 세 명의 목동, 황소가 에워싼 채 경배하고, 하늘에서는 천사들이 축하하고 있다. 빛과 어둠의 강한 대비가 장면을 더욱 극적으로 만들어 마치 한 편의 연극을 보는 듯하다.

압권은 심하게 왜곡된 인체 표현이다. 기괴하게 늘어뜨린 몸은 13등신쯤 되어 보인다. 강렬한 색채, 역동적인 구도, 심하게 왜곡된 인체 표현, 빛과 어둠의 강한 대비 등 그림은 엘 그레코 예술의 특징을 압축적으로 보여준다. 지금의 관점에서 이 특징은 리듬감과 에너지 넘치는 개성적 표현으로 보이지만, 당대 사람들에게는 어땠을까. 르네상스 예술이 완벽한 것이라 믿었던 16세기 사람들에게 이 그림은 너무도 낯설고 불온한 것이었다.

사실 엘 그레코의 그림은 시대를 너무 앞서나갔다. 그의 예술적 신념과 독창성은 오히려 20세기 초 표현주의 화가들이나 피카소와 같은 20세기 입체파 미술에 큰 영감을 주었다. 미켈란젤로보다 성공하지는 못했지만, 전통과 규범을 깨고자 했던 그의 예술은 무려 400년을 앞선 것이었다.

매너리즘: 르네상스에서 바로크 시기로 넘어가는 1520년경부터 1600년 사이를 풍미한 양식으로, 이 시기에 전개된 미술이 기존 방식이나 형식을 답습한 미술이라는 의미를 지닌다. 조화와 균형보다는 예술가의 주관적 표현이 강조되는 과장과 왜곡, 일탈과 변형의 독창적인 양식으로 발전했다.

책은 우리에게 길을 알려줄 수 있을까

이스트먼 존슨, 〈내가 두고 온 소녀〉, 캔버스에 유화, 106.7×88.7cm, 1872년경, 스미스소니언 미국 미술관

금발머리 소녀가 머리카락과 망토를 바람에 흩날리며 벼랑에 서 있다. 되돌아가지도 앞으로 더 나아가지도 못한 채 발아래 황량한 풍경을 응시하며, 두 손으로는 두꺼운 책들을 소중히 품에 안고 있다. 소녀는 무엇 때문에 책을 안고 저곳에 홀로 서 있는 걸까?

　19세기 미국 화가 이스트먼 존슨은 에이브러햄 링컨 같은 유명 정치인의 초상화로 유명하지만 풍경화나 일반인을 모델로 한 풍속화에도 능했다. 독일과 네덜란드에서 유학하며 프랑수아 밀레와 17세기 네덜란드 거장들에게 영향을 받았고,

빛을 이용한 사실적인 묘사가 뛰어나 당시에는 '미국의 렘브란트'로 불렸다.

〈내가 두고 온 소녀〉는 그가 48세에 그린 것으로 남북 전쟁 시기의 한 소녀를 묘사한 것이다. 앳된 모습이지만 손에 결혼반지를 끼고 있어 기혼임을 알 수 있다. 소녀는 전쟁터로 나간 남편을 기다리며, 벼랑 위를 걷고 있다. 발아래 보이는 땅은 울타리로 반반 나뉘었고, 주변은 안개와 먹구름이 휘감고 있는데 내전에 휩싸인 불안한 세상을 암시한다. 소녀가 두 손으로 꽉 쥐고 있는 책들은 성경이나 문학 혹은 철학책일 터다. 그 책들이 과연 그녀에게 길을 알려줄 수 있을까? 위안을 줄 수 있을까? 남편의 소식을 알 수 없는 상태에서 소녀는 책이라도 붙잡고 싶은 심정일 것이다.

사실 이 그림이 그려진 것은 남북 전쟁이 끝나고 몇 년 후였다. 100만 명 이상의 사상자를 낳은 끔찍한 전쟁은 끝났지만 미국 사회는 여전히 혼란과 갈등을 겪고 있었다. 내전이었기에 유럽의 화가들처럼 전쟁터의 영웅을 미화할 수도 없는 노릇. 존슨은 전쟁이 개인에게 미친 영향과 불안한 분위기를 포착해 묘사하는 방법을 택했다.

〈내가 두고 온 소녀〉라는 제목은 18세기 영국 민요에서 따왔다. 군인들이 참전을 위해 떠나거나 해군 함정이 출항할 때 연주된 곡으로, 전쟁터에 나간 군인이 고향에 두고 온 연인을 그리워하는 내용이다. 영국 민요이지만 19세기 미국 군인들 사이에서도 인기가 있었고, 남북 전쟁 시기에는 남군, 북군 모두에게 인기를 끌며 불렸다.

〈내가 두고 온 소녀〉를 그릴 당시 존슨은 결혼 3년차 남편이자 두 살 배기 딸을 둔 아버지였다. 마흔 다섯이라는 늦은 나이에 사랑하는 사람을 만나 결혼했기 때문에 가족의 소중함을 그 어느 때보다 절감하던 시기였다. 어렵게 일군 가정을 안전하게 지키고 싶었을 테다.

그래서 화가는 그림을 통해 묻는 듯하다. 책으로 전파된 세상의 온갖 지식과 종교, 문학, 철학, 사상은 왜 전쟁을 막지 못하는가, 정치인들이 결정한 전쟁에 왜 젊은이와 민간인 들이 희생되어야 하는가라고.

남북 전쟁: 미국에서 노예 제도의 폐지를 주장하는 북부와 존속을 주장하는 남부 사이에 일어난 내전. 1860년에 링컨이 대통령에 당선되자 남부의 여러 주가 연방을 탈퇴했고 이것을 계기로 전쟁이 벌어졌는데 남부가 1865년에 항복함으로써 합중국의 통일이 유지되고 노예 제도는 폐지됐다.

● 작품 ●

우리는 어디에서 왔는가, 우리는 누구인가, 우리는 어디로 가는가?

죽기를 결심하고 그린 그림

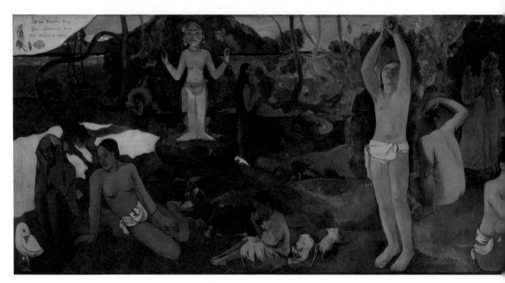

폴 고갱, 〈우리는 어디에서 왔는가, 우리는 누구인가, 우리는 어디로 가는가?〉, 캔버스에 유화, 139.1×374.6cm, 1897년, 보스턴 미술관

살다 보면 인생 최악의 해를 만날 때가 있다. 화가 폴 고갱에겐 1897년이 그런 해였다. 원시의 이상향을 찾아 남태평양의 타히티섬까지 왔지만 그의 인생은 바닥을 치고 있었다. 수중에 돈은 다 떨어졌고, 건강 상태도 최악인 데다 더 이상 새로운 작품도 나오지 않았다. 심지어 가장 사랑하는 딸 알린의 사망 소식까지 들었다. 더 이상 살고 싶은 마음이 없었던 고갱은 자살을 결심한 후 생의 마지막 작품에 착수했다.

가로 4미터 가까이 되는 이 거대한 그림은 한 달도 안 되는 짧은 기간에 완성됐다. 그림은 타히티섬을 배경으로 인생을 비유한 다양한 상징으로 채워져 있고, 오른쪽에서 왼쪽으로 진행되는 구조를 취한다. 그림 오른쪽에는 세 명의 여성과 함께 누워 있는 갓난아기가 그려져 있다. 이는 생명의 탄생을 의미한다. 가운데 서

있는 남자는 과일을 따고 있다. 선악과를 딴 이브를 연상시키는 이 남자는 타락과 죄를 상징한다. 뒤쪽엔 긴 드레스를 입은 두 여인이 비밀스런 이야기를 나누며 지나가고 있고, 그 앞의 소녀는 이들을 바라보며 놀란 듯한 손을 위로 치켜 올렸다. 거의 나체로 생활하는 원주민 여성들과 달리 서구의 긴 드레스를 입은 두 여인은 순수한 섬까지 덮쳐온 문명화의 침입을 상징한다. 과일 따는 남자 왼쪽에는 하얀

고양이 두 마리와 함께 과일을 먹고 있는 어린아이가 보인다. 서구식 옷을 입은 이 아이도 이미 문명화의 단맛을 알아버린 듯하다. 화면 맨 왼쪽에는 양손으로 얼굴을 감싼 채 웅크리고 있는 늙은 여인이 등장한다. 두려움에 떨고 있지만 그가 두려워하는 것이 문명화인지 죽음인지는 알 수 없다. 위로하려는 듯 노파 쪽으로 자세를 기울이고 있는 여성은 바로 '바이루마티'다. 폴리네시아 전설에 등장하는 여신으로 타이티섬의 어머니라 불린다. 노파 왼쪽의 하얀 새는 생명의 순환을 상징한다. 그야말로 탄생에서 죽음까지의 인생 여정을 상징적으로 표현한 그림이다.

고갱은 이 그림에 자신이 살면서 깨달은 생각과 교훈을 다 담아 내려 했다. 훗날 친구에게 쓴 편지에도 "복음서에 비견될 만한 주제의 철학적인 작품을 끝냈다"라고 썼다. 그는 죽음을 앞두고 스스로에게 던졌던 질문을 그림 왼쪽 상단에 써놓았는데, 이것이 작품 제목이다.

가장 힘들었던 시기에 오히려 그는 인생 역작을 탄생시켰다. 그림을 완성한 고갱은 산으로 가서 비소를 삼켰다. 하지만 과다 섭취로 다 토하는 바람에 자살은 실패하고 말았다. 삶도 죽음도 뜻대로 되는 게 아니라는 걸 깨달은 그는 남은 인생 마지막까지 창작 혼을 불태우다 1903년, 조용히 숨을 거뒀다. 120여 년 전 그림이 지금도 울림을 주는 건 이 시대에도 여전히 중요한 삶의 본질적인 질문을 던지기 때문이다. 우리는 어디서 왔고, 누구며, 어디로 가는가.

폴 고갱(1848~1903): 프랑스 후기 인상파 화가. 문명 세계에 대한 혐오감으로 남태평양의 타히티섬으로 떠났고 원주민의 건강한 인간성과 열대의 밝고 강렬한 색채가 그의 예술을 완성시켰다. 그의 상징성과 내면성은 20세기 회화가 출현하는 데 근원적인 역할을 했다.

046

● 화가 ●

자크 루이 다비드

혁명과 반혁명 세력 모두를 만족시킨 재능

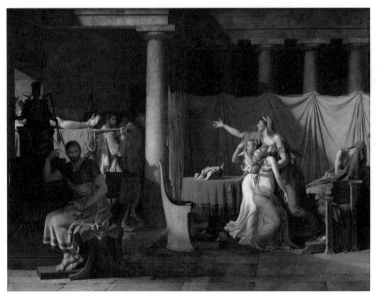

자크 루이 다비드, 〈브루투스에게 그의 아들들의 시신을 바치는 호위병들〉, 캔버스에 유화, 323×422cm, 1789년, 루브르 박물관

모든 예술은 정치적이다. 예술 작품에는 창작자가 살던 시대 상황과 고뇌가 어떤 식으로든 담길 수밖에 없기 때문이다. 미술사에서 자크 루이 다비드만큼 정치적인 그림을 그린 화가가 또 있을까. 그는 프랑스 혁명이 일어났던 1789년 정치적 대의를 위해 자식을 희생시킨 브루투스 이야기를 그려 살롱전에서 전시해 큰 반향을 불러일으켰다.

대의를 위한 희생은 오랫동안 하나의 미덕으로 여겨져 왔다. 역사나 신화에는 민족이나 국가, 공동체를 위해 자신을 희생한 영웅들이 많이 등장한다. 18세기 프랑스 신고전주의 미술의 대가로 손꼽히는 다비드는 국가를 향한 헌신과 희생의 미덕을 표현하는 역사화에 누구보다 탁월한 재능이 있었다. 이 그림에 등장하는 브루투스는 기원전 509년 무장봉기를 일으켜 독재자를 몰아내고, 로마 공화국을

창시한 인물이다. 왕위를 빼앗긴 타르퀴니우스 수페르부스가 가만히 있을 리 없었다. 왕정복고를 위해 귀족 자제들과 손잡고 반란을 모의했는데, 하필 브루투스의 두 아들도 이에 가담했다. 반란 음모가 발각되자 브루투스는 즉각 두 아들의 처형을 명했다. 대의를 위해서였다.

다비드는 목이 잘린 두 아들의 시신이 브루투스의 집으로 이송돼 오는 장면을 상상해 커다란 화폭에 담았다. 공화국의 영웅 브루투스는 왼쪽 어두운 곳에 홀로 앉아 깊은 상념에 잠겨 있다. 아들들의 시신이 들어오고 있지만 눈길도 주지 않는다. 그 반면 오른쪽에 있는 아내는 아들들의 주검 쪽으로 손을 뻗어 울부짖으면서 공포에 질린 두 딸을 안고 있다. 딸 중 한 명은 이미 실신했다. 오른쪽 끝에 앉아 푸른 천으로 얼굴 전체를 가린 여자는 하녀다. 분명 비통해하며 울고 있겠지만, 감상자들은 그녀의 표정을 읽을 수가 없다. 궁정 화가로서 평생 권력자의 표정과 마음만 헤아려왔던 다비드에게 하녀의 슬픈 감정을 표현하는 건 어려운 일이었던 걸까. 화가는 천으로 가려서 그녀의 표정을 생략해 버렸다.

실제로도 다비드는 상당히 정치적인 화가였다. 루이 16세의 궁정 화가로 명성을 누렸지만, 혁명이 일어나자 주군을 단두대로 보낸 혁명정부의 공식 화가가 되었다. 이 그림을 포함해 혁명 정신을 담은 그림들을 잇달아 발표하며 혁명 시대예술의 최선봉에 섰다. 이후 혁명 세력을 처단하고 나폴레옹 보나파르트가 집권하자 다시 나폴레옹 황제의 선전 화가로도 활약했다. 어떻게 보면 미술사에서 가장 정치적인 행보를 보여준 화가였다. 그는 혁명, 반혁명 세력 모두가 원하는 그림을 이상적으로 그려내는 재능 덕에 정권이 바뀌어도 계속 활동할 수 있었다.

이 그림이 완성된 직후 파리 살롱전에 출품됐을 때 처음에는 거의 보이지 않는자리에 걸려 있다가 시민들의 요구로 더 잘 보이는 곳에 전시됐다. 대의를 위한희생을 찬미하고 혁명가의 삶을 이상화한 다비드의 그림은 당대 정치인들뿐 아니라 시민들의 열광을 이끌어냈다. 그리고 곧 프랑스 혁명이 일어났다.

정치적 격동기에 철새 행보를 보였음에도 다비드가 살아남을 수 있었던 이유는시대가 원하는 이상과 미덕을 그보다 잘 선전하는 화가가 없었기 때문이다.

자크 루이 다비드(1748~1825): 프랑스의 화가. 19세기 초 프랑스 화단에 군림했던 고전주의 미술의 대표자다. 나폴레옹에게 중용되어, 미술계 최대의 권력자로 화단에 많은 영향을 끼쳤다. 고대 조각의 조화와 질서를 존중하여 장대한 구도 속에서 세련된 선으로 고대 조각과 같은 형태미를 만들어냈다.

● 미술사 ●
트로니

시대를 초월한 신비

요하네스 페르메이르, 〈진주 귀걸이를 한 소녀〉, 캔버스에 유화, 44.5×39cm, 1665년, 마우리츠하위스

캄캄한 배경 속에서 터번을 두르고 귀에 커다란 진주 귀걸이를 한 소녀가 우리를 응시하고 있다. 커다란 눈망울, 촉촉한 입술, 빛을 받아 반짝이는 진주에 매혹되지 않을 도리가 없다. 〈모나리자〉만큼이나 신비한 표정을 지닌 그림 속 소녀는 대체 누구일까?

　요하네스 페르메이르가 그린 이 그림 〈진주 귀걸이를 한 소녀〉는 세계인의 사랑을 받는 명화다. 레오나르도 다빈치가 그린 〈모나리자〉와 닮아서 '북구의 모나리자'라고도 불린다.

페르메이르는 17세기 네덜란드 미술을 대표하는 가장 유명한 화가이지만, 남긴 작품은 겨우 36점뿐이다. 43년을 델프트에서 살았던 그는 카타리나라는 여성과 결혼해 14명의 자녀를 낳았고 장모와 함께 살았다는 것 외에 알려진 바가 많지 않다. 게다가 사후 2세기 가까이 잊혔다가 19세기에 재발견됐다.

페르메이르의 이름이 대중적으로 널리 알려진 것은 비교적 최근이다. 트레이시 슈발리에가 쓴 소설《진주 귀고리 소녀》가 1999년 출간되고, 이를 토대로 만든 영화〈진주 귀걸이를 한 소녀〉가 2003년 개봉하면서부터다. 영화에 따르면 그림 속 소녀는 화가가 고용한 하녀다. 집안의 허드렛일을 하던 소녀는 색과 미술에 대한 감각을 인정받아 그림 모델이 됐다. 주인의 지시로 소녀는 터키풍의 터번을 머리에 두르고 안주인의 진주 귀걸이까지 착용한 채 포즈를 취했다. 빛을 받은 소녀는 뒤돌아보며 무언가를 말하려는 듯 입을 살짝 벌리고 있다. 촉촉한 두 눈에서 떨어진 것 같은 눈물은 귀걸이에 맺혀 밝게 빛난다. 그렇게 시대를 초월한 듯한 표정을 지어 보이며 세기의 명화를 탄생시켰다.

모델이 하녀라는 설정은 그럴 듯해 보이지만 허구다. 이 그림은 누군가의 초상화가 아니라 상상의 인물을 그린 '트로니'이기 때문이다. 사실 이 그림에 대해 알려진 사실은 거의 없다. 화가는 모델이나 제목, 연도에 대한 정확한 정보를 남기지 않았고, 그림에 "IVMeer"라는 서명만 했을 뿐이다. 지금의 제목도 20세기 후반에 붙여진 것으로, 이전에는 〈터번을 쓴 소녀〉,〈터키 옷을 입은 트로니〉 등으로 불렸다.

확실한 것은 화가가 소녀를 고귀한 존재로 표현하려 했다는 점이다. 허름한 차림새의 소녀 그림에 빛나는 진주 귀걸이를 그려넣고 울트라마린 안료를 아낌없이 사용했다. 당시 울트라마린은 금보다도 비싼 희귀 광물로 만들었기에 성모의 의복에나 칠하던 귀한 청색이었다.

하얀 진주는 순결함과 아름다움을 상징한다. 또 새로운 시작을 의미하기에 신부를 위한 예물 보석으로 사랑받아 왔다. 화가는 성모처럼 순결하고 신성한 존재, 혹은 시대를 초월한 아름다움을 소녀의 표정을 통해 보여주려 했던 듯하다. 그림 속 소녀가 현실의 인물이 아닌 시대를 초월한 신비한 존재로 여겨지는 이유다.

트로니(Tronie): 노인이나 여성, 군인 등 특정 인물의 표정이나 생김새를 연구하기 위한 목적으로 제작된 두상화를 말한다.

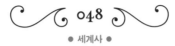
패자를 위한 위로

조지 벨로스, 〈뎀프시와 피르포〉, 캔버스에 유화, 129.9×160.7cm, 1924년, 휘트니 미국 미술관

승부의 세계는 냉혹하다. 특히 스포츠 경기에서는 승자만이 부와 명예를 독차지한다. 지금은 그 인기가 시들해졌지만, 복싱은 1980년대까지만 해도 세계인이 열광하는 스포츠였다. 잽, 훅, 녹다운 같은 복싱 용어는 일상에서도 흔히 쓰인다.

조지 벨로스는 20세기 미국 미술사에서 중요한 위치를 차지하는 화가다. 도시 빈민이나 노동자 계층을 주로 그렸던 애시캔파의 회원으로 활동했지만, 그에게 명성을 안겨준 것은 스포츠 장면을 그린 그림이었다.

〈뎀프시와 피르포〉는 1923년 9월 14일 뉴욕에서 열린 역사적인 세계 헤비급

챔피언전의 장면을 묘사하고 있다. 미국의 복싱 스타 잭 뎀프시와 중남미 출신 루이스 앙헬 피르포의 역사적인 경기를 보기 위해 8만 6,000명의 유료 관객이 관중석을 가득 메웠고, 수백만 명이 라디오 중계에 귀를 기울였다.

경기가 시작되자 뎀프시는 단 1분 30초 만에 피르포를 무려 일곱 번이나 쓰러뜨렸다. 당시만 해도 세 번 녹다운에 경기가 끝나는 규칙이 없었기 때문에 가능한 일이었다. 그러나 불과 30초 후 반전이 일어났다. 뎀프시는 도전자가 날린 훅에 턱을 세게 맞아 링 밖으로 몸이 완전히 떨어져나갔다. 이 과정에서 뒤통수가 타자기에 부딪쳐 심한 상처를 입었지만 관중들은 그를 다시 링 안으로 밀어넣었다. 극적인 1라운드가 끝나고 2라운드가 시작되자 뎀프시의 반격이 시작됐다. 두 번 연속 피르포를 녹다운시킨 후, 단 57초 만에 완승을 거뒀다. 최후의 승자는 뎀프시였지만, 화가는 피르포가 챔피언을 링 밖으로 쓰러뜨리는 극적인 순간을 포착해 그렸다. 패자를 그림의 주인공으로 선택한 것이다.

벨로스는 화가가 되기 전에 야구 선수로 활약했다. 운동선수 출신이어서인지 승패를 떠나 최선을 다한 패자의 모습에 더 마음이 갔던 모양이다. 어쩌면 일곱 번을 넘어지고도 다시 일어선 피르포의 도전에 박수와 응원을 보내고 싶었는지도 모른다. 실제로도 벨로스는 그림 맨 왼쪽에 자신을 관중으로 그려넣었다. 피르포를 열심히 응원하고 있는 머리 벗겨진 남자가 바로 그다.

이날의 경기는 1950년 언론인들이 뽑은 가장 극적인 스포츠 순간으로 선정될 만큼 큰 반향을 일으켰다. 경기 이후 두 선수 다 시대의 아이콘이 되어 국제적인 명성을 얻었고, 피르포는 비록 챔피언은 못 됐지만 도전의 아이콘이 되었다. 중남미 전역에서 그의 이름을 딴 거리와 학교, 축구팀이 생겨났다.

역사는 승자만을 기억하지만 화가는 패자의 아름다운 도전과 가장 빛났던 역사를 우리에게 영원히 각인시킨다. 어쩌면 이 그림은 수많은 패자를 위한 응원과 위로의 메시지인지 모른다.

1923년 세계 헤비급 챔피언전; 미국의 복싱 스타 잭 뎀프시의 제5차 챔피언 방어전. 도전자는 아르헨티나에서 온 루이스 앙헬 피르포. 그 역시 세계 최정상 선수 중 한 명이었고, 중남미 출신 선수의 첫 세계 챔피언 도전이라 큰 주목을 받았다.

성경을 재해석한 세기의 명작

미켈란젤로 부오나로티, 〈다비드〉, 대리석, 517×199cm, 1501~1504년, 아카데미아 미술관

비교할 수 없이 힘센 상대와 싸워야 하는 상황을 빗댈 때 '다비드(다윗)와 골리앗의 싸움'이라고 말한다. 성경에 나오는 양치기 소년 다비드는 창과 갑옷으로 무장한 거인 골리앗을 맨몸으로 맞서 싸워 이겼다. 소년이 가진 무기라곤 신념과 돌멩이 다섯 개뿐. 거인의 머리에 돌이 명중한 덕에 승리를 거머쥘 수 있었다.

　약자가 강자를 이긴 다비드와 골리앗 이야기는 서양 미술에서 인기 있는 주제였다. 많은 미술가가 이를 작품으로 남겼는데, 그중 미켈란젤로의 〈다비드〉상이 가장 유명하다.

르네상스 미술의 걸작으로 손꼽히는 이 〈다비드〉상은 오늘날의 눈으로 봐도 여전히 놀랍고 파격적이다. 피렌체 시뇨리아 광장에 〈다비드〉상이 처음 세워진 것은 1504년, 미켈란젤로가 29세 때였다. 카라라 채석장에서 가져온 거대한 돌을 쪼고 깎아 3년 만에 〈다비드〉상을 완성했다. 그러니까 미켈란젤로의 20대 시절 작품인 것이다. 높이는 무려 5미터가 넘는데, 당대 다른 조각가들이 만든 〈다비드〉상이 기껏해야 실제 사람 키 정도였다는 점을 감안하면 놀라울 따름이다.

다비드를 묘사한 방식도 파격적이다. 청년 미켈란젤로는 성경 속 인물을 묘사하면서 과감하게 누드를 선택했다. 양치기들이 입는 튜닉조차 걸치지 않았다. 이상화된 인체의 아름다움을 극적으로 보여주기 위해서였다. 그래서인지 근육질의 다비드는 양치기 소년의 모습이 아니라 그리스 신화 속 영웅처럼 단단하고 웅장한 모습이다. 르네상스 시대 대부분의 미술가들은 다비드가 골리앗을 쓰러뜨린 후 목을 벤 모습, 즉 승리한 장면을 그렸다. 그 반면 미켈란젤로는 멀리 있는 거인 장수를 노려보며 마음의 준비를 하는 모습을 묘사했다. 즉, 싸우기 전의 모습인 것이다.

무릿매를 어깨에 멘 소년은 겁나지만 용기를 내는 중이다. 찌푸린 미간과 꽉 다문 입술, 팽팽한 몸의 근육 등 긴장한 소년의 모습이 생동감 넘치게 표현돼 있다. 〈다비드〉상은 공개되자마자 큰 찬사를 받았고, 신에 대한 믿음과 나라를 구한 애국심의 상징이 되었다.

다만 현재 시뇨리아 광장에 있는 〈다비드〉상은 가짜다. 원본은 보존을 위해 1873년 아카데미아 미술관으로 옮겨졌고, 1910년 복제품이 그 자리에 세워졌다.

오늘날 〈다비드〉상은 더 이상 애국심이나 자유 수호의 상징이 아닐지도 모른다. 피렌체 시민들에겐 일상의 풍경이고, 관광객들에겐 인증샷을 찍기 위한 배경일 뿐이다. 그럼에도 다비드란 인물은 시대를 넘어 여전히 사랑받고 있다. 그가 어리고 가진 것 없는 약자들의 영웅이기 때문이다. 골리앗 같은 강자들이 지배하는 세상에서 약자들도 용기 내 도전해 보라는 희망의 메시지를 전한다. 성경 속 인물을, 시대를 초월한 영웅으로 탁월하게 묘사한 조각가 미켈란젤로의 역량이다.

미켈란젤로 부오나로티(1475~1564): 이탈리아의 조각가, 화가, 건축가, 시인이다. 르네상스 시기를 대표하는 거장으로, 피렌체, 로마 등 이탈리아 여러 지역에 거주하면서 수많은 걸작을 남긴 위대한 예술가로 손꼽힌다. 그의 작품은 인생의 고뇌, 사회의 부정에 대한 분노, 신앙을 미적으로 잘 조화시킨 것으로 평가된다. 산 피에트로대성당의 〈피에타〉, 〈다비드〉, 시스티나 대성당의 〈천장화〉 등이 대표작이다.

형편없다고 혹평한 그림을 구입한 이유

앙리 마티스, 〈모자 쓴 여인〉, 캔버스에 유화, 80.65×59.69cm, 1905년, 샌프란시스코 현대미술관

밝고 화려하지만 미완성으로 보이는 초상화. 앙리 마티스가 이 그림을 파리에서 처음 공개했을 때 엄청난 비난을 받았다. 극소수를 제외하고는 그에게 우호적이었던 평론가들조차 혹평을 쏟아부었다. 그중 한 평론가는 이 작품을 형편없는 그림이라고 말하면서도 구입했다. 그는 왜 마음에 들지도 않는 작품을 수집한 것일까?

1900년대 초부터 새로운 기법 실험에 몰두했던 마티스는 1905년이 되자 완성작들을 가을 살롱전에 선보였다. 현란한 색으로 범벅된 신작들은 공개되자마자 논쟁을 일으켰고, 그 중심에 이 초상화 〈모자 쓴 여인〉이 있었다.

그림 속 모델은 마티스의 부인 아멜리에다. 아내는 가장 멋진 외출복 차림으로 남편 앞에 포즈를 취하고 있다. 장갑 낀 손에는 화려한 부채를 들었고, 머리에는 공들여 만든 고급 모자를 썼다. 여기까지는 좋았다. 문제는 결과물이었다. 마티스는 노란색과 초록 물감을 대강 찍어 아내의 얼굴을 아프리카 가면처럼 만들어 놓았다. 고급 모자는 열대 과일을 잔뜩 담은 광주리처럼 우스꽝스러웠다. 눈썹과 입술도 대충 그렸고, 옷은 아예 생략해 버렸다. 그 대신 옷장에서 막 고른 옷 무더기를 대충 걸친 모습 같다. 윤곽선을 전혀 그리지 않아 색채만 현란할 뿐, 정교하지도 아름답지도 않은 여인의 초상이었다.

완성된 그림을 본 부인은 화가 날 수밖에 없었다. 전시장에서 어느 화가가 부인이 모델을 섰을 때 실제 입은 옷 색깔이 무엇인지 물었을 때, 마티스는 이렇게 답했다. "물론 검정색이었죠." 사람들은 아멜리에만큼이나 모욕감을 느꼈다.

사실 마티스는 인상파 화가들이 미처 발견하지 못한 표현의 영역을 탐구하고, 아프리카 가면에서 느낀 인간 본연의 특징을 색채로 표현하려 했을 뿐이었다. 하지만 그림에 대한 반응은 기대와 정반대였다. 보수적인 평론가 루이 보셀은 "야수가 그린 작품 같다"라고 조롱했다. 색채나 표현이 통제할 수 없을 만큼 야성적으로 보였기 때문이다.

유명 평론가의 조롱은 마티스에게 '야수파'라는 새로운 이름표를 달아주었다. 미국에서 온 평론가 레오 스타인은 "지금껏 내가 본 것 중 가장 형편없는 물감 얼룩"이라며 혹평했다. 그러면서도 기꺼이 이 그림을 사들였다. 이유는 언행일치의 삶을 실천하기 위해서였다.

1903년 파리로 이주한 레오 스타인은 여동생 거트루드와 함께 전위적인 예술가들을 후원하는 일에 앞장서왔다. 이들 남매는 마음에 들지 않는 작품도 사들이며 화가의 사기를 북돋아주었다. 당시 마티스는 세 아이를 둔 가장이기도 했다. 신작에 대한 반응이 좋지 않아 어려움을 겪던 위축된 마티스를 돕고 싶은 마음이 컸다. 무엇보다 스타인은 마티스가 실험하는 예술에 대한 믿음이 있었다.

실험 없이 좋은 예술이 탄생할 수 없는 법. 스타인은 마티스를 향한 믿음의 징표로 기꺼이 작품을 사들인 것이었다. 이후에도 이 미국인 남매는 마티스의 실험적인 작품을 더 사들이며 후원했고, 결국 마티스는 '색채의 마술사'라 불리며 20세기 미술의 거장이 되었다.

051

● 미술사 ●

액션페인팅

그림 밖에서 그림 안으로

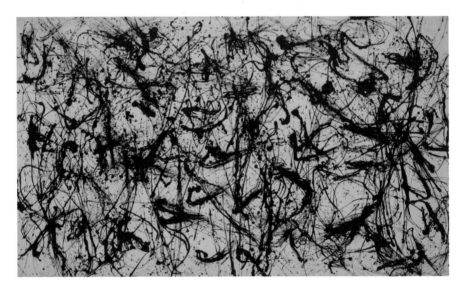

잭슨 폴록, 〈넘버 32〉, 캔버스에 에나멜, 269×457.5cm, 1950년, 쿤스트잠룽 노르트라인 베스트팔렌

옅은 갈색 바탕 위에 검은 물감을 아무렇게나 휙휙 흩뿌린 것 같은 이 그림. 초등학교 미술 시간에 배운 물감 불기 기법을 떠올리게 한다. 잘 그린 것도 아니고, 무얼 표현하려 한 건지도 모르겠다. 누구나 이 정도는 그릴 수 있을 것 같은 생각마저 들게 하는 이 추상화는 20세기 미술의 거장 잭슨 폴록의 대표작 중 하나다. 심지어 1,000억 원 이상의 가치를 지닌다. 도대체 폴록의 그림은 왜 위대한 명화인 걸까?

폴록은 20세기 미술사에 혜성처럼 등장했다. 제2차 세계대전 이후 뉴욕 미술계는 여전히 유럽에서 온 화가들이 주류를 형성하고 있었다. 유럽 미술의 전통을 뛰어넘을 혁신적인 미국 미술가가 필요한 상황. 영웅이 필요한 시기에 등장한 이가 바로 잭슨 폴록이었다.

1943년 7월, 미술관 목수로 일하던 폴록은 부유한 컬렉터이자 딜러였던 페기

구겐하임과 전속 작가 계약을 맺으면서 전업 화가가 됐다. 구겐하임은 맨 먼저 자신의 뉴욕 집 내부 벽화를 의뢰했다. 마르셀 뒤샹의 제안으로 폴록은 실제 벽이 아닌 캔버스 천 위에 그린 그림을 벽에 부착했다.

이 벽화 작업을 계기로 폴록은 서구 회화의 전통과 완전히 결별했다. 우선 그는 사각의 캔버스, 이젤, 팔레트, 유화물감 등 전통적인 회화의 재료들을 버렸다. 대신 두루마리 캔버스 천과 깡통, 나무막대, 주사기, 가정용 에나멜페인트를 선택했다. 재료뿐 아니라 그림을 제작하는 방식도 완전히 새로웠다. 우선 캔버스를 지지대인 이젤에서 해방시켰다. 두루마리 캔버스 천을 바닥에 죽 펼쳐놓은 후 깡통에 든 페인트를 나무막대나 낡은 붓으로 흩뿌리고 끼얹고 던지고 쏟아부었다. 밑그림 작업도 없이 즉흥적이었다. 거대한 화면을 메우기 위해 폴록은 마치 춤을 추듯 온몸을 움직이며 캔버스 주위를 자유롭게 오가며 작업했다. 어떻게 보면 이건 회화가 아니라 캔버스 위의 행위 예술 같았다.

그뿐 아니라 그의 그림은 상하좌우, 전경과 후경 구분도 없는 '올 오버(All over) 페인팅'이었다. 저명한 미국의 미술비평가 해럴드 로젠버그가 이를 '액션페인팅'이라 명명하면서 폴록은 이 새로운 미술 운동의 선구자가 됐다.

"나는 캔버스를 바닥에 놓고 작업할 때 더 편안함을 느낀다. 이렇게 작업하면 캔버스 주위를 걸으며 사방에서 작업할 수 있고, 글자 그대로 그림 안에 있기 때문에 그림과 더 가깝게 느껴지며, 내가 그림의 일부가 된 것 같다."

1947년 폴록이 한 말이다. 이렇게 그는 그림을 그리는 것이 아닌 그림 안으로 들어감으로써 그림과 하나가 됐고, 유럽 미술의 전통을 완전히 뒤엎은 혁신적인 그림으로 20세기 미국 미술의 아이콘으로 등극했다.

폴록은 1947년에서 1950년 사이 그의 생애에서 가장 왕성하게 창작물들을 쏟아냈는데, 이 그림을 포함해 이 시기에 제작된 작품들이 미술사적으로는 물론 시장에서도 가장 높은 가치를 인정받고 있다. 그중 〈넘버17A〉는 2016년 2,000억 원 이상에 판매되면서 폴록 그림의 가치를 증명해 보였다.

액션페인팅: 1950년 무렵 뉴욕을 중심으로 일어난 전위 회화 운동. 그려진 결과보다도 그리는 행위 자체를 중요시하며, 그림 물감이나 페인트를 떨어뜨리거나 뿌려서 화면을 구성하는데, 폴록이 그 대표자다.

결코 '안녕'할 수 없었던 화가의 바람

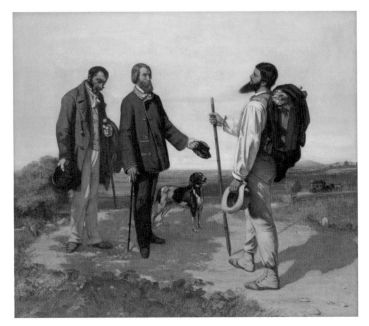

귀스타브 쿠르베, 〈안녕하세요, 쿠르베 씨〉, 1854년, 캔버스에 유화, 129×149cm, 1854년, 파브르 박물관

쿠르베는 19세기 프랑스 사실주의 미술의 선구자로 불린다. 그가 그린 이 유명한 그림의 제목은 〈안녕하세요, 쿠르베 씨〉로, 분명 고객이 주문한 그림일 텐데 화가 자신의 안부를 묻고 있다. 쿠르베는 왜 이런 제목을 붙인 걸까? 그리고 작품 속 남자들은 대체 누굴까?

쿠르베는 프랑스 오르낭의 부유한 집안에서 태어났지만, 자신을 사회의 반항아로 여겼다. 스무 살 때 법학을 공부하기 위해 파리로 왔다가 국가에 구속되는 삶이 싫어 자유로운 예술가의 길을 택했다. 누드화나 풍경화도 그렸지만 주로 농민이나 도시 하층민의 비참한 현실을 사실적으로 묘사한 작품을 제작했고, 정치 활동에도 관심이 커 훗날 파리코뮌에 참가했다가 투옥되기도 했다. 모델을 전혀 미

화하거나 이상화하지 않는 데다 가난한 하층민들을 그리다 보니 고객이 없었고, 그림이 팔리지 않아 생활은 늘 궁핍했다.

34세가 되던 1853년 운 좋게도 그의 예술 세계를 이해하는 부유한 후원자를 만나게 되는데, 그가 바로 알프레드 브뤼야스다. 부유한 은행가의 아들이었던 브뤼야스는 열정적인 미술품 수집가이자 예술가들의 후원자였다. 이듬해 5월 쿠르베는 브뤼야스의 초대로 남프랑스 몽펠리에로 가 그를 위해 몇 점의 걸작을 탄생시켰는데, 이 그림도 그중 하나다.

〈안녕하세요, 쿠르베 씨〉는 몽펠리에에 막 도착한 쿠르베를 브뤼야스가 맞이하러 나온 장면을 묘사하고 있다. 그림 오른쪽에 허름한 등산복 차림으로 언덕을 오르는 남자가 바로 쿠르베다. 접이식 이젤과 화구통을 등에 메고 긴 작대기를 짚은 그는 위대한 방랑자로 묘사돼 있다. 세련된 초록 재킷을 입은 왼쪽 남자는 브뤼야스다. 그는 길에서 만난 화가에게 모자를 벗어 정중히 인사를 건네고 있다. 왼쪽에 있는 하인도 고개 숙여 화가에게 존경심을 표하고, 동행한 개도 혀를 내밀고 우러러보며 반기는 듯하다. 반면 쿠르베는 꼿꼿하게 뻗은 턱수염을 들이밀며 거만하게 고개를 치켜들고 이들의 인사를 받고 있다.

이 그림이 1855년 파리 만국 박람회에 전시됐을 때, 사람들은 경악했다. 부자 후원자가 가난한 예술가에게 모자까지 벗으며 예를 갖춰 인사하는 것을 납득할 수 없었기 때문이다. 오히려 화가가 후원자에게 정중하게 인사해야 마땅하다고 생각했다. 작품 제목도 원래는 〈만남〉이었으나, 그림을 본 비평가들이 후원자가 "안녕하세요, 쿠르베 씨"라고 하느냐며 조롱한 데서 유래했다.

남들이 뭐라 하든, 쿠르베는 부자가 예술가를 존경하고 후원하는 것은 당연하다고 믿었다. 세상의 잣대는 부자와 빈자로 나누지만, 그는 천재성을 지닌 자와 아닌 자로 구분했다. 그만큼 예술가로서의 자부심이 대단했다.

'안녕하다'란 아무 탈 없이 편안하다는 뜻이다. 가난한 예술가가 편안하기가 어디 쉬운 일인가. 게다가 그는 혁명의 격동기 파리에서 활동했던 정치적인 예술가가 아니었던가. 어쩌면 이 그림은 편안한 세상에서 부자들의 후원과 민중들의 존경을 받으며 창작에만 열중하고픈, 화가 자신의 바람을 담은 그림일지 모른다.

파리코뮌: 1871년 프로이센 프랑스 전쟁에서 프랑스가 패배하고, 나폴레옹 3세의 제2제정이 몰락하는 과정에서 파리에서 일어난 민중 봉기. 혁명 정부는 72일 동안 존속하면서 민주적인 개혁을 시도하였으나 정부군에게 패배하여 붕괴됐다.

이해받기 위함이 아닌 기록하기 위하여

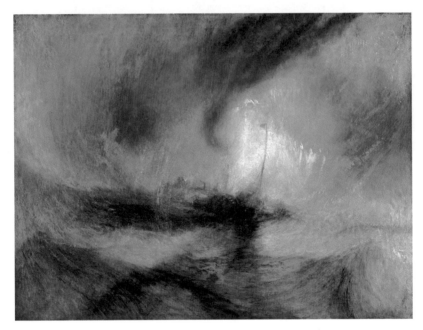

J. M. 윌리엄 터너, 〈눈보라〉, 캔버스에 유화, 91.4×121.9cm, 1842년, 테이트 브리튼

〈눈보라〉 또는 〈눈보라: 항구 어귀를 떠나는 증기선〉으로 알려진 이 그림은 영국의 가장 위대한 풍경 화가 윌리엄 터너의 말년 그림이다. 눈보라가 휘몰아치는 바다 위에 작은 증기선 하나가 위태롭게 떠 있다. 거센 폭풍과 파도가 곧 배를 집어삼킬 것 같은 급박한 상황을, 화가는 거칠고 재빠른 붓질로 생생하게 표현했다. 눈보라 치는 바다의 모습을 터너는 어떻게 이리 생동감 있게 그릴 수 있었을까?

터너는 가난한 이발사 아버지와 정신 질환자 어머니를 두었지만 그림에는 천부적 재능을 타고났다. 15세에 영국 왕립아카데미 전시에 참가했고, 24세에 왕립아카데미 준회원에 선출된 후, 32세에 그곳의 교수가 되는 등 일찌감치 실력을 인정받으며 화가로서 최고의 명예를 얻었다.

하지만 1842년 이 그림이 전시되었을 때 그는 혹독한 비평에 시달렸다. 형태가 불분명한 〈눈보라〉는 사실적인 풍경화에 익숙했던 당시 사람들에게 충격 그 자체였기 때문이다. 어떤 평론가는 "비누 거품과 회반죽 덩어리"라며 심하게 조롱했다. 지금의 눈으로 보면 한 폭의 추상같은 풍경화이지만 터너가 살던 시대에는 추상의 개념이 없었으니 이해 못할 일도 아니다. 다행히 저명한 젊은 평론가 존 러스킨의 생각은 달랐다. "자연의 분위기를 가장 감동적이고 진실하게 나타낸 화가"라며 터너를 옹호했다. 그는 1843년 터너를 변호하기 위해 쓴 저서 《근대 화가론》에서 이 그림에 대해 "바다의 움직임, 안개, 빛이 지금까지 캔버스에 그려진 것 중 가장 장엄하다"라고 극찬했다.

사실 〈눈보라〉는 화가 자신이 직접 겪었던 조난 경험을 토대로 그린 것이다. 터너는 그림에 대한 몰이해로 비난하는 이들에게 다음과 같이 응수했다.

"이 그림은 이해받기 위해 그린 것이 아니라 당시 상황이 어땠는지를 보여주기 위한 것입니다. 폭풍을 관찰하기 위해 선원들에게 나를 돛대에 묶게 했고, 그 네 시간 동안 살아남을 수 있다는 기대는 전혀 가질 수 없었습니다. 그러나 할 수만 있다면 나는 이 상황을 기록하고 싶다는 생각에 가슴이 설레기도 했답니다."

당시 그의 나이 67세였다. 생사가 걸린 급박한 상황 속에서도 그는 화가로서의 임무를 또렷이 의식하고 있었던 것이다. 평생 독신이었던 그는 이미 이룬 성공에 안주하지 않고 말년까지 미술의 새로운 형식과 재료를 끊임없이 실험했다. 변화무쌍한 자연의 모습을 자신만의 시각으로 표현한 그의 그림은 이후 프랑스 인상파 화가들에게 큰 영향을 주었다.

무모하게 보일 만큼 도전 정신이 강했던 터너는 풍경화의 새로운 장을 열었다고 평가받는다. 그의 그림이 오늘날에도 여전히 감동을 주는 것은 관념적 예술이 아닌, 평생 혁신적 예술을 위해 도전하고 실험하여 이룩한 실천의 결과물이기 때문일 것이다.

윌리엄 터너(1775~1851): 이발사의 아들로 태어난 그는 1789년에 영국 로열 아카데미에 입학했고, 1802년 아카데미 정회원이 되었다. 유럽 대륙을 여행하며 영국과 다른 자연 환경과 문화를 체험했고, 1819년 처음 이탈리아 여행을 한 이후 색채, 대기, 빛의 효과를 강조하며 점차 낭만주의적 경향을 띠게 되었다. 터너는 19세기 영국의 가장 위대한 풍경 화가였으며 빛과 색채, 대기를 탐구했던 선구자로서 프랑스 인상주의 화가들에게 영향을 미쳤다.

● 화가 ●

케테 콜비츠

온 생애로 반전을 외친 최고의 민중 예술가

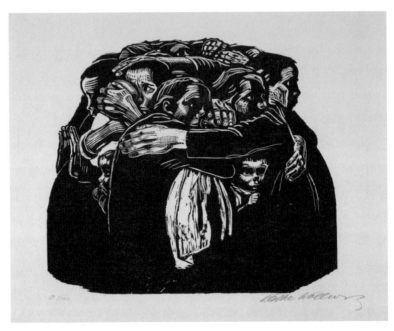

케테 콜비츠, 〈엄마들〉, 종이에 목판, 39×48cm, 1922~1923년, 테이트 브리튼

에른스트 곰브리치의《서양 미술사》는 1950년에 출간된 이후 800만 부 이상 팔린 세계적인 밀리언셀러다. 688쪽에 이르는 이 두꺼운 책에는 여성 미술가가 전혀 등장하지 않았는데, 1994년 독일어 개정증보판을 찍으면서 단 한 명 추가된 이가 바로 케테 콜비츠다. 대체 어떤 여성이었기에 이 유명한 책에 유일하게 이름을 올릴 수 있었을까?

콜비츠는 1871년 프로이센 왕국 시절, 부유한 중산층 가정에서 태어났다. 베를린과 뮌헨에서 미술을 공부한 후 24세 때 의사 카를 콜비츠를 만나 결혼했지만 안락한 중산층의 삶이 아닌 민중의 삶에 눈뜨게 된다. 남편은 베를린 외곽에 무료진료소를 열어 가난하고 소외된 사람들을 위해 평생을 헌신했다. 콜비츠 역시 하

층민들의 삶에 깊은 관심을 가지고 부조리한 사회 현실을 고발하는 작품들을 제작했다. 그의 이름을 화단에 처음 알린 작품도 노동자들의 참담한 현실을 고발한 판화 연작 〈직조공들의 봉기〉였다.

제1차 세계대전은 콜비츠의 삶과 예술을 완전히 바꿔놓았다. 둘째 아들 페터가 참전한 지 두 달 만에 전사했기 때문이다. 겨우 열여덟 살이었다. 아들을 잃은 엄마는 반전의 메시지를 전하는 예술가로 거듭났다.

제1차 세계대전이 끝난 후 콜비츠는 〈전쟁〉이라는 제목으로 7점의 목판화를 담은 작품집을 냈다. 각 판화에는 어머니, 미망인, 젊은 군인, 자식을 잃고 슬픔에 잠긴 부모들의 모습이 묘사됐는데, 그중 〈엄마들〉이 가장 유명하다.

화면 속에는 여러 명의 여성이 보호 장벽을 치듯 서로를 꼭 껴안고 있다. 아이들을 보호하기 위해서다. 엄마들도 불안하고 두렵기는 매한가지이지만 자식을 지키기 위해서는 강해질 수밖에 없다. 서로 의지한 채 단단한 덩어리가 된 이들의 모습은 조국의 명예를 위해 자식을 전쟁터로 내보낸 독일 어머니들의 고통과 희생을 환기시킨다. 탐욕스런 군국주의의 모험에 자식을 잃고 싶지 않은 의지의 표현이기도 하다.

콜비츠는 예술을 통해 외쳤다.

"더 이상 그 누구도 죽어서는 안 된다. 씨앗을 짓이겨서는 안 된다."

"우리는 전쟁에 내보내기 위해 아이를 낳은 것이 아니다."

그는 민중의 고통과 전쟁과 폭력으로 자식을 잃은 모든 어머니를 대변하는 예술가로 떠올랐다. 그러나 1933년 히틀러가 정권을 잡으면서 콜비츠는 퇴폐 미술가로 분류됐고, 프로이센 예술 아카데미(현 베를린 예술대학교) 교수직에서도 쫓겨났다. 1936년에는 작품 전시도 금지됐다. 제2차 세계대전 때는 폭격을 받아 집이 무너지면서 많은 작품이 소실되는 아픔도 겪어야 했다.

안타깝게도 콜비츠는 그토록 바라던 종전을 몇 달 앞두고 1945년 4월 22일에 사망했다. 부당한 권력에 맞서 투쟁했던 용감하고 위대한 예술가의 안타까운 죽음이었다. 사후에는 베를린과 쾰른 등 4개 도시에 그의 삶과 예술을 기리는 케테 콜비츠 뮤지엄이 설립됐고, 1986년에는 전기 영화도 만들어졌다. 비록 곰브리치는 기록하지 않았지만 후대의 미술사가들은 그를 20세기 독일 미술을 대표하는 최고의 민중 예술가이자 판화가로 평가하고 있다.

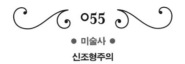

가장 기본적인 것이 가장 아름답다

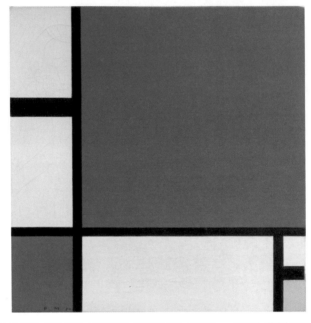

피에트 몬드리안, 〈빨강, 파랑, 노랑의 구성〉, 캔버스에 유화, 45×45cm, 1930년, 취리히 쿤스트하우스

정사각형 캔버스 위에 빨강, 파랑, 노란색 면과 다섯 개의 검은 직선이 그려져 있다. 이 단순한 그림 〈빨강, 파랑, 노랑의 구성〉은 20세기 추상 미술의 선구자 피에트 몬드리안의 대표작이다. "이 정도는 나도 그리겠다"라는 생각이 들 수도 있겠지만, 이래 봬도 미술사를 빛낸 위대한 걸작이다. 누구나 따라 그릴 수 있을 것 같이 쉬워 보이는 이 그림은 왜 명작인 걸까? 화가는 이 단순한 그림을 통해 무엇을 표현하고자 했던 걸까?

네덜란드 태생의 몬드리안은 어릴 때부터 그림과 음악을 가까이하며 자랐다. 아마추어 화가였던 아버지는 아들이 그림 그리는 것을 격려했고, 기량이 뛰어난 화가였던 숙부에게 그림을 배운 뒤 암스테르담의 왕립 미술 아카데미에 입학하면

서 본격적인 미술가의 길을 걸었다.

인상파 양식으로 그림을 그리던 그는 39세가 되던 1911년에 파리로 가서 당시 혁신적인 미술로 떠오르던 입체파 그림을 연구했다. 이때부터 화풍에 큰 변화가 생긴다. 대상을 닮게 그리는 구상화에서 벗어나 추상을 시도했다. 선과 형태, 색체는 점점 단순해졌고, 색채 수도 과감하게 줄었다. 그러나 제1차 세계대전이 발발하면서 네덜란드로 돌아갔다가, 1919년 다시 파리로 돌아와 그림의 모든 요소를 과감하게 줄이기 시작했다. 1920년대부터는 대상의 재현을 일체 거부하고, 완전한 추상에 도달하게 된다.

이 시기 몬드리안 그림의 특징을 한마디로 표현하면 '단순함과 절제'였다. 형태, 명암, 원근법 등 전통적인 조형 요소를 과감하게 버렸다. 그 대신 수직, 수평의 직선과 흰색, 검은색 그리고 삼원색만 사용해 그렸다. 이것을 그는 '신조형주의'라 불렀다. 이러한 양식은 세계와 인간의 영적 본질을 탐구하는 신지학적 사상에 기초한 것이었다.

몬드리안은 독실한 기독교 집안에서 자랐지만 일찌감치 신지학에 깊은 관심을 두었다. '신성한 지혜'라는 뜻을 가진 신지학은 힌두교와 불교의 가르침에 기초해 세계와 인간의 영적 본질을 탐구하는 학문이다. 몬드리안은 '가장 기본적인 것이 가장 아름답다'는 것을 깨닫고, 점, 선, 면이라는 가장 기본적인 요소만으로 우주의 영적인 질서를 표현할 수 있다고 믿었다. 또 자신의 작품이 '우주의 진리와 근원을 표현'한다고 주장했다. 그러한 그의 예술적 신념을 압축적으로 보여주는 대표작이 바로 이 그림인 것이다.

더하기는 쉬워도 빼기는 어렵다. 채워 넣는 것보다 덜어내는 것이 어렵다. 인생도 그렇다. 욕심을 채우기는 쉽지만 버리기가 어디 쉬운가. 몬드리안이라고 왜 더 많은 색을 쓰고 싶지 않았을까. 왜 더 자유롭게 그리고 싶지 않았을까. 덜어내기와 자제심 그리고 기본에 충실하기. 몬드리안이 그림을 통해 전하고자 했던 메시지도 바로 그런 빼기의 미덕이 아닐까. 그의 축약된 시각적 어휘는 훗날 미술뿐 아니라 디자인과 건축에까지 큰 영향을 미쳤다.

신조형주의: 피에트 몬드리안을 중심으로 한 기하학적 추상주의의 일파 또는 그 작품에서 나타나는 예술관. 네덜란드의 '데 스틸' 그룹의 작품에서 그 직접적인 영향을 엿볼 수 있으며, 수평선과 수직선, 빨강·노랑·파랑의 원색, 검정·흰색·회색의 무채색으로 구성된 기하학적이고 평면적인 화면이 특징이다.

● 세계사 ●

메두사호 침몰 사건

결코 공감하고 싶지 않은 200년 전의 파국

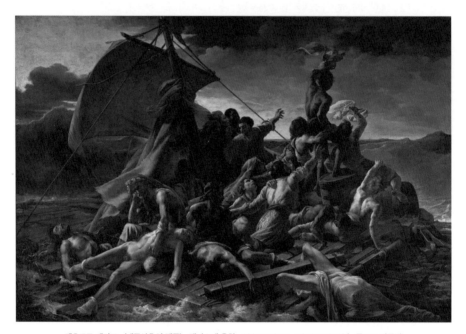

테오도르 제리코, 〈메두사호의 뗏목〉, 캔버스에 유화, 490×716cm, 1818~1819년, 루브르 박물관

1819년 파리 살롱전은 청년 화가의 그림 한 점 때문에 발칵 뒤집혔다. 역사나 신화 속 영웅적 이야기가 아닌 실제 일어난 조난 사건을 다루었기 때문이었다. 수백 명이 목숨을 잃은 메두사호 사건을 다룬 〈메두사호의 뗏목〉이 바로 그 주인공이다.

1816년 7월 2일 아프리카 세네갈을 식민지로 삼기 위해 파견된 프랑스 해군 군함 메두사호는 암초에 걸려 난파 위기에 처했다. 배에는 세네갈에 정착할 이주민과 군인, 식민지 총독과 행정가 등 400명이 타고 있었다. 선장은 쇼마레라는 이름의 해군 장교로, 경험도 없고 무능했지만 왕의 측근이라는 이유로 임명된 낙하산 인사였다. 게다가 그는 돈을 받고 정원 외 사람을 더 태웠다. 부패하고 무능한 선장이 지휘하는 배의 운명은 이미 예견된 것이었다.

배가 침몰할 것 같자 승객들은 급히 구명보트로 옮겨 탔다. 선장과 총독이 가장 먼저 탈출했다. 보트에 타지 못한 나머지 149명은 난파선에서 건져낸 나무로 뗏목을 만들어 대피해야 했다. 뗏목은 보트들이 견인하기로 했으나 선장은 얼마 안가 밧줄을 끊게 했다. 보급품이 전혀 없는 상황에 폭풍까지 만나면서 뗏목 위는 아비규환의 현장으로 변했다. 기아, 탈수, 질병, 난동, 광기, 살인, 자살, 급기야 식인 행위까지 벌어지는 생지옥이었다. 13일의 표류 끝에 구조된 생존자는 열다섯 명뿐이었다. 선장의 무능으로 일어난 사고였지만 정부는 생존자 중 두 명이 책을 써서 공론화하기 전까지 사건을 은폐하기 바빴다.

스물여덟의 패기 넘치던 화가 테오도르 제리코는 국가적 스캔들이 된 조난 사건을 화폭에 담아 영원히 기록하고자 했다. 가로 7미터가 넘는 대작을 위해 8개월 동안 혼신의 힘을 다해 매달렸다. 작업을 시작하기 전에 생존자들이 쓴 책을 읽고, 그들을 인터뷰했을 뿐 아니라 관련 자료들을 찾고, 목수를 고용해 실제와 같은 뗏목 모형도 만들었다. 죽은 자의 몸을 관찰하기 위해 병원과 시신 안치소까지 찾았다. 이렇게 철저한 준비 과정을 거쳐 제작된 그림은 충격 그 자체였다. 너무도 사실적이고 비참하면서도 극적이었다.

그림은 생존자들이 구조되던 날을 묘사한다. 수평선 너머로 구조선이 보이자 뗏목 앞쪽에 있는 사람들은 희망에 차서 수건을 힘껏 흔들고 있다. 그 반면 시신들로 가득한 뗏목 뒤쪽은 절망으로 가득하다. 한 노인은 무릎 위에 아들로 보이는 젊은 남자의 사체를 올려놓았다. 생존에 대한 욕구가 없는지 모든 것을 체념한 모습이다.

메두사호의 끔찍한 비극이 그림으로 재현돼 공개되자 사람들은 충격에 빠졌다. 사건에 대한 분노와 젊은 화가에 대한 찬사가 동시에 쏟아졌다. 사건을 은폐하려던 국왕과 정부 관료들은 당혹스러웠다. 정부가 애써 덮었던 3년 전 조난 사건을 다시 쟁점화했기 때문이다.

200년 전 그림이 여전히 울림을 주는 것은 부패한 지도자가 이끄는 국가는 결국 메두사호의 운명처럼 파국을 맞을 것이라는 교훈을 주기 때문일 것이다.

메두사호 침몰 사건: 1816년 7월 아프리카 해안에서 프랑스 해군 함정 메두사호가 조난당한 사건. 왕조의 무능함과 부패를 상징적으로 드러내며, 프랑스 사회에 큰 충격을 주었다.

● 작품 ●

미늘창을 든 군인의 초상

고전 미술 최고가를 경신한 화제의 그림

야코포 다 폰토르모, 〈미늘창을 든 군인의 초상〉, 나무 패널에 유화(이후 캔버스로 변경), 95.3×73cm, 1529~1530년, 폴 게티 뮤지엄

잘 차려입은 젊은 군인이 기다란 미늘창을 들고 성벽 앞에 서 있다. 앳된 얼굴과 늘씬한 몸매를 가진 그는 거만해 보일 정도로 당당하게 포즈를 취했다. 이 그림 〈미늘창을 든 군인의 초상〉은 1989년 뉴욕 크리스티 경매에 나와 3,250만 달러 (약 434억 원)에 팔리며 당시 고전 미술 최고가를 경신했다. 도대체 누구의 초상화 이기에 그렇게 높은 가격에 팔린 것일까?

16세기 피렌체에서 활동했던 야코포 다 폰토르모는 매너리즘 화풍의 선구자였

다. 피렌체를 지배하던 메디치 가문의 궁정 화가로 일하며 종교화나 귀족들의 초상화를 많이 남겼는데, 특히 모델의 미묘하고 복잡한 심리를 잘 표현한 귀족들의 초상화로 유명했다.

그가 30대 중반에 그린 이 그림은 피렌체의 젊은 군인을 묘사하고 있다. 군인은 상아색 상의에 붉은 모자를 착용했고, 붉은 갑옷을 허리 아래에 둘렀다. 허리춤에는 장검을 차고 오른손에는 창과 도끼가 함께 있는 미늘창을 들었다. 매끈한 피부와 천진한 눈빛, 경계를 푼 듯 살짝 벌어진 입술 등 한눈에 봐도 10대 중반의 소년으로 밖에 보이지 않는다.

모델의 정체에 대한 의견은 크게 두 가지로 나뉜다. 1989년 폴 게티 뮤지엄이 이 그림을 거액에 사들였을 때만 해도 피렌체의 군주 코시모 1세의 초상화로 알려졌었다. 1537년 코시모 1세가 몬테무를로 전투에서 승리한 직후에 그려진 것으로 여겨졌는데, 이 주장이 맞다면 군주 나이 18세 때의 모습이다. 르네상스 예술의 후원자 메디치 가문, 최고 권력자의 초상, 후기 르네상스 미술 대가의 걸작이라는 세 가지 요소만으로도 최고의 가치를 인정받기에 충분했을 테다.

그러나 최근 들어 소장처뿐 아니라 많은 미술사가가 이보다는 조르조 바사리의 의견에 동의하는 편이다. 바사리는 르네상스 시대 미술사가로, 최초의 서양 미술사 책으로 불리는《예술가 평전》을 쓴 저자다. 바사리에 따르면, 이 남자는 피렌체의 젊은 귀족 군인 프란체스코 구아르디다. 실제로도 1514년에 피렌체 구아르디 가문에서 태어난 프란체스코라는 남자 아이의 출생 기록이 남아 있다. 1529년 전쟁으로 피렌체가 완전히 포위됐을 때, 그는 겨우 15세였다. 그 어린 나이에도 불구하고 가족과 나라를 지키기 위해 전선에 뛰어든 것이다.

바사리는 이 그림에 대해 폰토르모가 그린 "가장 아름다운 작품"이라고 평했다. 폰토르모는 초상화를 통해 귀족 청년의 복잡하고 미묘한 심리를 동시에 보여주려 한 듯하다. 품위 있고 당당한 포즈에서는 나라를 지키는 군인의 자부심과 의무감을 드러내지만, 동시에 생기를 잃은 무표정한 얼굴에선 죽음에 대한 공포와 두려움을 읽을 수 있다. 두렵지만 용기를 낸 청년의 초상화에 애처로움과 숭고한 아름다움이 동시에 느껴지는 이유다.

야코포 다 폰토르모(1494~1557): 이탈리아 화가. 독창적인 16세기 미술가 중 한 명으로 평가된다. 주로 종교화와 초상화를 그렸으며, 대규모의 밑그림을 제작하는 뛰어난 도안가로 마니에리스모 양식을 대표하는 표본을 제시했다.

차갑고 낯설지만 현실적이고 새롭게

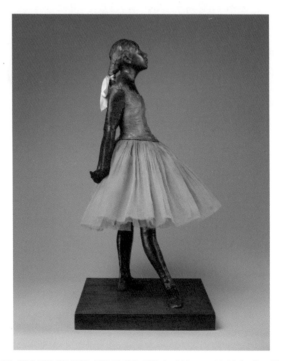

에드가르 드가, 〈열네 살의 어린 무희〉, 청동 및 리본, 튀튀, 높이 98cm, 1880년경, 메트로폴리탄 미술관

에드가르 드가는 발레리나를 그린 유화나 파스텔화로 유명하다. 무대 위에서의 화려한 모습보다는 무대 뒤나 연습 중인 무용수의 일상을 포착한 그림을 많이 그렸다. 그러나 그의 수많은 작품 중 가장 논쟁적이면서도 유명한 것은 오히려 조각상으로, 〈열네 살의 어린 무희〉가 바로 그 주인공이다.

작품 속 모델은 파리 오페라 발레학교에 다니던 열네 살 소녀 마리 반 괴템이다. 그녀의 엄마는 1860년대 초에 고향인 벨기에를 떠나 파리로 온 이주 노동자였다. 남편을 여읜 후 세탁부와 재단사로 힘겹게 일하며 세 자녀를 돌보던 그녀와 가족은 파리에서 가장 가난하고 더럽고 매춘이 성행하는 동네에 살았다.

1878년 열세 살의 괴탬은 다섯 살 어린 동생 샬럿과 함께 파리 발레단에 들어갔다. 언니 앙투아네트는 일찌감치 오페라단의 엑스트라 배우로 취직한 상태였다. 당시에는 이들 자매처럼 주로 가난한 집 딸들이 돈을 벌기 위해 오페라단에 입단했다. 어린 무희들은 무대 뒤에서 그들을 지켜보던 부유한 남자 후원자의 손에 이끌려 원치 않는 관계를 맺기도 했다. 거기서 얻은 수입을 가족의 생계에 보태야 했기 때문이다. 어린 괴탬을 구제해 준 것은 드가였다. 1878년에서 1881년까지 괴탬은 드가의 그림 모델로 고용돼 임금을 받았다.

〈열네 살의 어린 무희〉가 1881년 제6회 인상주의 전시회에 공개되자 사람들은 경악했다. 드가가 평소에 그려왔던 아름다운 발레리나의 모습과 너무나 달랐기 때문이다. 아름다워 보이기는커녕 가난한 무희의 비참한 현실과 육체의 고통을 고스란히 드러내고 있었다. 얼굴이 일그러져 있어 마치 원치 않는 일을 강요당하는 모습으로 보이기도 했다. 일부 비평가들은 무용수를 원숭이에 비유하기도 했다.

조각 재료도 논쟁을 불러일으켰다. 청동이 아닌 밀랍인 데다, 실제 머리카락으로 된 가발과 발레 의상을 착용하고 있어서다. 드가는 머리 리본과 튀튀 스커트를 제외한 모든 부분을 밀랍으로 덮었다. 현대 조각의 새로운 시도라는 호평도 있었지만, 추하다는 비난이 훨씬 많았다. 루브르 박물관에 있는 유물처럼 유리 상자 안에 넣어 전시했기 때문에 의학 표본 같다고 조롱하는 이들도 있었다. 일상의 오브제가 미술과 결합하기 시작한 것이 20세기 이후이니, 당시 사람들에게는 충격일 수밖에 없었다.

발레리나 조각상이 뛰어난 예술 작품으로 인정받은 것은 드가가 죽고 난 뒤였다. 수십 점의 밀랍 복제품뿐 아니라 28점이 청동으로 제작돼 세계 주요 미술관에 소장됐다.

모델을 섰던 괴탬은 어찌 됐을까? 논란의 전시 이후 발레단에서 해고되었다. 모델을 서느라 수업에 자주 빠진 탓이었다. 그 대신 작품 속에서 영원한 발레리나가 되었다.

에드가르 드가(1834~1917): 프랑스의 화가. 파리의 근대적인 생활에서 주제를 찾아 정확한 소묘 능력으로 신선하고 화려한 색채감이 넘치는 근대적 감각을 표현했다. 인물 동작의 순간적인 포즈를 교묘하게 묘사해 새로운 각도에서 부분적으로 부각하는 수법을 강조했다.

칸딘스키보다 5년 앞선 최초의 추상 화가

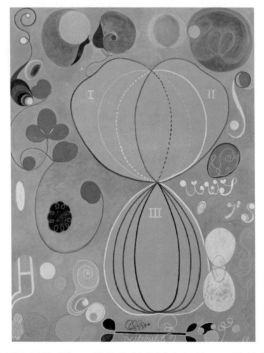

힐마 아프 클린트, 〈10개의 가장 큰 그림(No.7.성인)〉, 종이에 템페라, 315×235cm, 1907년, 힐마 아프 클린트 재단

세계 최초의 추상 화가는 누굴까? 바실리 칸딘스키를 떠올리겠지만, 정답은 힐마 아프 클린트다. 1862년에 태어났지만 최근에야 재조명을 받으면서 대중적으로 알려지기 시작한 스웨덴 여성 화가다. 클린트가 처음으로 추상화를 그린 것은 1906년으로, 칸딘스키보다 무려 5년이나 앞선 셈이다. 그린 화가가 지난 100년 동안 알려지지 않은 이유는 뭘까?

클린트는 스톡홀름 왕립미술원에서 정규 미술 교육을 받은 후 초상 화가와 풍경 화가로 활동했다. 그러던 어느 날, 신의 계시 같은 음성을 듣는다.

"너의 새로운 철학으로 스스로 새 왕국을 세워라."

환청이었는지 자신의 간절한 바람이었는지 몰라도 그때부터 클린트는 이전과는 전혀 다른 방식의 작업에 착수했다. 명암법과 원근법 등 서양 미술의 전통과 규범을 무시한 새로운 형식의 추상화였다.

1906년 11월부터 4개월간 생애 첫 추상화 연작 〈원시적 혼돈〉을 그린 후, 이듬해에는 기념비적인 대형 추상화 연작을 제작했다. 〈10개의 가장 큰 그림〉이라는 제목의 그림들은 유아기부터 노년기까지 삶의 단계를 표현하고 있다. 작품마다 자연에서 따온 곡선과 상징, 기하학적 기호와 문자가 가득한데, 모두 그녀가 창조해낸 미술 어휘였다. 정확한 해석은 불가능하지만 성인 단계를 표현한 7번 그림은 여성성과 남성성의 조화와 단결을 상징하는 것으로 보인다.

152센티미터의 왜소한 체구를 가진 화가는 폭 3미터가 넘는 종이를 바닥에 깔고 그 위에서 그림을 그렸다. 사흘 내내 쉬지 않고 그리다가 쓰러지고, 다시 일어나 그리다가 쓰러지기를 반복하며 완성한 그림들이었다.

1908년에는 무려 118점의 대형 회화를 완성했다. 저명한 신지학자이자 비평가였던 루돌프 슈타이너에게 보여주기 위해서였다. 클린트의 작업실을 방문한 슈타이너는 충격적인 충고를 했다.

"앞으로 50년 동안 누구도 이 그림들을 봐서는 안 됩니다."

누구도 이해하지 못할 위험한 그림이라는 의미였다. 클린트는 낙담했지만 예술을 포기할 순 없었다. 평생 결혼도 하지 않고 시골 농가에 은둔하며 고독하게 그림을 그렸다. 후원자나 화상도 없이 가난하고 힘든 예술가의 삶을 그저 묵묵히 견디며 살아냈다. 그렇게 1,600점이 넘는 그림을 홀로 실험하다 1944년 81세로 세상을 떠났다. 조카에게는 이런 유언을 남겼다.

"내가 죽은 후 작품들을 20년 동안 봉인하라."

작품에 대한 평가를 미래의 관객들에게 넘긴 것이다. 실제로 오판되고 은폐되었던 클린트에 대한 평가는 비교적 최근에야 활발히 진행 중이다. 2018년 뉴욕 구겐하임 미술관에서 열린 회고전에는 무려 60만 명의 관객이 찾았다. 2019년에는 독일 감독이 만든 전기 영화 〈힐마 아프 클린트: 미래를 위한 그림〉이 개봉해 화제를 모았고, 2022년에는 스웨덴에서도 영화 〈힐마〉가 만들어졌다. 클린트의 그림은 100년이 지난 지금에야 미술계의 열광을 불러일으키고 있다. 진정 미래의 관객을 위한 그림이었던 게다.

● 세계사 ●
인상주의

새로운 것은 낯설고, 낯선 것은 역사를 만든다

클로드 모네, 〈인상, 해돋이〉, 캔버스에 유화, 48×63cm, 1872년, 마르모탕 모네 미술관

해돋이는 새로운 시작과 희망을 상징한다. 한데 클로드 모네는 해돋이를 묘사한 그림을 미술 전시회에 출품했다가 곤욕을 치렀다. 제목도 〈인상, 해돋이〉였지만, 그림을 본 사람들은 경악했고, 비평가들은 혹평을 퍼부었다. 왜 그랬을까?

모네는 〈인상, 해돋이〉를 1872년 고향 르아브르를 방문했을 때 그렸다. 해 뜰 무렵 호텔 방에서 내려다본 항구의 모습으로, 빛을 받아 시시각각 변하는 바다 풍경을 재빠른 붓놀림으로 포착해 표현한 것이다.

그림의 초점은 노 젓는 사람이 탄 두 척의 작은 배와 바다 위로 떠오른 붉은 태양에 맞춰져 있다. 뒤에는 다른 어선과 높은 돛대를 단 범선들 그리고 증기선 굴

뚝들이 보이지만, 실루엣처럼 희미하게 처리돼 있어 형태를 알아보기 쉽지 않다. 미완성처럼 보이기도 한다.

완성된 그림은 1874년 4월 파리에서 열린 그룹 전시에서 처음 공개됐다. 일군의 젊은 예술가들이 모여 직접 꾸린 독립적인 전시회로, 국가가 주도하는 보수적인 파리 살롱전에 대항하는 실험적이고 진취적인 작품들을 선보이는 자리였다. 장소는 사진가 나다르의 스튜디오를 개조한 갤러리였다. 에드가르 드가, 카미유 피사로, 피에르 오귀스트 르누아르 등 30명의 패기 있는 작가들이 참여해 200여 점의 작품을 선보였고, 4,000명의 관람객이 방문하며 화제를 모았다. 이 전시가 바로 역사적인 제1회 인상주의 전시회다. 지금은 미술사를 빛낸 가장 역사적인 전시회로 평가받지만 당시에도 그랬을까? 천만에! 극소수의 옹호하는 이도 있었으나 주요 비평가들을 포함한 대부분의 관람객은 엄청난 야유와 비난을 퍼부었다. 그림의 기본기가 없는 혹은 완성도 안 된 그림들을 내건 뻔뻔한 화가들이라는 조롱이 쏟아졌다. 그리고 그 정점에 모네의 〈인상, 해돋이〉가 있었다.

영향력 있는 비평가 루이 르로이는 신문에 기고한 전시 리뷰에서 모네 그림을 콕 집어 비판했다. 그림이 아니라 인상을 그린 스케치에 불과하다며 "붓놀림이 얼마나 자유롭고 여유로운지! 초벌 상태의 벽지도 이 바다 풍경보다는 더 완성도가 높을 것이다"라고 썼다. 그러면서 조롱의 의미로 '인상주의자들의 전시회'라고 명명했다.

모네는 불쾌해하지 않았다. 이 조롱을 기꺼이 받아들여 자신들을 아예 '인상파'라고 불렀다. 제2회 전시회 때부터는 제목도 아예 '인상주의 전시회'라고 붙였다. 그렇게 인상파라는 용어가 미술사에 등장하게 된 것이다.

혁신적인 것은 낯설고, 낯선 것은 배척당하기 일쑤다. 그러나 혁신성이 지속되면 역사를 새로 쓴다. 오늘날 인상주의는 모던아트의 시작을 알린 미술사에서 가장 중요한 미술 운동의 하나로 평가받고 있다. 만약 이 그림이 아니었다면 우리는 인상파를 전혀 다른 이름으로 불렀을지 모른다.

비난의 말에도 상처받지 않고 오히려 새로운 역사로 만들어버린 모네. 그의 용기와 배짱이 그림 속 붉은 태양보다 더 뜨겁게 느껴진다.

인상주의: 19세기 후반 프랑스에서 일어난 근대 미술의 한 경향. 사물의 고유색을 부정하고 태양 광선에 의하여 시시각각으로 변해 보이는 대상의 순간적인 색채를 포착해서 밝은 그림을 그렸다. 드가, 르누아르, 마네, 모네 등이 대표적 작가다.

● 작품 ●
제인 그레이의 처형

단 9일 만에 폐위된 여왕

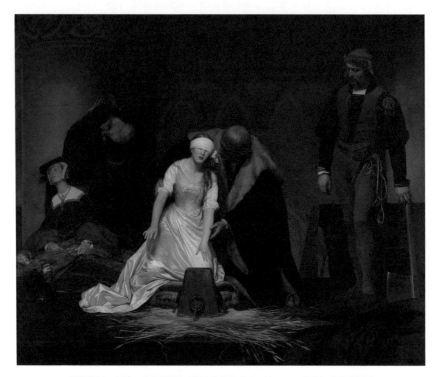

폴 들라로슈, 〈제인 그레이의 처형〉, 캔버스에 유화, 246×297cm, 1833년, 내셔널갤러리

하얀 드레스를 입은 소녀가 눈을 가린 채 앞쪽으로 손을 뻗고 있다. 자신의 머리를 내려놓을 단두대를 찾기 위해서다. 검은 털 코트를 입은 남자가 도와주고 있고, 왼쪽의 두 여인은 망연자실한 모습이다. 사형 집행인의 도끼에 목이 잘려 하얀 드레스는 곧 핏빛으로 물들 것이다. 도대체 이 소녀는 누구이고, 무슨 큰 죄를 지었기에 목숨까지 내놓아야 했을까?

그림 속 주인공은 9일 만에 폐위된 영국 여왕 제인 그레이다. 그녀는 헨리 7세의 증손녀이자 헨리 8세의 여동생이었던 메리 튜더의 외손녀다. 1553년 그레이는

성공회신도였던 시아버지 존 더들리의 계략과 친부모의 야욕 때문에 본인의 의지와 상관없이 정략결혼에 이어 여왕까지 됐다. 하지만 왕위 계승 서열 1위였던 가톨릭계 여왕 메리 1세에 의해 9일 만에 폐위됐다.

그레이는 어릴 때부터 영민했고, 학문을 즐겼으며 정치에는 전혀 관심 없는 독실한 성공회 신자였다. 메리도 그 사실을 잘 알고 있었기에 그레이를 죽이지 않고 런던탑에 유폐시켰다. 하지만 그레이의 아버지가 반란에 가담한 사실이 밝혀지면서 다시 위험인물로 간주돼 단두대에 올랐다. 가톨릭으로 개종하면 살려주겠다는 메리 1세의 회유도 뿌리치고 그녀는 결국 단두대에서의 당당한 죽음을 선택했다. 그의 나이 겨우 열일곱이었다.

약 300년 후 프랑스 화가 폴 들라로슈는 이 사건을 화폭에 옮겼다. 처형되기 바로 직전, 어린 여왕의 당당하고 의연한 모습을 생생하게 표현했다. 이 그림이 1834년 파리에서 처음 전시되었을 때 엄청난 인기를 끌었다. 프랑스 혁명을 거치며 비슷한 역사를 공유한 프랑스인들이 공감할 만한 주제였기 때문이다. 역사를 주제로 한 그림이지만, 들라로슈는 사건을 드라마틱하게 전달하기 위해 상상력을 동원했다. 실제 처형은 야외 공개 처형장에서 집행됐지만 여기서는 런던 탑 내부로 그려졌다. 처형장 바닥에 깔린 검은 천과 간수장의 검은 코트는 여왕의 백색 드레스와 강한 대비를 이룬다. 그녀의 결백과 억울한 희생을 강조하기 위해서다.

〈제인 그레이의 처형〉은 전시에 선보인 직후 러시아 귀족에게 당시 회화 사상 최고가에 판매됐다. 그 뒤로 영국 컬렉터 손으로 넘어간 후 1902년 마침내 런던 내셔널갤러리에 기증되었으나 창고에서 73년 동안 은폐됐다. 1975년 그림이 처음으로 공개되자 영국인들의 반응은 폭발적이었다. 십대 여왕의 억울한 죽음을 다룬 그림은 특히 젊은 관객들에게 큰 반향을 불러일으켰다.

어느 나라 역사건 권력 다툼의 끝은 피를 부르기 마련이다. 그레이도 어른들의 권력욕이 낳은 희생양이었다. 살려달라고 애원하거나 개종하면 살 수도 있었을 소녀가 당당하게 죽음을 택하는 모습이 그저 애처롭고 감동스러울 따름이다. 단지 9일이었지만 그레이는 자신이 썼던 왕관의 값을 치른 것이다.

폴 들라로슈(1797~1856): 프랑스의 화가. 1822년 살롱전에 처음 출품했고, 1832년에는 에콜 데 보자르의 교수로 재직했다. 역사화, 초상화를 잘 그려 낭만파 화가로 인기를 모았다.

죽을 때까지 결코 붓을 놓지 않았던 위대한 여성 화가

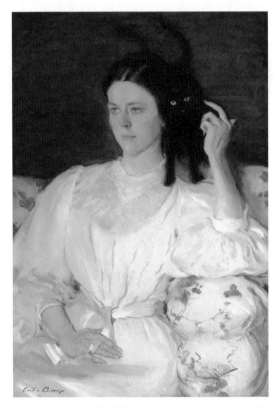

세실리아 보, 〈시타와 사리타〉, 캔버스에 유화, 113.3×83.8cm, 1921년경, 워싱턴 국립미술관

서구 문화권에서 검은 고양이는 불운의 상징으로 여겨진다. 그런데 세실리아 보는 〈시타와 사리타〉에서 검은 고양이를 주인공처럼 그려놓았다. 고양이는 하얀 드레스를 입은 여자 어깨에 올라서서 화면 밖 관객을 정면으로 응시하고 있다. 화가는 왜 하필 검은 고양이를 그려넣은 걸까?

세실리아 보는 교사였던 엄마가 출산한 지 12일 만에 사망하는 바람에 외할머니와 이모의 돌봄 속에 자랐다. 외할머니는 항상 "시작한 모든 일은 완수해야 하

고, 정복해야 한다"라고 가르쳤다. 그래서인지 보는 10대 때부터 치열하고 독립적이었다. 21세부터 본격적인 화가의 길을 걸었는데, 여자라는 이유로 학교 누드 수업에서 배제되자 여성 화가 그룹과 함께 모델을 고용해 독자적으로 누드 공부를 했다. 펜실베이니아 미술아카데미 졸업 후에는 파리 유학을 통해 인상주의를 배웠지만 자신만의 사실주의를 고수했다.

이 초상화는 41세 때 그린 원본을 프랑스에 기증하기 위해 25년 후 다시 그린 것이다. 모델은 사촌 찰스 레빗의 부인인 세라다. 제목 속 사리타는 세라의 스페인어 애칭이고 시타는 고양이를 지칭한다. 당시 미국 화단에서 유행하던 스페인 미술의 인기를 알고 있다는 의미로 쓴 제목이다.

사실 〈시타와 사리타〉는 제임스 맥닐 휘슬러나 에두아르 마네 같은 인상주의 미술가들에 대한 응수이기도 하다. 특히 검은 고양이는 마네가 그린 악명 높은 〈올랭피아〉를 연상시킨다. 정면을 당당히 응시하는 벌거벗은 매춘부와 꼬리를 치켜든 검은 고양이의 성적 암시 때문에 논란이 됐던 작품이다. 그러나 보는 전혀 다른 의미로 검은 고양이를 선택했다. 순수와 순결을 상징하는 하얀 드레스를 입은 사라의 어깨 위에 검은 고양이를 올려놓음으로써 고양이에 대한 부정적인 관념에 도전한다. 서양 미술에서 고양이는 종종 변신한 마녀 혹은 불운과 죽음을 상징하는 것으로 해석돼 왔다. 아마도 보는 어머니의 이른 죽음과 여성이라는 불운에 굴하지 않겠다는 의지를 고양이의 눈빛에 투영한 듯하다. 실제로도 그녀는 자신을 신여성이라 여기며 여느 남성 화가들처럼 활발히 활동했다. 잘생긴 연인들을 두었지만, 평생 결혼하지 않고 독신으로 살며 치열하게 일했다. 결혼이 화가로 활동하는 데 방해가 된다고 여겼기 때문이다.

1933년 미국 첫 영부인이었던 엘리너 루즈벨트는 그녀를 "세계 문화에 가장 큰 공헌을 한 미국 여성"이라며 존경심을 표했다. 보는 생전에 미국과 유럽에서 전시를 하며 많은 상을 받았고, 87세로 사망할 때까지 결코 붓을 놓지 않았다. 외할머니의 가르침대로 화가로서의 삶을 완수했고, 초상화로 한 시대를 정복한 위대한 여성이었다.

세실리아 보(1855~1942): 필라델피아의 부유한 집안에서 태어났다. 18세 때부터 미술 강사를 했고, 21세 때 펜실베이니아 미술아카데미에 입학하며 본격적인 화가의 길을 걸었다. 실력을 인정받아 40세에 모교 최초의 여성 교수로 임명됐고, 40대에 이미 "현존하는 가장 위대한 여성 화가"라는 찬사를 받았다.

● 미술사 ●

레디메이드

세계 최초의 휴대용 미술관

마르셀 뒤샹, 〈여행 가방 속 상자〉, 가죽, 종이, 목재, 석고 및 혼합 재료, 40.9×37.7×10.3cm, 1941년, 페기 구겐하임 미술관

21세기는 새로운 노마드의 시대다. 첨단 디지털 장비만 휴대하면 시간과 장소에 구애받지 않고 세계를 유랑하며 일할 수 있다. 전시와 공연으로 세계 곳곳을 누비는 예술가들도 일종의 노마드다. 하지만 화가의 경우, 아무리 기술이 발달해도 작품 운송과 설치, 철수에 드는 비용 부담에서 자유롭기 어렵다. 작품과 함께 쉽게 옮겨 다닐 수는 없는 걸까?

　〈여행 가방 속 상자〉는 마르셀 뒤샹의 이런 고민에서 시작된 작업이다. 뒤샹은 남성 소변기를 뒤집어 놓은 〈샘〉이라는 작품으로 악명이 높았다. 1917년 가게에서 산 변기에 익명의 서명을 한 후 〈샘〉이라는 제목을 붙여 뉴욕 독립 미술가 협회전에 출품했다가 보기 좋게 퇴짜 맞았다.

지금은 레디메이드 미술의 창시자로 미술의 개념을 바꾼 20세기 미술의 혁신가라는 칭송을 듣지만, 그가 활동하던 시대에는 전혀 상황이 달랐다. 진보적인 예술가들조차도 그의 작품을 예술로 인정하지 않았다. 작품을 발표할 때마다 격한 논쟁을 불러일으켰던 뒤샹은 1923년 돌연 은퇴를 선언했다. 그의 나이 겨우 서른여섯이었다. 그러고는 어릴 때부터 즐겼던 체스 게임에 전념했다. 세계 선수권 대회에서 우승할 정도로 체스에 몰입해 살면서도 작업을 전혀 안 한 건 아니었다.

1941년 여름, 54세의 뒤샹은 오랜 공백을 깨고 아주 특별한 회고전을 열고자 했다. 언제 어디서든 전시가 가능하고 운송 비용은 전혀 들지 않는 스마트하고 경제적인 회고전을 원했다. 양대 세계대전을 겪으며 이런 생각이 자연스럽게 싹 텄는데, 수많은 작품과 함께 피란길에 오르는 게 거의 불가능했기 때문이다.

뒤샹은 오랜 고민 끝에 아주 마음에 드는 해결책을 찾았다. 바로 여행 가방 안에 자신의 대표 작품들을 미니어처 형태로 만들어 넣어 일종의 '휴대용 미술관'을 만드는 것이었다. 이 가방만 있으면 어디서든 전시회가 가능할 것 같았다. 종이 상자 버전은 그 이전부터 만들었지만 가죽 여행 가방을 이용한 고급 에디션은 1940년 말부터 제작했다.

베네치아 페기 구겐하임 미술관이 소장한 이 작품 〈여행 가방 속 상자〉는 루이비통 가죽 여행 가방을 이용한 고급 에디션 1번 작품으로, 제작비를 댄 페기 구겐하임을 위해 만들어졌다. 메추리알만 한 크기로 재현된 〈샘〉과 모나리자에 콧수염을 그려 넣은 〈L,H,O,O,Q〉 등 그의 대표작 60여 점으로 구성돼 있다. 마치 뒤샹의 작품으로 채워진 종합 선물 세트 같다.

어디든 들고 다닐 수 있는 휴대용 미술관은 전쟁이라는 시대적 상황 속에서 유럽과 미국을 오가며 여행과 이동이 잦았던 뒤샹이 선택한 가장 효율적인 전시 방법이었을 것이다. 총 300여 점의 에디션이 만들어졌고, 그중 한 점은 2005년 우리나라 국립현대미술관이 6억 원에 구입해 소장하고 있다. 당시 국립현대미술관이 구입한 최고가 소장품으로 화제가 된 바 있다. 뒤샹은 다른 작가들이 생각지도 못한 기발한 방법으로 회고전만 300회를 치른 셈이다.

레디메이드: 예술가의 선택에 의해 예술 작품이 된 기성품. 마르셀 뒤샹이 창조해 낸 미적 개념으로, 변기, 자전거 바퀴, 삽 등을 미술 전시회에 출품하면서 일반화된 명칭이다. 미는 발견해야 한다는 근대 미술의 새로운 주장을 나타내는 것으로, 전후의 서구 미술, 특히 팝아트 계열의 작가들과 신사실주의 및 개념 미술의 작가들에게 영향을 끼쳤다.

범죄가 낳은 의외의 결실

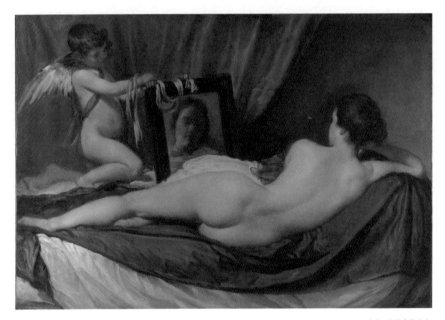

디에고 벨라스케스, 〈비너스의 단장(로크비의 비너스)〉, 캔버스에 유화, 122.5×177cm, 1647~1651년경, 내셔널갤러리

1914년 3월 10일, 한 젊은 여성이 런던 내셔널갤러리 안으로 급히 들어왔다. 그러고는 디에고 벨라스케스가 그린 누드화를 식칼로 일곱 군데나 난도질했다. 그림은 치명적 손상을 입었고 범인은 곧바로 체포됐다.

그녀의 이름은 메리 리처드슨. 여성 참정권 운동을 위해 결성된 '여성사회정치동맹(WSPU)'의 회원이었다. 그림을 훼손한 이유는 이 단체를 이끌던 에멀린 팽크허스트의 구속에 항의하기 위해서였다.

"나는 현대사에서 가장 아름다운 인물인 팽크허스트를 파괴한 정부에 대한 항의로 신화의 역사에서 가장 아름다운 여성의 그림을 파괴하려고 했다."

그녀가 밝힌 범행 동기다.

17세기 스페인 명화가 반달리즘의 표적이 된 이유는 역대 누드화 중 가장 아름답다고 손꼽히는 걸작이기 때문이었다. 또 이 그림은 1906년 국민들의 자발적인 모금으로 마련한 '국립미술 컬렉션 기금'으로 사들인 첫 번째 작품으로, 영국민이 가장 아끼고 사랑하는 누드화이기도 했다.

〈비너스의 단장(로크비의 비너스)〉 속 누드의 여성은 침대에 비스듬히 누워 거울을 바라보고 있다. 아들 큐피드는 무릎을 꿇고 엄마를 위해 거울을 잡아주고 있다. 비록 뒷모습이지만 잘록한 허리와 풍만한 엉덩이, 티 없이 희고 매끈한 피부를 가진 관능적이고 매혹적인 비너스의 모습이다.

아무리 여신을 그렸다고 해도 누드화는 17세기 스페인에서 금기시된 주제였다. 종교재판에 회부되면 그림은 몰수돼 폐기되고, 예술가는 추방당하기 일쑤였다. 그럼에도 왕족이나 귀족 혹은 상류층 남성들은 암암리에 누드화를 주문하고 수집했다. 벨라스케스의 후원자였던 필리페 4세 국왕도 다수의 누드화를 가지고 있었다. 누드화가 일종의 소프트 포르노 역할을 했기 때문이다.

벨라스케스는 이 그림을 스페인 궁정이 아닌 이탈리아 여행 중에 그렸다. 자신의 스무 살짜리 정부를 모델로 그렸지만 누군지 알아볼 수 없도록 거울에 비친 얼굴을 희미하게 처리했다. 귀족 남성의 눈요기를 위해서였겠지만 여성의 벗은 몸은 관음적인 시선으로 묘사돼 있다. 오늘날의 페미니스트 입장에서 보면 성적 대상화되고 소비되는 몸으로, 리처드슨이 이 그림을 난도질한 것도 바로 이런 이유에서였다. 훗날 그녀는 남성 관객들이 하루 종일 이 그림 앞에서 입을 벌리고 바라보는 게 싫었다고 밝힌 바 있다. 그녀는 미술품 훼손으로 받을 수 있는 최고형인 6개월 실형을 선고받았다.

리처드슨의 행위는 전 영국민의 공분을 산 명백한 범죄였지만, 결과적으로는 영국 사회에 의외의 결실을 가져왔다. 사건 이후 여성 참정권에 대한 논의가 활발히 이뤄져 1918년 처음으로 30세 이상 여성이, 1928년에는 21세 이상 모든 여성이 투표권을 가지게 됐다. 심하게 훼손됐던 그림도 어렵게 복원에 성공해 영국 미술품 복원 기술이 한층 진일보하는 결과를 낳았다.

여성 참정권: 17~18세기에 걸친 서유럽의 시민 혁명을 계기로 절대주의가 붕괴되고 민주주의가 대두되면서 국민에게 참정권이 주어지기 시작했다. 그러나 가부장적 문화 속에서 여성은 가정인으로서의 역할만 강요되었을 뿐 참정권은 주어지지 않았다. 제1차 세계대전 이후 프랑스에서는 1946년, 이탈리아에서는 1945년, 스위스에서는 1971년 각각 남성만의 투표에 의해 여성에게 참정권이 주어졌다.

065

● 작품 ●

풀밭 위의 점심 식사

시대를 앞선 예술가의 운명

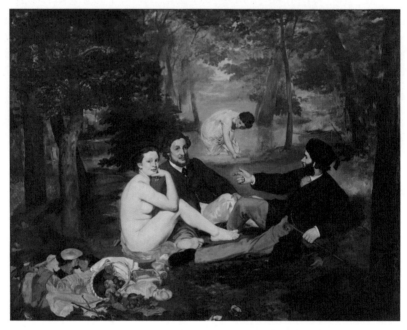

에두아르 마네, 〈풀밭 위의 점심 식사〉, 캔버스에 유화, 208×264.5cm, 1863년, 오르세 미술관

에두아르 마네는 19세기 중반 프랑스 화단을 뒤흔든 문제적 작가였다. 인상주의의 주창자로서 젊은 인상주의 화가들의 정신적 지주로 활약했지만, 정작 자신은 인상주의 전시회에 단 한 번도 참여하지 않았다. 오히려 전통적이고 보수적인 살롱전을 통해 인정받기를 원했다.

파리 살롱전은 1667년 루이 14세 치하에서 시작된 국가 공식 전람회다. 초기에는 국립미술학교인 에콜 데 보자르 졸업생들의 작품전이었으나 점점 그 영향력이 커져 18세기 중반에서 19세기까지 서구 미술계에서 가장 중요한 미술 전시회가 되었다. 예술가라면 반드시 거쳐야 할 필수 관문이긴 했으나, 전통과 규범에 충실한 아카데미 화풍을 장려하는 것이 목적이다 보니 혁신적이고 실험적인 미술은

심사에 통과하기 어려웠다. 특히 1863년 살롱전은 그 어느 때보다 경쟁이 치열해 출품작 5,000점 중 무려 2,783점이 낙선했다. 떨어진 화가들이 심사에 불만을 제기하며 반발하자, 당시 국왕이던 나폴레옹 3세가 낙선작을 모아 '낙선전'을 열었다. 낙선한 작가들의 실력이 얼마나 형편없는지를 대중에게 알려 조롱하기 위해서였다. 이 불명예스러운 전시에 마네의 작품 세 점도 포함됐는데, 그중 하나가 바로 〈풀밭 위의 점심 식사〉다.

그림은 정장을 차려입은 두 남성과 누드의 여성이 숲 속 풀밭에 모여 앉아 한가로이 담소를 나누는 장면을 묘사하고 있다. 왼쪽 하단에는 이들이 싸온 빵과 과일이 바구니에서 쏟아져 나오고 있다. 점심을 먹은 직후로 보인다. 모델들은 모두 마네의 가족이나 지인들이다. 맨 오른쪽 남자는 마네의 동생 귀스타브고, 가운데 남자는 친구이자 훗날 처남이 된 페르디낭 렌호프, 여성은 당시 18세였던 모델 빅토린 뫼랑이다. 뫼랑은 가난 때문에 16세 때부터 모델 일을 하던, 마네가 아끼던 모델이었다.

그림을 본 관객들은 경악했다. 우아한 비너스가 아닌 벌거벗은 매춘부가 대낮에, 그것도 야외에서 두 신사와 함께 있는 것에 분노했다. 실제로도 마네나 친구 집안은 부유한 상류층이었고 직업 모델은 창녀와 다름없는 취급을 받던 시대였으니 그런 반응이 새삼스러울 건 없었다. 관객들이 가장 견딜 수 없었던 것은 당당하고 여유 있는 뫼랑의 시선이었을 것이다. 부끄러움을 모르는 뻔뻔한 여자로 여겨졌을 테니 말이다.

2년 뒤 마네가 같은 모델을 그린 누드화 〈올랭피아〉를 살롱전에 출품했을 때 대중의 분노와 조롱은 최고조에 달했다. 두 그림 다 르네상스 시대의 거장 티치아노의 명화를 참조해 그렸지만, 그런 유사성에 관심 두는 이는 아무도 없었다.

살롱전은 마네에게 명예 대신 희대의 스캔들 메이커라는 지위를 안겨줬다. 시대를 앞선 예술가의 운명이 그렇듯, 마네는 공개적 모욕과 가혹한 비난을 견뎌야 했다. 하지만 사후에는 전통과 규범에서 회화를 해방시킨 혁명가이자 모더니즘의 여명을 연 근대 미술의 아버지로 칭송받았다.

에두아르 마네(1832~1883): 인상주의의 아버지. 법관의 아들로 유복한 가정에서 태어났다. 살롱에는 1861년 겨우 입선했으나, 그 후 여러 차례 낙선을 거듭했다. 세련된 도시적 감각의 소유자로 주위의 활기 있는 현실을 예민하게 포착했으며, 종래의 어두운 화면에 밝음을 도입하는 등 전통과 혁신을 연결하는 중개역을 수행했다.

너무나 빨리 잊힌 인상파 화가

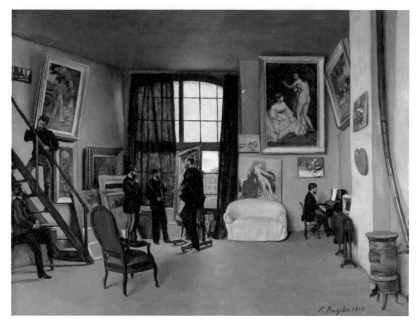

장 프레데리크 바지유, 〈바지유의 작업실〉, 캔버스에 유화, 48×65cm, 1870년, 오르세 미술관

마네, 모네, 드가, 르누아르 등 혁신적인 미술을 추구했던 인상주의 화가들은 조롱과 혹평을 견디면서도 끝내 성취를 이뤘고, 미술사를 빛낸 위대한 예술가들이 되었다. 그런데 이들과 함께 꼭 언급돼야 할 또 한 사람이 있다. 바로 프레데리크 바지유. 초기 인상파 그룹의 주요 멤버였지만, 그의 이름을 아는 사람은 많지 않다. 바지유는 왜 동료들처럼 성공한 인상파 화가가 되지 못했을까? 그의 이름은 왜 그리 빨리 잊힌 것일까?

19세기 화가의 전형은 대개 이랬다. 지독한 가난, 불우한 환경을 딛고 타고난 재능과 부단한 노력 끝에 성공한 화가. 르누아르도 그랬고, 모네도 그랬다. 그런데 바지유는 여러모로 예외적이었다. 일단 출발선이 달랐다. 1841년 몽펠리에의 부

유한 사업가 집안에서 태어난 그는 키도 크고 인물도 훤했다. 게다가 미술적 재능도 뛰어난 '엄친아'였다.

부잣집 아들 바지유는 인성도 훌륭했다. 가난한 동료 화가들에게 헌신적이었다. 물감을 사주고 자신의 작업실을 공유했다. 그가 28세 때 그린 〈바지유의 작업실〉은 1868년 1월부터 1870년 5월까지 파리 콘다민 가에 있던 그의 작업실 풍경을 묘사한 것이다. 한눈에 봐도 넓고 쾌적한데, 가난해서 작업실을 구할 수 없던 르누아르와 함께 쓰기 위해 일부러 넓은 집을 빌린 것이다.

바지유는 화면 가운데 이젤 앞에 서서 지금 막 완성한 그림을 친구들에게 보여주고 있다. 모자를 쓰고 지팡이를 든 채 그림을 바라보고 있는 남자가 마네다. 그 옆의 남자는 조각가 자샤리 아스트루크(Zacharie Astruc) 또는 모네일 것이다. 왼쪽 계단에 앉아 있는 남자는 르누아르로 추정되며, 그와 이야기를 나누는 이는 아마도 시슬리일 것이다. 오른쪽에서 피아노를 치는 남자는 작가이자 음악가인 에드몽 메트르다.

벽에 걸린 그림들은 바지유와 여기 있는 동료들이 그린 것으로, 대부분 살롱전에서 거부된 후 바지유가 구입한 것들이다. 오른쪽 벽 맨 위에 걸린 르누아르의 〈두 사람이 있는 풍경〉과 왼쪽 벽 맨 위에 걸린 바지유의 〈그물을 가진 어부〉도 1866년 살롱전에서 낙선한 그림들이다. 피아노 바로 위 정물화는 마네의 그림이다.

바지유는 이렇게 아카데미의 보수적인 살롱전 화풍을 비판함과 동시에 자신들의 예술에 대한 강한 자부심을 드러내고 있다. 흥미로운 점은 바지유의 초상을 마네가 그렸다는 것이다. 바지유는 화실의 모든 배경과 친구들을 그리면서 자신의 모습만은 마네에게 그려 달라 부탁했다. 이는 마네에 대한 존경심의 표현이었고, 마네는 그를 키 크고 전도유망한 청년 화가의 모습으로 묘사했다.

안타깝게도 이것이 바지유의 마지막 모습이었다. 그림이 완성된 바로 그해 여름, 프로이센 프랑스 전쟁이 발발했고, 참전했던 바지유는 석 달 만에 싸늘한 주검이 되어 돌아왔다. 결국 4년 후 열린 역사적인 제1회 인상주의 전시회에도 참여할 수 없었다.

인상주의 화가들의 동지이자 후원자였던 바지유는 그렇게 허망하게 역사에서 사라졌다. 28세로 세상을 떠난 바지유의 삶과 예술이 재조명 받기 시작한 것은 인상주의 연구가 활발히 시작되던 1970년대 이후, 그의 사후 100년이 지나서였다.

● 미술사 ●
누드화

어떤 부끄러움도 느껴지지 않는 용감한 자화상

파울라 모데르존베커, 〈결혼 6주년 기념 자화상〉, 캔버스에 템페라, 101.8×70.2cm, 1906년, 파울라 모데르존베커 미술관

임신부로 보이는 여성이 알몸으로 포즈를 취하고 서 있다. 엉덩이에는 흰 천을 둘렀고, 상체는 벗은 채 목에 호박 목걸이를 하고 있다. 요즘에야 만삭의 누드 사진이나 누드 보디 프로필을 찍는 이들이 많지만, 이 그림이 그려진 시기는 20세기 초다. 게다가 그림 속 모델은 화가 자신이다. 도대체 그녀는 누구기에 이렇게 과감한 자화상을 그린 걸까?

여성은 전문 미술 교육을 받는 것도, 누드화를 그리는 것도 금기시되던 시대에 누드 자화상을 그린 이 용감한 화가는 파울라 모데르존베커다. 1876년 독일 드레스덴에서 태어나 브레멘에서 자란 그녀는 개인 교습을 받으며 화가의 꿈을 키웠

다. 브레멘 근처 보르프스베데 마을 예술 공동체에서 활동하다 1900년 파리로 유학을 떠났다. 그러나 이듬해 돌아와 사별한 동료 화가 오토 모데르존과 결혼하면서 그의 두 살배기 어린 딸을 양육했다.

1906년 초 모데르존베커는 남편과 예술 공동체를 영원히 떠나기로 결심했다. 파리로 가서 예술에만 전념하고 싶었기 때문이다. 이 과감한 누드 자화상은 그해 봄 파리에서 그렸다.

서른 살의 화가는 의문에 찬 눈빛으로 화면 밖 관객을 응시하고 있다. 왼손은 하체를 가린 천을 살짝 잡았고, 오른손은 배 위에 얹었다. 임신부처럼 포즈를 취했지만 사실은 임신 상태가 아니었다. 목에는 당시 유럽에서 흔하던 호박 목걸이를 착용했다. 호박은 각종 질병 치료제로 사용될 뿐 아니라 악귀를 막아준다고 여겨졌는데, 작업을 방해하는 온갖 상황과 요소로부터 막아줄 방패로 여겼는지 모른다. 노골적이지만 어떤 부끄러움도 느껴지지 않는 용감한 누드 자화상이다. 어쩌면 그녀가 배 속에 품은 것은 창작의 씨앗이었는지 모른다. 실제로도 모데르존베커는 이 시기에 가난 속에서 생애 가장 혁신적인 작품들을 왕성하게 생산했다.

고독과 빈곤을 이기지 못했던 걸까. 이듬해 그녀는 파리로 찾아온 남편과 함께 다시 독일의 작은 마을로 돌아갔다. 가정으로 복귀한 그는 곧 임신했고, 그해 11월 딸을 낳았다. 최고의 창조물인 딸을 얻은 기쁨도 잠시, 출산 19일 후 산후열로 세상을 떠났다.

〈결혼 6주년 기념 자화상〉은 여성 화가가 그린 최초의 누드 자화상이자 20세기 모더니즘 회화사에 한 획을 그은 작품이다. 그러나 작가 생전에 공개된 적이 없어 호평도 비판도 없었고, 어떤 논쟁도 불러일으키지 못했다.

여성을 주체적 시각으로 그린 획기적인 작품을 남겼지만 모데르존베커의 이름은 그녀 사후에 역사에서 빠르게 잊히는 듯했다. 그러나 다행히도 그녀의 예술 세계를 이해하고 기억하는 이들이 있었다. 파리 시절 알고 지냈던 미술품 컬렉터 루트비히 로젤리우스의 주도로 1927년 그녀의 이름을 딴 미술관이 브레멘에 설립됐다. 여성 화가의 삶과 예술을 기리는 세계 최초의 미술관이었다.

누드화: 인간·신·악마 등의 인간적인 모습을 나체로 표현한 그림. 중세 그리스도교 시대에는 오히려 누드 표현이 금지되어 발달하지 못했다. 인간과 자연의 재발견, 고대미에 대한 자각이 싹튼 르네상스 시대에 들어서서 누드의 아름다움이 강조되어 찬미를 받았다. 그 이후 인간에 대한 관심의 증대에 따라 누드 표현은 회화·조각의 중요한 부분을 차지했다.

간절한 염원이 이뤄낸 평화

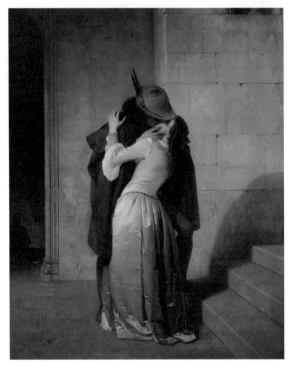

프란체스코 아예츠, 〈입맞춤〉, 캔버스에 유화, 110×88cm, 1859년, 브레라 미술관

중세 복장을 한 젊은 남녀가 계단 아래에 서서 뜨거운 입맞춤을 나누고 있다. 남자는 갈색 모자에 붉은 바지를 입고 망토를 걸치고 있고, 여자는 우아한 푸른색 실크 드레스를 입고 있다. 둘 다 귀족이나 상류층 자녀들로 보인다. 두 사람은 지금 막 사랑에 빠진 연인일까? 아니면 금지된 사랑을 몰래 하고 있는 비운의 연인일까?

〈입맞춤〉은 19세기 이탈리아 낭만주의를 대표하는 화가 프란체스코 아예츠의 대표작이다. 그는 브레라 아카데미에서 원장을 지내며 30년간 학생들을 가르친

미술 교육자이기도 했다. 극도로 세밀한 인물 묘사와 감각적인 주제로 유명해 당대에도 화가로서 큰 인기를 누렸다. 청춘남녀의 뜨거운 키스 장면을 생생하게 묘사한 이 그림은 밀라노 브레라 미술관에서 가장 인기 있는 명화다.

얼핏 보면 젊은 남녀의 로맨틱한 사랑을 다룬 것 같지만 사실은 애국적인 목적으로 그려졌다. 그림 속 남자는 이탈리아 병사로, 오스트리아 제국과 싸우러 나가면서 사랑하는 여인에게 작별 인사를 하고 있다. 어쩌면 마지막이 될지도 모르기에 연인과 아주 열정적이고도 간절한 입맞춤을 나누고 있는 것이다.

당시 밀라노를 비롯한 이탈리아 국토 대부분이 오스트리아 지배하에 있었기 때문에 이탈리아인들은 독립에 대한 열망이 간절했다. 프랑스 혁명과 자유주의 물결의 영향으로 1848년 3월 18일에는 밀라노 시민 1만 명이 오스트리아에 대항해 독립을 요구하며 시위를 벌였다. 5일간의 시가 전투에서 400명의 사상자를 내며 이탈리아가 패배했다. 비록 독립 전쟁은 실패했지만 화가 아예츠는 독립에 대한 염원을 접을 수 없었다.

11년 후인 1859년, 프랑스의 도움을 받은 이탈리아는 오스트리아를 공격해 마침내 승리했다. 프랑스 나폴레옹 3세와 이탈리아 에마누엘레 2세의 군대가 밀라노로 함께 입성했는데, 이것을 기념해 그린 작품이 바로 〈입맞춤〉이다. 그래서 인물들의 의복을 자세히 보면 자유, 평등, 박애를 상징하는 프랑스 삼색기의 색이 모두 들어가 있다. 이건 프랑스에 대한 감사의 표시다. 프랑스계 아버지와 이탈리아인 어머니를 둔 아예츠로선 프랑스의 도움으로 이탈리아가 승리한 게 누구보다 감격스러웠을 것이다.

간절히 원하면 이루진다고 했나. 2년 후인 1861년 이탈리아 왕국이 선포됐고, 1870년 이탈리아는 마침내 통일을 이루었다. 그림 속 남녀는 통일 정신의 상징이자, 사랑과 평화를 간절히 염원하는 이탈리아인들의 자화상인 것이다.

이 그림을 의뢰한 이는 밀라노 공작 가문의 후손인 알퐁소 마리아 비스콘티였다. 그의 유증으로 작품을 넘겨받은 브레라 미술관은 이 그림이 걸린 38번 방을 '통일 갤러리'라고 명명했다.

이탈리아의 통일: 1859년에서 1870년 사이 사보이 가문이 통치하는 사르데냐 피에몬테 왕국을 중심으로 이탈리아 반도의 정치체들이 통일된 일을 말한다. 서로마 제국이 멸망한 이후 지속적으로 분열되어 있던 이탈리아 지역의 세력들이 1,000여 년 만에 통합된 것으로 이탈리아 역사상 가장 극적인 사건 가운데 하나로 꼽힌다.

● 작품 ●

입맞춤

'지옥의 문'이 된 그들의 입맞춤

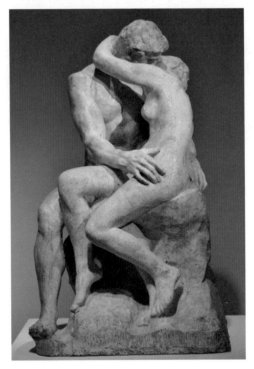

오귀스트 로댕, 〈입맞춤〉, 대리석, 181.5×112.5×117cm, 1882년, 로댕 박물관

마땅히 지켜야 할 도덕이나 규범, 한계를 넘을 때, 우리는 "선을 넘는다"라고 말한다. 오귀스트 로댕의 걸작 〈입맞춤〉은 연인 간의 사랑을 묘사한 세상에서 가장 아름다운 조각으로 손꼽히지만, 실은 선 넘은 사랑을 표현하고 있다.

남녀가 포옹하며 입 맞추는 이 관능적인 조각은 원래 로댕이 수년간 공들여 제작한 청동 조각 〈지옥문〉의 일부였다. 계획이 좌절되긴 했지만, 1880년 프랑스 정부가 파리에 새로 건립될 미술관에 설치하기 위해 의뢰한 것이었다. 로댕은 단테의 《신곡》 중 〈지옥 편〉에서 작품의 영감을 얻었다. 조각의 모델은 그 책에 나오는

13세기 이탈리아의 귀족 부인 프란체스카 다 리미니와 그의 연인 파올로 말라테스카다. 해서 원래 제목도 〈프란체스카 다 리미니〉였다.

이들이 지옥에 간 이유는 선을 넘는 사랑을 했기 때문이다. 조각을 자세히 보면 남자 손에 책 한 권이 들려 있다. 두 사람은 지금 아서왕 전설에 나오는 기네비어와 랑슬롯의 이야기를 읽다가 사랑에 빠졌다. 기네비어는 아서왕의 부인이고 랑슬롯은 프랑스 출신 원탁의 기사다. 그러니까 불륜 커플인 것이다. 왕비와 기사의 불륜 이야기는 이들에게 용기를 내게 했을지도 모른다. 프란체스카가 격정적으로 껴안은 남자가 하필 남편의 남동생이었기 때문이다. 선 넘은 사랑이 해피엔딩일 수는 없을 터. 프란체스카가 시동생과 사랑에 빠져 첫 입맞춤을 하려는 순간, 남편 지오바니에게 들킨다. 그리고 둘 다 죽임을 당한다. 아내와 동생이 불륜했다고 살인까지 했으니 그 남자 역시 선을 넘은 것은 매한가지다.

부도덕한 사랑의 대가는 지옥행이었다. 하지만 로댕은 이들이 지옥에 있기에는 너무도 관능적이고 아름다운 연인의 모습이라 여겼던 듯하다. 이 연인상만 따로 떼서 대형으로 여러 점을 만들었다. 그중 하나가 1898년 파리에서 처음 공개되자 인기는 끌었지만 너무도 외설적이라는 비판을 들어야 했고, 1914년 영국에서 전시됐을 때는 방수포로 가려 마구간에 숨겨졌다.

그렇다면 작품을 제작한 로댕은 신실한 남편이었을까? 천만에. 이루지 못할 사랑에 대한 본능적 끌림이었을까. 이 조각상에 심취해 있을 무렵 로댕은 아들까지 낳아준 로즈 뵈레를 두고, 19세의 카미유 클로델을 만나 사랑에 빠졌다. 아름다운 미모의 클로델은 조각에도 천부적인 재능을 가지고 있었다. 조각가와 모델, 동료 예술가이자 연인으로서 두 사람은 열정적인 시간을 보냈다.

로댕은 운이 참 좋은 남자였다. 아무리 바람을 피워도 신실한 아내가 평생 곁을 지켰다. 파올로와 프란체스카가 함께 지옥으로 떨어진 것과 달리, 로댕은 클로델과 헤어진 뒤에도 조각가로서 명성을 계속 쌓아나갔다. 다만 클로델만이 재능을 다 꽃피우지 못한 채 정신병원에 갇혀 지옥 같은 30년 여생을 보내야 했다. 선 넘은 사랑의 대가는 불공평하게도 그녀만의 몫이었던 것이다.

오귀스트 로댕(1840~1917): 프랑스 조각가. 가장 위대한 근대 조각가 중 한 명으로, 생명력이 느껴질 만큼 인체의 묘사가 매우 정교하다. 점토, 석고, 대리석, 청동을 사용하여 피부, 근육, 독특한 육체적 특징, 얼굴 표정 등을 재창조해냈다. 대표 작품은 〈생각하는 사람〉, 〈칼레의 시민〉 등이 있다.

어린 왕녀가 견뎌야 했던 권력의 무게

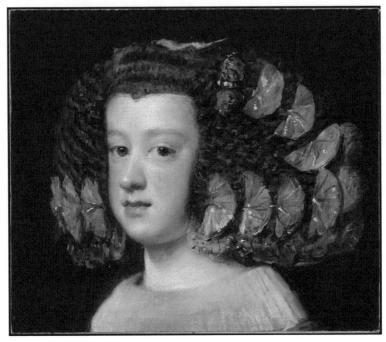

디에고 벨라스케스, 〈마리아 테레사: 스페인 공주〉, 캔버스에 유화, 32.7×38.4cm, 1651~1654년, 메트로폴리탄 미술관

하얀 얼굴의 소녀가 화면 밖 관객을 응시하고 있다. 머리에 쓴 가발에는 하얀 나비 리본이 잔뜩 달렸다. 장식도 과하고 무게도 상당해 보인다. 큰 가발의 무게를 견뎌내는 아이의 이름은 마리아 테레사. 스페인 펠리페 4세 국왕의 딸이다. 일반적으로 왕실 초상화는 흉상이나 전신상으로 그려지지만, 이 그림에는 왕녀의 머리 부분만 그려졌다. 화가는 왜 왕녀의 모습을 이렇게 그린 걸까? 어린 소녀는 왜 저리 무거운 가발을 쓰고 있는 걸까?

벨라스케스는 17세기 스페인 황금시대를 대표하는 화가다. 펠리페 4세의 궁정화가로 활동하며 수많은 왕족의 초상화를 남겼다. 그림의 모델인 테레사는 여덟

살이 되던 1646년에 왕위 계승자가 됐다. 근친혼의 영향인지 스페인 왕실 일원들은 장애를 갖거나 병으로 요절하는 경우가 많았다. 테레사의 어머니도 그녀가 여섯 살 때 세상을 떠났고, 유일한 왕실 후계자였던 오빠 발타사르도 10대 나이에 급작스럽게 사망했다. 사촌 언니가 새어머니가 되어 아들을 낳기 전까지 그녀는 스페인의 공식적인 왕위 계승자였다.

〈마리아 테레사: 스페인 공주〉는 공주가 결혼 적령기에 가까워지던 13세 무렵에 그려졌다. 스페인 왕실과 혼사를 맺고 싶어 했던 유럽 각국 왕실이 공주의 초상화를 원했기에, 벨라스케스는 잠재적 남편감들에게 보내기 위해 이 초상화 외에도 석 점을 더 그려야 했다. 그러니까 선을 보이기 위해 제작된 초상화로, 오늘날로 치면 공식 프로필 사진인 것이다. 머리에 쓴 과한 나비 장식 가발은 공주의 미래 가능성을 홍보하기 위한 장치다. 문화권마다 차이가 있긴 하지만 나비는 변신, 희망, 기쁨, 사랑, 영혼, 젊은 여성 등을 상징한다. 특히 어린 소녀의 가발에 달린 나비는 생산 가능성, 즉 다산의 능력을 의미했다. 원래는 흉상으로 그려진 초상화였지만 머리 부분을 강조하기 위해 화가는 아래 몸 부분을 과감하게 잘라냈다. 그래서 모델의 머리 장식과 표정에 감상자의 시선이 집중된다.

왕이 되지 못한 테레사 공주는 결국 어디로 시집갔을까? 22세가 되던 1660년 사촌인 루이 14세와 결혼해 프랑스의 왕비가 됐다. 이듬해 왕세자 그랑 도팽 루이를 낳고, 이후 2남 3녀를 더 낳는 등 다산에는 성공했으나 왕세자를 제외한 모든 자녀가 다섯 살이 되기 전에 죽었다. 잘 알려진 대로 루이 14세는 수많은 애첩을 두었기에 테레사를 그저 후계자를 낳아준 왕비로서만 대했고 애정을 주지는 않았다. 공주 역시 평생 모국어인 스페인어만 썼고, 프랑스어를 배우지 않아 소통하는 이가 거의 없었다.

스페인에서 시집온 공주는 프랑스 왕궁에서 23년을 외롭게 살다가 45세가 되기 전에 사망했다. 그녀가 살았던 베르사유 궁전의 화려함과는 사뭇 대조적인 삶이었다. 나비 장식의 무거운 가발은 그녀가 평생 견뎌야 할 권력의 무게를 상징할 뿐 결코 사랑이나 행복을 가져다주지는 못했다.

디에고 벨라스케스(1599~1660): 17세기 바로크 회화의 거장. 펠리페 4세 시절 궁정 화가가 된 후 평생 궁정 화가로 지냈다. 인물의 성격을 잘 표현한 〈교황 인노켄티우스 10세〉는 역사상 가장 유명한 초상화 중 하나이며, 〈시녀들〉은 많은 토론거리를 남겼다. 고야, 마네, 피카소 등에게 영향을 주었다.

고흐의 그림을 알아본 유일한 컬렉터

테오 반 리셀베르허, 〈안나 보슈〉, 캔버스에 유화, 95.2×64.8cm, 1889년경, 스프링필드 미술관

비운의 천재 화가로 불리는 빈센트 반 고흐. 가난과 광기로 점철된 삶을 살았던 그는 평생 딱 한 점의 그림을 팔았다. 모두가 외면하던 고흐의 작품을 기꺼이 구매한 이는 바로 벨기에 화가 안나 보슈다. 보슈는 단 한 번도 만난 적 없는 이국의 무명 화가 그림을 어떻게, 왜 수집한 걸까?

보슈는 벨기에에서 활동한 인상주의 화가다. 부유한 아버지 덕분에 동생 유진과 함께 여유롭게 화가 활동을 하며 젊은 화가들의 작품도 수집했다. 보슈는 벨기에의 급진적인 미술가 그룹 '20인회'의 회원이기도 했는데, 〈안나 보슈〉는 같은

그룹의 회원이었던 테오 반 리셀베르허가 그렸다. 그는 벨기에 북동쪽 겐트에서 태어나 미술 공부를 시작했고, 1879년 브뤼셀 아카데미에서 공부했다. 1880년대 초 브뤼셀에서 열린 프랑스 인상주의 전시회를 보고 큰 감명을 받았고, 1886년 파리 여행 중에 본 조르주 쇠라의 〈그랑자트섬의 일요일 오후〉에 큰 충격을 받은 뒤 사실주의 경향에서 신인상주의로 선회했다. 그는 1904년 쇠라가 죽을 때까지 벨기에를 대표하는 점묘 화가로 많은 작품을 남겼다. 그중 31세 때 그린 안나 보슈의 초상화가 가장 유명하다.

리셀베르허는 자신보다 열네 살 많은 보슈를 지적인 중견 화가의 모습으로 묘사했다. 짙은 색 드레스 작업복을 입은 보슈는 한 손에는 팔레트를, 다른 한 손에는 붓을 쥐고 먼 데를 응시하고 있다. 팔레트에는 프랑스 인상주의 그림을 떠올리게 하는 형형색색의 물감 자국이 선명하게 남아 있다. 벽에는 인상주의자들에게 영향을 주었던 일본화가 걸려 있고, 서랍장 위에는 세필 붓들이 꽂힌 통과 책들이 놓여 있다. 바이올린으로 보이는 현악기의 끝부분도 보인다. 화가는 보슈가 지성과 예술성을 겸비한 전문 화가라는 점을 부각하고 있다.

20인회 그룹은 연례 전시회를 열면서 해외 작가들도 초대했는데, 1890년 전시에는 폴 시냐크, 폴 세잔, 폴 고갱과 함께 반 고흐도 초대했다. 고흐는 〈해바라기〉를 비롯해 총 여섯 점을 출품했고, 그중 〈붉은 포도밭〉을 보슈가 400프랑에 구입했다.

사실 보슈의 남동생 유진은 고흐가 프랑스 아를에서 알고 지내던 가까운 친구였다. 누나는 동생을 통해 고흐의 사정에 대해 익히 알고 있었다. 고흐의 재능도 높이 샀지만, 작품을 구입하여 동생을 기쁘게 해주고 싶은 마음도 컸다. 그해 여름, 고흐가 스스로 생을 마감했기 때문에 〈붉은 포도밭〉은 고흐 생전 판매한 유일한 작품이 됐고, 보슈는 고흐 그림의 가치를 알아본 유일한 컬렉터가 되었다.

보슈는 안목 있는 좋은 화가였지만, 생전에 인정받지는 못했다. 1936년 사망하면서 140여 점의 작품을 집 정원사의 딸에게 남겼다. 그녀의 종손이자 명품 도자 기업 '빌레로이 앤 보흐'의 회장인 루이트빈 본 보흐가 1968년 이를 다시 사들여 공개하면서 비로소 화가로서 재조명받았다.

점묘화: 점을 찍어서 그린 그림. 선과 면이 아닌 수많은 점들로 화면을 구성하기 때문에 밀도 높은 화면을 만들 수 있지만 일반 그림을 그릴 때보다 더 많은 시간이 필요하다. 19세기 후반 등장한 신인상주의 화가 쇠라와 시냐크 등이 인상주의 미술을 계승하고 과학적으로 재해석하는 방법으로 점묘주의를 발전시켰다.

● 세계사 ●

나폴레옹

중요한 상징이 된 역사의 한 장면

자크 루이 다비드, 〈나폴레옹 대관식〉, 캔버스에 유화, 621×979cm, 1805~1807년, 루브르 박물관

파리 노르트담 대성당은 프랑스 고딕 건축의 백미로 손꼽힌다. 12세기부터 수세기에 걸쳐 지어진 이 성당은 파리의 상징이자 중요한 국가 행사가 열린 역사적인 장소다. 그중 1804년 12월 2일에 거행된 나폴레옹 황제의 대관식 장소로 가장 잘 알려져 있다.

19세기 프랑스 최고의 화가이자 궁정의 수석 화가였던 자크 루이 다비드는 나폴레옹의 명으로 대관식의 역사적인 장면을 화폭에 기록했다. 루브르 박물관에서 두 번째로 큰 〈나폴레옹 대관식〉은 폭이 거의 10미터에 달하는 대작으로, 웅장한 노트르담 대성당 안에서 나폴레옹이 부인 조세핀에게 왕관을 씌우는 장면이 묘사돼 있다. 참석자들은 이 장면을 지켜보고 있고, 황제 바로 뒤에 앉은 교황 비오 7세는 오른손을 들어 축복하고 있다.

그렇다면 이 장면은 사실일까? 물론 아니다. 화가의 충성심과 상상력, 황제의 오만함이 합작해 만든 허구의 대관식 장면이다. 잘 알려진 대로 나폴레옹은 교황에게서 왕관을 빼앗아 스스로 머리에 썼다. 다비드는 이 불경스런 상황을 현장에서 직접 목격했지만 그대로 그릴 수는 없었다. 황제가 황후에게 왕관을 씌우는 장면을 그려서, 곤혹스런 일은 덮고 화려한 대관식 그 자체만을 부각시켰다.

감상자의 시선을 끄는 건 역시 황제와 조세핀이다. 조세핀은 당시 41세로 나폴레옹보다 여섯 살이나 많았지만 20대의 뛰어난 미녀로 묘사됐다. 왜소한 체구의 황제는 건장한 꽃미남으로 변신했다. 원래 스케치에서 두 손을 무릎 위에 모으고 있던 교황은 오른손을 들어 축복하는 모습으로 바뀌었다. 나폴레옹의 어머니는 참석하지도 않았는데 귀빈석 정중앙에 앉아 있다. 이 모든 그림의 변화는 나폴레옹의 변덕과 요구에 의한 것이었다.

인물뿐 아니라 장소도 미화됐다. 당시 성당은 프랑스 혁명기를 거치면서 많이 훼손돼 상태가 온전치 않았다. 행사에 불필요한 성가대 칸막이와 제단을 없애 웅장한 무대를 만들었고, 심하게 손상된 일부 벽은 아예 커튼으로 가려버렸다. 화가는 커튼과 바닥 등에 값비싼 쪽빛 안료를 많이 사용했는데, 이는 부를 상징하기 위함이었다. 그렇게 해서 궁전 못지않은 화려하고 장엄한 대성당의 모습이 탄생했다.

다비드는 황제의 허락으로 직접 대관식을 지켜봤고, 약 20일 후 그림에 착수해 꼬박 3년을 매달려 완성했다. 황제를 제외한 대관식 참석자들은 그림을 위해 다비드의 작업실에서 개별적으로 포즈를 취했다. 완성된 그림을 본 나폴레옹은 실제와 같다며 만족해했다.

궁정 화가로서 프랑스 혁명의 격동기를 살았던 화가는 나폴레옹 실각과 함께 조국을 떠나야 했지만, 그가 그린 이 역사의 한 장면과 무대는 프랑스 역사의 중요한 일부이자 상징으로 오늘날까지 많은 사랑을 받고 있다.

나폴레옹(1769~1821): 프랑스의 군인·제1통령·황제. 프랑스 혁명의 사회적 격동기 후 제1제정을 건설했다. 제1통령으로 국정을 정비하고 법전을 편찬하는 등 개혁 정치를 실시했으며 유럽 여러 나라를 침략하며 세력을 팽창했다. 그러나 러시아 원정을 실패하고, 워털루 전투에 패배하면서 세인트 헬레나섬에 유배, 그곳에서 죽었다.

073

● 작품 ●

스카겐 남쪽 해변의 여름 저녁

황혼이 지나면 어둠이 내려앉듯

페데르 세베린 크뢰위에르, 〈스카겐 남쪽 해변의 여름 저녁〉, 캔버스에 유화, 100×150cm, 1893년, 스카겐 미술관

프랑스 곤충학자 장 앙리 파브르는 박명이 지나는 시간, 즉 낮과 밤의 경계가 되는 신비한 시간대를 연구하며 이를 '블루아워(The Blue Hour)'라 명명했다. 20분 남짓한 이 시간대의 햇빛이 푸르스름한 색조를 띠기에 붙여진 이름이다. 이 매혹적인 블루의 시간은 많은 예술가들에게 영감을 주었다.

북유럽의 대표하는 인상주의자 페데르 세베린 크뢰위에르도 블루아워를 사랑한 화가였다. 특히 해 질 녘의 부드러운 빛을 포착한 풍경화나 인물화를 많이 그렸다. 그가 42세 때 그린 〈스카겐 남쪽 해변의 여름 저녁〉도 블루아워를 담고 있다.

스카겐은 덴마크 최북단에 있는 조용한 어촌 마을이다. 19세기 말 젊은 화가들이 이곳에 모여 예술 공동체를 이루고 살았는데, 이들을 '스카겐 화가들'이라 부

른다. 노르웨이 출신의 크뢰위에르가 이곳에 정착한 것은 1891년. 파리에서 활동하며 이미 큰 명성을 얻은 터라, 그는 곧 스카겐 예술 공동체의 중심인물로 떠올랐다. 프랑스 인상주의 화가들이 그랬던 것처럼, 스카겐 화가들도 자주 어울리며 서로 그림의 모델이 되어주곤 했다. 이 그림 속 두 여인도 스카겐 화가들이다.

왼쪽 여성은 아나 안셰르고, 모자를 쓴 오른쪽 여성은 화가의 아내 마리로, 둘 다 파리 유학까지 다녀온 전문 화가였다. 결혼 후에도 계속 창작 활동을 이어갔던 안셰르와 달리, 마리는 살림과 육아에다 남편의 모델까지 서느라 창작 활동을 거의 하지 못했다. 무엇보다 남편의 재능에 눌려 그림을 계속할 의지가 생기지 않았다. 대신 남편의 뮤즈가 되어 화폭에 새겨지는 쪽을 택했다. 남편보다 열여섯 살 연하였던 미모의 마리는 크뢰위에르에게 영감을 주는 최고의 모델이었다.

한여름 저녁 무렵, 한가롭게 바닷가를 산책하는 아내와 동료 화가를 보며 크뢰위에르는 이 매혹적인 장면을 화폭에 옮기고 싶었을 테다. 두 여인이 그림의 주인공 같지만, 사실 화가가 가장 공들인 부분은 블루아워의 표현이다. 해 질 녘 스카겐의 푸른 하늘과 바다는 경계가 없이 하나로 합쳐진 듯 보인다. 곧 사라질 은은한 햇빛이 하얀 모래와 여인들의 드레스를 고요히 빛나게 한다. 아무도 가지 않은 길을 걷는다는 걸 보여주듯 모래사장에는 발자국이 전혀 없다. 하얀 모래를 비추는 은은한 빛과 의도적으로 작게 그린 인물들로 인해 스카겐 해변과 블루아워는 더 신비하고 고요해 보인다.

크뢰위에르는 가장 고요하고 완벽한 블루아워를 포착해 그리는 데 탁월했지만, 삶은 그다지 평온하지 않았다. 쉰 살을 앞두고 몸이 아프기 시작하더니 정신 질환을 겪으며 점점 난폭해졌다. 견디지 못한 아내도 떠났고, 말년에는 실명까지 했다. 화가로서 치명적이었다. 황혼이 지나면 어둠이 내려앉는 것이 이치이듯, 그의 삶 속 황홀했던 블루의 시간은 그저 잠시일 뿐이었다.

페데르 세베린 크뢰위에르(1851~1909): 노르웨이 출신 덴마크 화가. 어릴 적 과학 일러스트레이션에 재능을 보여, 코펜하겐 왕립 예술아카데미에 들어갔으며, 1881년 파리 살롱 전시 후 덴마크로 돌아와 다음 해 스카겐 예술 공동체의 중심이 됐다. 1899년 스웨덴 왕립 예술아카데미 회원으로, 1889~1900년 파리 국제박람회에서 명예의 상을 받았다.

● 화가 ●

로자 보뇌르

일평생 동물만을 그린 화가

에두아르 루이 뒤뷔프, 〈로자 보뇌르의 초상〉, 캔버스에 유화, 130.8×94cm, 1857년, 베르사유 궁전

특이한 초상화다. 짧은 머리에 검은 드레스를 입은 여인이 황소와 나란히 서 있다. 왼손에는 커다란 스케치북을 들었고, 붓을 든 오른손은 널찍한 황소 목 위에 다정하게 얹었다. 여성은 먼 데를 바라보는 반면 황소는 우리를 똑바로 응시한다. 도대체 그림 속 모델은 누구일까? 여인은 왜 황소와 함께 있는 걸까?

에두아르 루이 뒤뷔프는 19세기 중반 파리 화단의 주요 화가로, 1853년 나폴레옹 3세 황제와 외제니 황후의 초상화를 그리면서 초상 화가로 이름을 날렸다. 〈로

자 보뇌르의 초상〉은 1857년 살롱전을 위해 그린 것으로, 모델은 당시 스타 화가였던 35세의 로자 보뇌르다. 그녀는 뒤뷔프보다 세 살 연하였지만 생동감 넘치는 동물화로 이미 세계적인 명성을 누리고 있었다. 보뇌르가 1853년 살롱전에 출품한 〈말 시장〉은 극찬을 받으며, 2년 후 영국에서 전시돼 빅토리아 여왕까지 감동시켰다.

로자 보뇌르는 1822년 보르도에서 화가의 딸로 태어났다. 풍경화와 초상화를 주로 그렸던 아버지 레몽 보뇌르는 그다지 성공하지 못한 화가였지만, 자녀들을 모두 화가와 조각가로 길러냈다. 장녀였던 보뇌르는 어릴 때부터 동물을 좋아했고, 동물 화가로 유명해지기를 꿈꿨다. 아버지는 자녀들을 차별하지 않고 키웠으며 아파트 안에서 동물 키우는 것을 기꺼이 허락했다. 화가가 된 뒤에도 보뇌르는 작업실과 아파트에서 토끼, 오리, 다람쥐, 나비, 염소, 양, 암말 등과 함께 살았다. 동물 그림을 더 잘 그리기 위해 파리 근교의 들판이나 시장에 나가 동물들을 주의 깊게 관찰하고 스케치했다. 동물 해부학과 골격 구조를 공부하기 위해 도살장까지 다닐 정도였다.

보뇌르는 머리를 남자처럼 짧게 잘랐고, 바지를 입었으며, 담배를 피웠고, 여성을 사랑했다. 관습에 얽매이지 않겠다는 표현이었지만 도살장이나 말 시장의 거친 남자들에게 추행당하지 않기 위한 전략이기도 했다.

평생 동물화를 그렸던 그녀는 모든 동물에 영혼이 있다고 믿었고, 사람들을 동물로 특징짓는 걸 좋아했다. 뒤뷔프가 이 초상화를 그렸을 때, 원래는 보뇌르가 테이블에 기댄 모습이었다. 그러나 보뇌르는 '지루한 테이블' 대신 황소가 들어가야 한다고 주장하며 화가의 동의를 얻어 자신이 직접 소를 그려넣었다. 의도치 않게 두 사람의 합작품이 탄생한 것이다.

사실 소는 보뇌르가 가장 사랑하는 동물이었다. 특히 황소의 살집 많은 몸과 커다란 머리에 애정을 느꼈다. 소는 기독교 4대 복음서의 저자 중 한 명인 성 루카를 상징한다. 침착하고 강인한 성품으로 알려진 성 루카는 예술가의 수호성인이기도 하다. 그러니까 그림 속 황소는 우직하고 강한 예술가 보뇌르 자신의 모습인 것이다.

에두아르 루이 뒤뷔프(1820~1883): 프랑스의 궁정에 소속되어 왕실과 귀족, 정치인, 예술가 등의 초상화를 다작한 신고전주의 화가다. 이 외에도 그는 프랑스의 주요한 정치적 사건을 그리거나 신화, 역사, 종교적인 주제의 그림을 그리면서 19세기 중후반에 활약했다.

부도덕성을 고발하기 위해 필요한 위장술

윌리엄 호가스, 〈화가와 그의 퍼그〉, 캔버스에 유화, 90×69.9cm, 1745년, 테이트 브리튼

화가는 왜 자화상을 그릴까. 모델료가 들지 않고, 주문자의 취향을 헤아릴 필요가 없는 데다 화가로서의 역량과 정체성을 드러내기에 더없이 좋은 장르이기 때문일 것이다. 한데 18세기 영국 화가 윌리엄 호가스의 자화상은 여러모로 특이하다. 복잡한 정물화의 구성을 취한 데다 개까지 등장한다. 그는 왜 이런 자화상을 그린 걸까?

런던에서 가난한 교사의 아들로 태어난 호가스는 제대로 된 미술 교육을 받지

못했지만, 뛰어난 재능으로 화가이자 판화가, 풍자 화가로 큰 명성을 얻었다. 〈화가와 그의 퍼그〉는 풍자 화가로 승승장구하던 30대 후반에 그리기 시작해 무려 10년 만에 완성한 작품이다.

처음에 화가는 자신을 정장 차림에 가발을 쓴 귀족의 모습으로 그렸으나, 무슨 심경의 변화가 있었는지 지금처럼 일상복 차림으로 변경했다. 사실 이 자화상은 호가스의 예술적 신념과 야망을 보여주기 위해 제작됐다.

우선 그는 자신의 모습을 그림 속 타원형 캔버스 안에 그려넣어, 정물화 같은 독특한 구조를 취했다. 자화상을 떠받치고 있는 책들은 그가 존경했던 영국의 대문호들이 쓴 것으로, 윌리엄 셰익스피어와 존 밀턴 그리고 풍자 작가 조너선 스위프트의 책들이다. 모두 호가스에게 영감을 준 이들이다.

왼쪽 팔레트 위에는 물감 대신 그의 예술적 신념을 대변하는 "아름다움의 선과 우아함"이라는 문구가 쓰여 있다. 오른쪽에 얌전히 앉아 있는 퍼그는 호가스의 애견 트럼프다. 퍼그는 조용하고 온순해서 17, 18세기 유럽 왕가나 귀족들에게 사랑받는 견종이었다. 그러나 트럼프는 달랐다. 공격적이고 싸우는 걸 좋아했다. 견주는 자신과 닮은 개를 좋아하기 마련인데, 호가스 역시 공격적인 성격으로 악명이 높았다. 해서 그림 속 개는 화가의 분신이자 호전적인 성격을 상징한다.

가장 미스터리한 것은 초상화 속 재킷과 이어지는 오른쪽 커튼이다. 마치 화면 밖으로 연기처럼 빠져나가는 것 같이 묘사돼 있어 더 높이 비상하고픈 화가로서의 욕망을 암시하는 것도 같다. 또 어떻게 보면 그림의 본래 의도를 감추기 위한 위장술을 상징하는 것 같기도 하다. 실제로도 이 그림은 영국 상류층의 부도덕성을 고발한 풍자화 연작을 발표한 직후에 그려졌기 때문에 더더욱 그렇게 보인다.

사실 호가스는 18세기 영국에서 가장 유명한 풍자 화가였다. 도덕적 주제에 특유의 해학을 섞어 표현하는 데 탁월했다. 부도덕한 권력자나 탐욕스러운 성직자 등 상류층까지 풍자의 대상으로 삼다 보니 두려움도 컸을 터. 문제가 생기면 빠져나갈 구멍이 필요했을 게다. 그래서일까. 자신의 재킷을 배경 천과 이어지도록 모호하게 처리한 점은 다소 의도적으로 보인다. 마치 언제든지 연기처럼 빠져나갈 수도, 커튼 뒤로 숨을 수도 있다는 의미로 해석되는 이유다.

풍자화: 풍자를 목적으로 사회나 인간에 대해 기지와 냉소 등을 섞어 그린 그림. 프랑스의 화가이자 판화가인 오노레 도미에 등을 풍자화의 원류라고 할 수 있다.

● 세계사 ●

그리스 독립 전쟁

공동묘지에 홀로 앉아 있는 예쁜 소녀

외젠 들라크루아, 〈묘지에 있는 고아 소녀〉, 캔버스에 유화, 66×54cm, 1824년, 루브르 박물관

예쁜 소녀가 공동묘지에 홀로 앉아 있다. 흰 블라우스는 한쪽 어깨가 드러날 정도로 늘어나 흘러내리고, 오른손은 힘없이 무릎 위에 내려져 있다. 큰 눈에는 눈물이 맺힌 채 겁먹은 얼굴로 오른쪽 위를 바라보고 있다. 무엇을 보는 것일까? 왜 혼자 묘지에 있는 걸까?

외젠 들라크루아가 그린 〈묘지에 있는 고아 소녀〉는 전체적으로 외롭고 절망적인 인상을 주는 그림이다. 묘지에 있는 수많은 이름 없는 이의 묘소와 십자가는

어린 소녀와 대조를 이룬다. 제목에서 알 수 있듯, 그림 속 소녀는 부모를 잃은 고아다. 돌봐줄 친척도 갈 곳도 없는지 해질 무렵인데도 공동묘지에 홀로 있다. 어머니나 아버지 혹은 부모 모두의 무덤이 이곳에 있나 보다.

들라크루아가 이 그림을 그린 것은 20대 중반, 파리 살롱전에 데뷔한 지 얼마 안 된 신진 화가 시절이었다. 그는 원래 자신이 속한 19세기 현실이 아닌 신화나 문학 또는 이국적이고 환상적인 것에 관심이 많아 그런 주제들을 그렸다. 살롱전 데뷔작도 단테의 신곡에서 영감을 받은 작품이었다. 하지만 그리스 독립 전쟁 소식을 듣자 당대의 정치적 사건을 다룬 역사화를 그려 인정받고 싶은 욕구가 생겼다. 1822년 4월 그리스를 지배하고 있던 오스만튀르크인들은 그리스인들이 독립 전쟁을 일으키자 키오스섬 주민들을 잔인하게 학살했다. 수개월 만에 2만 명의 키오스 시민이 사망했고, 살아남은 7만 명의 시민 대부분은 노예로 팔려 나갔다.

이 소식에 많은 유럽인처럼 들라크루아도 분노했다. 화가는 학살자들의 만행을 고발하고 전쟁의 참상을 알리기 위해 높이 4미터의 대형 그림 〈키오스섬의 학살〉을 그렸다. 이 소녀의 초상은 그 그림을 위한 습작 중 하나다. 화가는 학살 사건에서 부모를 잃은 고아 소녀를 통해 전쟁의 공포와 비참함을 알리고 싶었을 것이다.

그림 속 소녀의 올린 머리는 아래쪽이 흐트러졌고, 흰 블라우스는 한쪽 어깨를 드러내 보이지만 전혀 관능적으로 보이지 않는다. 오히려 소녀의 슬픔과 취약함을 강조하기 위한 장치로 보인다. 묘지에 세워진 무덤과 십자가들 몇몇이 뒤집어져 있어 공포심과 황량한 분위기를 더욱 고조시킨다.

고아 소녀의 모습에는 화가 자신의 삶도 투영한 것으로 보인다. 들라크루아는 파리 상류층에서 태어났지만 7세에 아버지를 잃고 16세에 어머니마저 여의면서 고아가 됐다. 결혼한 누이한테 의탁해 살면서 경제적으로도 힘든 시절을 보냈다. 보호막이 되어줄 부모의 부재는 성장하면서 심리적, 물질적 결핍을 경험하게 했을 것이다.

불안한 시선으로 위를 올려다보는 고아 소녀의 눈에서 눈물이 흐른다. 절망에 빠진 소녀는 지금 하늘을 보고 있는 듯하다. 마지막으로 신을 찾는 걸까? 어쩌면 신을 원망하고 있을지도 모른다.

결국 전쟁의 최대 피해자는 가장 힘없고 가진 것 없는 약자들이라는 사실을 이 그림이 새삼 일깨운다. 습작으로 그려졌지만 걸작으로 여겨지는 이유다.

귀를 뚫은 성모 마리아?

라파엘로, 〈핑크 마돈나〉, 목판에 유화, 27.9×22.4cm, 1506~1507년, 내셔널갤러리

르네상스 3대 미술 거장에 속하는 라파엘로는 성모를 그리는 데 탁월했다. 그의 그림 속 성모는 우아하면서도 인간적인 어머니의 모습이기에 수 세기가 지난 지금까지도 사랑받고 있다.

〈핑크 마돈나〉 역시 아기 예수를 무릎에 앉혀놓고 놀아주는 자상한 어머니의 모습을 담고 있다. 그런데 성모의 귀를 자세히 보면 뚫은 자국이 선명하다. 기독교 문화권에서 성모는 예로부터 인기 있는 주제였지만, 장신구로 치장한 성모를 그린 화가는 없다. 성모가 귀걸이라도 했던 것일까?

르네상스 시대의 많은 그림처럼, 라파엘로가 23세 때 그린 이 그림 역시 많은 상징과 암시를 담고 있다. 우선 그림 속 성모가 아기 예수에게 건넨 핑크색 카네이션은 아들에게 닥칠 고난에 대한 암시다. 기독교 전설에 따르면 이 꽃은 예수의 십자가 처형을 보며 성모가 눈물을 흘린 자리에서 피어났다고 한다. 또 카네이션은 헌신, 영원한 사랑, 결혼 등을 상징하는데, 이는 그림의 주문자와 관련이 있다. 이 그림은 이탈리아 페루자의 귀족 여성 막달레나 델기 오디가 남편과 사별한 후 수녀원에 가지고 가기 위해 주문한 것이다. 휴대용으로 그려져서 크기도 A4 용지보다 작다.

원래 수녀원은 어린 소녀들만 받는 게 원칙이어서, 귀족 출신의 기혼 여성이 들어가려면 많은 지참금을 지불해야 했다. 당시 유명 화가의 그림은 사치품에 속했기에 막달레나도 지참금과 함께 이 그림을 가지고 갔을 것으로 추측된다. 성모의 옷과 침대 커튼의 녹색은 르네상스 시대 웨딩드레스의 색이고, 무릎을 덮은 푸른색은 고귀한 색으로 신성(神性)을 의미한다. 속세의 삶을 뒤로하고 예수를 영적 배우자로서 평생 사랑하고 섬기겠다는 막달레나의 결심을 화가가 대신 표현한 것이다. 창문 밖 폐허가 된 풍경은 예수의 탄생으로 이교도 세계가 멸망했음을 암시한다.

성모의 귀 뚫은 자국은 그림에서 가장 작은 부분이지만 제일 큰 상징이다. 르네상스 시대만 해도 여성의 귀걸이는 정숙하지 못한 것으로 여겨졌다. 허영심이나 이국 여성의 상징으로도 간주됐다. 특히 당시 페루자 지역에서는 유대인 여성들만이 귀걸이를 하도록 강요받았다. 그런데도 신앙심 깊었던 라파엘로는 성모의 귀에 귀걸이 자국을 그려넣었다. 귀걸이를 뺀 자국으로 유대인이었던 마리아가 기독교로 개종했음을 밝힌 것이다. 동시에 성모 귀에 난 구멍은 귀걸이를 했던 속세의 여성에서 구세주의 어머니로 위상이 변화했음을 알려주는 표식이기도 하다.

〈핑크 마돈나〉가 라파엘로의 진품으로 인정받은 것은 그리 오래되지 않았다. 1991년 런던 내셔널갤러리 관장이자 르네상스 미술 전문가였던 니콜라스 페니가 잉글랜드 북부 노섬벌랜드의 한 성에 걸린 이 그림을 감정하게 되면서 진품으로 밝혀졌다. 페니 관장은 르네상스 미술의 걸작을 개인 소유에서 공공의 소유로 만들기 위해 고심했다. 결국 복권 기금과 국립 미술품 수집 기금을 비롯해 국민의 후원금을 모아 3488만 파운드(약 592억 원)에 이 그림을 내셔널갤러리로 가져올 수 있었다.

● 화가 ●

오거스타 새비지

가난, 차별, 배제 속에서 이뤄낸 빛나는 성취

오거스타 새비지, 〈하프(모든 목소리를 높이고 노래하라)〉(복제 기념품), 철재에 채색, 27×24×10cm, 1939년, 개인 소장

차별과 배제의 역사는 인류의 역사만큼이나 오래됐다. 미술사는 오랫동안 여성 미술가들의 존재를 인정하지 않았다. 1960년대 후반부터 페미니즘 운동과 함께 역사에서 잊힌 여성 미술가들을 재조명하는 전시나 연구가 활발해졌다. 그럼에도 백인 여성 화가 위주였지, 유색인 조각가는 또 한 번 배제되기 일쑤였다.

오거스타 새비지는 지독한 가난과 인종 차별을 딛고, 뉴욕 할렘의 문화 르네상스를 이끈 중요한 미국 여성 예술가다. 1939년 그는 뉴욕 세계 박람회를 위한 대형 조각을 의뢰받았는데, 박람회가 작품을 의뢰한 유일한 흑인 여성이었다.

새비지가 선보인 것은 흑인 어린이 합창단을 하프 모양으로 형상화한 석고 조각이었다. 제임스 웰던 존슨이 쓴 시 〈모든 목소리를 높이고 노래하라〉에서 영감을 받았다. 이 시는 1900년 500명의 학생들에 의해 처음 낭송된 뒤, 곡으로 만들어져 미국 흑인 사회에서 국가처럼 불리며 사랑받았다. 차별 없는 세상과 자유를 향한 투쟁의 의지가 담긴 노래였다.

4.8미터 높이의 대형 석고 조각 〈하프〉는 행사 기간 동안 수많은 미니어처 복제품과 엽서로 제작돼 인기리에 판매되었다. 그런데 큰 인기를 끈 조각은 박람회가 끝나자마자 파괴됐다. 보존해야 할 예술 작품이기보다 행사를 위해 제작된 임시 설치물로 취급된 것이다. 비록 원본은 소실됐지만, 그때 만들어진 27센티미터 높이의 금속 기념품 덕에 새비지의 뛰어난 조각적 역량을 가늠해 볼 수 있다.

새비지의 인생은 차별에 대항한 투쟁의 연속이었다. 프랑스의 한 미술 학교에 전액 장학금을 받고 합격했지만, 부당한 이유로 유학을 포기해야 했다. 백인 미국 유학생들이 아프리카계 미국인들과는 같은 방을 쓸 수 없다고 항의해서 장학금이 철회됐기 때문이다. 조각가로 인정받았지만 늘 가난에 시달렸다. 작품을 청동으로 주조할 돈이 없어 청동처럼 보이도록 석고 조각에다 구두약을 칠할 정도였다. 여성이라는 이유로, 검은 피부를 가졌다는 이유로 차별과 배제 속에 살았지만, 그는 포기하지 않고 나아갔고 끝내 성취를 이뤘다.

새비지에 대한 재조명 작업은 21세기 들어 활발해졌다. 2001년 그의 집과 작업실이 뉴욕주와 미국 정부의 역사적 장소로 등재됐고, 2004년 그의 이름을 딴 공립 예술 학교가 문을 열었다. 그가 태어난 장소에는 새비지를 기리는 커뮤니티 센터가 설립되었다. 최근 들어 그를 재조명하는 전시도 활발히 열리고 있다. 2019년 '르네상스 여성'이라는 제목으로 뉴욕에서 회고전이 열린 데 이어, 2022년에는 베니스 비엔날레 본전시에 초대돼 그의 이름과 작품이 세상에 다시 한번 각인됐다.

오거스타 새비지(1892~1962): 그의 이름에는 최초라는 수식어가 유난히 많이 따라붙는데, 1934년 미국 여성예술가협회 회원으로 선출된 유일한 흑인 여성, 1939년 미국에 자신의 미술관을 세운 최초의 아프리카계 미국인 여성이었다. 흑인 예술가들의 작품을 전문적으로 보여주는 이 미술관의 개관식에는 무려 500명의 관람객이 몰려들었다.

그가 반드시 성공해야만 했던 이유

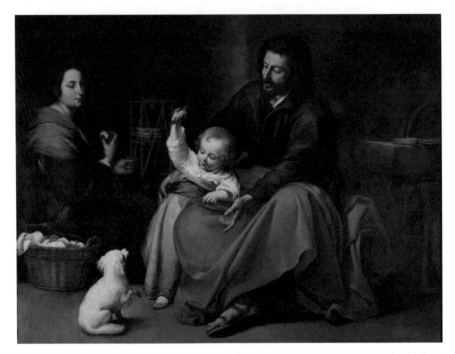

바르톨로메 에스테반 무리요, 〈작은 새와 함께 있는 성가족〉, 캔버스에 유화, 144×188cm, 1650년경, 프라도 미술관

근대까지의 서양 미술사는 기독교 미술사로 봐도 무방하다. 교회의 시대였던 중세뿐 아니라 19세기까지도 성서 내용을 담은 종교화가 높게 평가받았다. 17세기 스페인 화가 바르톨로메 에스테반 무리요는 종교화의 대가였다. 성경 이야기를 독창적으로 해석해 표현한 종교화로 큰 명성을 얻었는데, 〈작은 새와 함께 있는 성가족〉이 그의 대표작이다.

그림 속 아기 예수는 요셉에게 기대어 개와 놀고 있다. 개의 시선을 끌기 위해서인지, 작은 새를 움켜쥔 오른손을 위로 번쩍 들어올렸다. 하얀 개는 앞발을 들어 이에 반응한다. 실타래를 감던 마리아는 그 모습을 사랑스럽게 바라보고 있다. 비

록 누추한 살림살이이지만 세상 부러울 것 없이 행복해 보이는 성가족의 모습이다.

무리요는 성가족을 전혀 미화하지 않고 평범한 노동자 가정의 모습으로 묘사했다. 아기 예수의 머리에 후광도 없고, 목수 요셉의 이마엔 주름이 선명하다. 성모도 생계를 위해 노동하는 중이다. 두 동물을 그려넣은 것도 특이하다. 아기 예수가 손에 쥔 새는 참새로 보인다. 참새는 자유의 상징으로, 선과 악 사이에서 선택할 수 있는 영혼의 자유를 의미한다. 작고 가벼워 나무 꼭대기로 쉽게 날아오르는 특성 때문에 선행을 통해 천국에 오르는 영혼으로 해석되기도 한다. 개는 신의와 충직함의 상징이다. 집과 양떼를 지키는, 인간이 가장 신뢰하는 동물이다. 그러니까 화가는 가난 속에서도 신뢰와 믿음으로 화목을 이루는 이상적인 성가족의 모습을 표현한 것이다.

무리요가 이 그림을 그린 시기는 33세 무렵, 결혼한 지 5년이 지나서다. 자녀들이 태어나면서 누구보다 행복한 가정을 일구고 싶었던 때다. 무리요 역시 예수처럼 가난한 노동자 집안에서 태어났다. 아버지는 세비야의 뛰어난 이발사였지만 무리요가 열 살 무렵 세상을 떠났다. 어머니마저 돌아가시자 그는 결혼한 누이 집에서 살았는데, 매형도 이발사였다. 가난했지만 누이 부부와 돈독하게 지내며 함께 살았으나 누이도 명이 길지는 못했다. 그도 28세 때 결혼해 열 명의 자녀를 낳았지만 절반은 요절했다.

무리요에게 가족은 특별했을 테다. 죽은 가족은 새처럼 날아가 천국에서 편히 쉬길 바랐을 테고, 남은 가족은 자신이 충견처럼 신의와 믿음으로 지키고 싶었을 것이다. 그에게 가족은 사랑하고 부양해야 할 대상이자 화가로 성공해야 할 진짜 이유였을지도 모른다.

무리요는 가족을 부양하기 위해 풍속화도 그렸지만 교회를 위한 성화를 많이 제작했고, 세비야에서 가장 성공한 화가가 되었다. 평생 종교화에 헌신했던 그는 교회 벽화를 그리다 비계에서 떨어져 다친 후 다시 일어나지 못하고 숨을 거뒀다. 향년 64세였다.

종교화: 기독교 회화의 역사는 3세기경 지하 묘소인 '카타콤'의 벽화에서 시작돼 비잔틴제국 때 도상과 모자이크화로 크게 발달했다. 특히 르네상스 시대에는 벽화와 제단화를 포함해 많은 종교화의 걸작이 쏟아져 나왔는데 보티첼리, 라파엘로, 레오나르도 다빈치, 미켈란젤로 등의 대가들이 이 시기에 활약했다. 그 이후로도 성서의 여러 장면은 유럽 화가들이 즐겨 사용하는 소재였다.

〈모나리자〉보다 더 많이 복제되는 명화

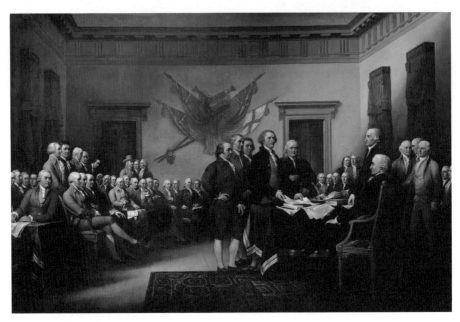

존 트럼벌, 〈독립 선언〉, 캔버스에 유화, 366×549cm, 1817~1819년, 미국 국회의사당

화폐 도안은 그 나라의 역사나 문화, 건국 이념 등을 담는다. 행운의 상징으로 여겨지는 미국 2달러 지폐에는 미국의 독립 정신을 상징하는 명화가 새겨져 있다. 미국에서는 다빈치의 〈모나리자〉보다 더 유명하고 더 많이 복제되어 유통되는 그림. 바로 존 트럼벌의 〈독립 선언〉이 그 주인공이다.

트럼벌은 '혁명의 화가'로 불릴 만큼 미국 독립 전쟁을 주제로 한 역사화를 많이 그렸다. 식민지 주지사의 아들로 태어난 그는 군인으로 독립 전쟁에 참가했고, 조지 워싱턴의 개인 보좌관으로도 활동했다. 가로 5미터가 넘는 이 대형 그림은 1776년 7월 4일 영국 식민지였던 북아메리카 13개 주의 대표들이 모여 독립 선언문 초안을 의회에 제출하는 장면을 묘사하고 있다.

트럼벌은 56명의 선언문 서명자 중 42명을 그렸는데 서명을 거부한 존 디킨슨을 포함한 토론 참가자들도 그려넣었다. 그림 가운데 선언문을 제출하고 있는 가장 키 큰 남자는 토마스 제퍼슨이다. 실제로도 그는 190센티미터에 가까운 장신이었다고 한다. 제퍼슨은 미국 건국의 주역들 중에서도 손꼽히는 업적을 남긴 인물이다. 선언서 초안의 대부분을 그가 썼고 나중에 제3대 미국 대통령을 지냈다. '미국 건국의 아버지'로 불리는 그는 행운의 2달러 지폐 앞에도 등장한다. 그의 바로 오른쪽에는 함께 초안을 작성한 벤저민 프랭클린이 서 있고, 무리 가장 왼쪽에는 제2대 미국 대통령을 지낸 존 애덤스가 손을 허리에 얹고 서 있다. 화가는 제퍼슨이 그의 정치적 라이벌이었던 애덤스의 발을 밟고 있는 것처럼 두 사람 발을 아주 가까이 붙여 그렸다.

사실 그림 속 남자들은 같은 공간, 같은 시간에 있었던 적이 없다. 선언이 논의되고 의회의 구성원이 서명하는 동안 바뀌었기 때문이다. 그럼에도 화가는 독립 선언문의 정신을 강조하기 위해 상상력을 동원하여 이런 진짜 같은 장면을 연출했다.

보편적 인권의 근본이 된 미국 독립 선언문의 핵심은 다음과 같다.

"모든 사람은 평등하게 태어났고, 창조주는 몇 개의 양도할 수 없는 권리를 부여했으며, 생명과 자유와 행복을 추구할 권리가 있다. (…) 또 어떤 형태의 정부든 이러한 목적을 파괴할 때에는 언제든지 정부를 변혁 또는 폐지하여 (…) 새로운 정부를 조직하는 것은 인민의 권리다."

뒤 이어 조지 3세 치하의 불만 사례 스물일곱 가지를 열거한 후 자주 독립국으로서의 미국의 권리를 선포하고 있다. 그렇다고 선언이 곧 독립을 의미하는 것은 아니었다. 자유가 그저 오지 않듯, 선언 이후 8년간의 투쟁 끝에 미국은 비로소 완전한 독립을 쟁취할 수 있었다.

독립 선언의 이 역사적인 장면은 화폐에 새겨져 오늘도 자유와 독립의 숭고한 정신을 일상에서 일깨우고 있다. 미국 의회가 구입한 원본 그림은 현재 워싱턴 국회의사당 벽에 걸려 세계 도처에서 온 관람객들에게 독립 정신의 가치를 전하고 있다.

미국 독립 선언: 1776년 7월 4일 영국의 식민지 상태에 있던 13개의 주 대표들이 모여 독립을 선언한 사건으로, 독립 선언문에 기록돼 있다. 미국 독립 선언이 있은 후 약 8년간에 걸친 싸움 끝에 1783년 9월 3일에 비로소 미국은 이른바 파리 조약을 거쳐 영국과 프랑스로부터 완전한 독립국으로 인정받게 됐다.

가장 귀한 색으로 그린 영원한 가치

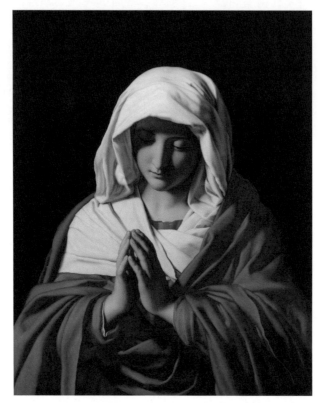

사소페라토, 〈기도하는 성모〉, 캔버스에 유화, 73×57.7cm, 1640~1650년, 내셔널갤러리

서양 미술사에서 성모 그림으로 가장 유명한 두 화가를 꼽으라면 단연코, 라파엘로와 사소페라토일 것이다. 라파엘로가 성모와 아기 예수를 그린 성모자상의 규범을 만들어냈다면, 그의 영향을 받은 사소페라토는 독립적인 성모 초상화로 기독교 미술사에 한 획을 그었다. 영국 런던 내셔널갤러리가 소장한 〈기도하는 성모〉가 바로 그의 대표작이다.

사소페라토는 1609년 이탈리아 마르케의 사소페라토 마을에서 태어났다. 본명

은 조반니 바티스타 살비였지만, 로마에서 40년을 살면서 출생지 이름으로 활동했다. 21세 때부터 수도원 제단화를 그리며 화가로 명성을 쌓은 그는 특히 성모 초상화를 잘 그려 인기가 많았다. 마리아는 예수의 어머니이기 때문에 철저하게 이상화되어야 했다. 범속한 이웃집 여인으로 보여서는 절대 안 될 일. 사소페라토는 깊은 어둠 속에서 성모가 기도 중인 모습으로 묘사했다. 티 없이 깨끗한 피부, 온화한 눈빛, 부드럽게 모은 두 손, 우아한 의상과 자태 등 헌신적이면서도 이상적인 천상의 여인 이미지 그대로다. 이미 120년 전에 사망한 라파엘로를 연상케 하는 시대착오적인 그림이었지만, 오히려 그 때문에 라파엘로를 대체할 화가로 주목받았다.

성모 초상화에 대한 수요도 많아서 화가는 같은 주제로 최소 열두 점 이상 그렸다. 실물 크기로 그려진 이 그림 앞에 서면 성모가 마치 우리 앞에서 기도하는 것 같다. 배경이 어두워서 성모가 쓴 하얀 베일과 기도하는 두 손이 강조돼 있는데, 화가는 단순하고 검은 배경과 대조하여 성모의 의상을 사실적이면서도 도드라지게 묘사했다. 색상은 흰색, 빨강, 파랑 세 가지로 제한했다. 그중 빛을 받은 망토의 강렬한 파란색이 우리의 시선을 압도한다. '울트라마린'이라 불리는 이 색은 파란색 중 가장 훌륭하고 귀한 안료였다. 준보석인 청금석을 갈아 만든 울트라마린은 짙고 선명한 색 때문에 화가들에게 인기가 많았다. 하지만 금만큼 비싼 가격 때문에 성모의 옷처럼 그림에서 가장 중요한 부분에만 한정적으로 사용됐다.

울트라마린은 보존만 잘하면 영구적인 안료다. 믿음과 순종, 헌신과 사랑 등 성모를 상징하는 이 단어들도 기독교에서는 영원히 변치 않는 가치일 터. 그림 속 성모는 어두운 세상을 등지고 우리를 위해 영원히 기도 중이다. 울트라마린처럼 강렬하게, 어머니 사랑처럼 짙게 말이다. 17세기 그림이 여전히 사랑받는 이유도 변치 않는 위안의 메시지 때문은 아닐까.

사소페라토(1609~1685): 이탈리아 화가로 본명은 지오반니 바티스타 살비. 17세기 바로크 화가였지만 15~16세기 이탈리아 르네상스 영향을 많이 받았다. 성모자상과 관련된 주제로 그림을 그렸으며 그의 작품들은 크기가 작아 외국 후원자 및 순례자들에게 인기가 많았다.

'남성적'이라는 최고의 찬사를 받은 여성 화가

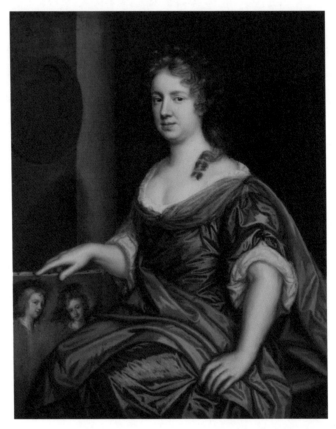

메리 빌, 〈자화상〉, 캔버스에 유화, 109.2×87.6cm, 1666년, 런던 국립 초상화 박물관

17세기 여성들은 정규 교육을 받거나 전문 직업을 갖는 것이 불가능했다. 그러나 메리 빌은 영국 최초의 여성 화가로 활동하며 명성을 얻었다. 미술을 전문적으로 배우지 못했고, 귀족 후원자도 없었으며, 화가 조합인 길드에 속하지도 못했지만, 독립적인 화실을 성공적으로 운영하며 가족까지 부양했다. 어떻게 그것이 가능했을까?

〈자화상〉은 메리 빌이 33세 때 그린 자화상이다. 전문 화가이자 엄마로서의 자부심과 정체성이 잘 드러난다. 벽에는 팔레트가 걸려 있고, 오른손은 작은 캔버스를 잡고 있다. 두 아들의 얼굴을 연습용으로 그린 스케치다. 기혼 여성이지만 매일 치열하게 작업하는 성실한 화가임을 보여주는 자화상인 것이다.

이 그림은 남편의 초상화와 한 쌍으로 그려진 것으로, 두 초상화를 통해 가족 구성원의 완전체를 보여주려고 했던 듯하다. 이때까지만 해도 그는 가족이나 지인의 초상화를 연습용이나 선물용으로 그렸다.

빌은 창작과 판매에 있어서 뛰어난 전략가이기도 했다. 1670년대부터는 돈을 벌기 위해 본격적으로 그림을 그렸고, 모델을 신중하게 골랐다. 화가로서 좋은 평판을 얻기 위해 명성과 권위 있는 성직자나 귀족들을 이젤 앞에 앉혔다. 초상화 가격은 두상 5파운드, 반신상 10파운드로 미리 책정해 판매했다. 초상화 제작으로 연간 약 200파운드의 수익을 올렸는데, 이는 가족 모두를 충분히 부양할 수 있는 큰돈이었다. 수입의 10%를 자선 단체에 기부할 정도로 경제적 여유를 누렸다.

빌이 성공가도를 달리며 바빠지자, 남편은 아예 직장을 그만두고 아내의 매니저가 되었다. 남편은 아내가 어떻게 그림을 그리고, 어떤 거래가 이루어졌는지, 누가 방문했고, 어떤 칭찬을 했는지까지 세세하게 기록하곤 했다.

빌 스스로도 기록을 중요시 여겨, 자신의 그림 기법에 관해 기록했다. 1663년에는 유화로 살구를 그리는 것에 대한 지침인 《관찰(Observations)》을 써서 배포했는데, 이는 영국 화가가 쓴 최초의 유화 기법 안내서였다.

빌의 그림은 당시 여성 화가가 들을 수 있었던 최고의 찬사인 '남성적'이라는 호평도 받았지만, '무겁고 뻣뻣한 채색'이라고 폄하되기도 했다. 그럼에도 고객은 끊이지 않았다. 당대에 그를 아는 이들은 그가 "유화를 잘 그렸고, 성실한 화가였다"라고 입을 모아 말했다. 결국 빌의 성공 비결은 자화상 속에서 엿보이는 뛰어난 재능과 성실함이었던 것이다.

메리 빌(1633~1699): 영국 서펄의 한 사제관에서 태어나, 성공회 신부이자 아마추어 화가인 아버지 덕에 어릴 때부터 그림 그리는 법을 배워 화가가 될 수 있었다. 18세 때는 직물 상인이자 아마추어 화가였던 찰스 빌과 결혼했다. 아내의 재능을 높이 산 남편의 이해와 외조로 빌은 세 자녀를 낳아 양육하면서도 계속 활동했을 뿐 아니라 초상 화가로 명성도 얻었다.

교향곡에 대한 진정한 오마주

막스 클링거, 〈베토벤〉, 대리석 및 상아, 청동, 높이 약 3m, 1902년, 라이프치히 미술관

1902년 오스트리아 빈의 '제체시온'에서는 베토벤 서거 75주년을 기념하는 특별전이 열렸다. 진보적인 예술을 위해 결성된 '빈 분리파'의 열네 번째 그룹전이기도 했다. 그룹의 리더였던 구스타브 클림트는 베토벤의 마지막 교향곡 〈합창〉을 시각화한 벽화 〈베토벤 프리즈〉를 선보였다. 총 21명의 빈 미술가가 참여했는데, 전시의 주인공은 의외로 독일 미술가였다. 클림트의 벽화도 사실은 이 작가의 작품을 보완하기 위한 것이었다. 생전엔 클림트만큼 유명했으나 사후엔 독일 밖에

서 거의 알려지지 않은 조각가. 막스 클링거가 바로 그 주인공이다.

1857년 라이프치히에서 태어난 클링거는 파리, 빈, 로마 등에서 활동하며 화가 및 판화가로 이름을 날렸고, 클림트에게도 영향을 주었다. 회화와 판화로 명성을 얻었던 그는 고향으로 돌아간 뒤 40세부터는 실험적인 조각에 몰두했다. 빈 분리파가 베토벤 헌정 전시를 열면서 전시의 핵심 작품이 될 〈베토벤〉 조각상을 의뢰한 것도 그의 예술성을 인정했기 때문이었다.

클링거가 전시에 내놓은 〈베토벤〉 조각상은 일반적인 음악가들의 동상과 완전히 달랐다. 높이 3미터가 넘는 거대한 전신상이었다. 화려한 왕좌에 나체로 웅크리고 앉아 있는 베토벤은 영웅의 모습이 아닌 연약한 인간, 아니 유령처럼 보였다. 베토벤 앞에 놓인 검은 독수리와 의자에 새겨진 장식은 수수께끼 같았다. 조각에 사용된 색과 재료도 낯설었다. 단일 색의 청동이나 대리석 조각이 아니라, 흰색, 노란색, 검은색 대리석에 상아와 청동 등 이질적인 재료들을 결합해 만들었다. 오늘날 우리가 말하는 융합 예술에 가까웠고, 실제로도 그는 회화, 조각, 건축, 심지어 음악을 접목한 새로운 형식의 예술 작품을 만들고자 했다.

작품이 공개되자 위대한 작곡가에 대한 찬사가 부적절하다는 비난이 쏟아졌다. 평론가들은 "이건 공예품이지 예술이 아니다"라고 폄하했다. 심지어 목욕탕에 있는 베토벤이냐고 따지는 이도 있었다. 소수의 사람만이 작가의 의도를 이해하고 찬사를 보냈다. 역경과 위약함을 극복하고 위인이 된 베토벤의 진짜 모습이자 영웅의 전형을 잘 표현했다는 것이다. 실제로도 베토벤은 귀가 거의 들리지 않는 상태에서 마지막 교향곡을 완성했다.

〈합창〉의 4악장에는 인류애와 화합을 강조하는 가사가 반복된다.

"모든 이여, 서로 포옹하라!"

독수리는 로마 황제의 상징이자, 사랑을 강조한 〈요한복음〉을 쓴 사도 요한의 상징이다. 클링거는 독수리를 통해 복음처럼 세계로 퍼져나간 위대한 음악을 만든 거장에 대한 존경심을 표하고 싶었던 것이다. 아울러 다양한 색과 재료의 결합은 인류애와 화합의 메시지를 전하는 〈합창〉 교향곡에 대한 진정한 오마주였다.

제체시온: 19세기 말 오스트리아를 중심으로 일어난 예술 운동 '제체시온(Secession)'을 주도한 예술가들이 주축이 되어 세운 건물. 제체시온은 '분리한다'는 뜻을 가진 단어로 우리나라에서는 '분리파'라고 칭하기도 한다. 19세기 역사주의로부터 분리되어 기존의 보수적이고 폐쇄적인 예술을 타파하고 진보적인 예술을 지향하겠다는 목표로 빈에서 시작됐다.

베네치아의 레오나르도 다빈치

조르조네, 〈폭풍〉, 캔버스에 유화, 83×73cm, 1508년경, 베네치아 아카데미아 미술관

'베네치아 화파'의 창시자로 불리는 조르조네는 짧은 생을 살다 간 베일에 가려진 화가다. 화가로 활동한 기간은 15년에 불과했지만, 16세기 미술사가인 조르조 바사리는 그의 저서 《예술가 열전》에서 그를 레오나르도 다빈치에 비견될 위대한 화가로 평가했다. 과연 어떤 점이 그렇다는 걸까?

조르조네의 본명은 조르조 바르바렐리 다 카스텔프랑코로, 당대 베네치아 최고의 화가였다는 것 외에 알려진 바가 거의 없다. 베네치아 최고 거장이던 조반니 벨리니 공방에서 그림을 배웠고, 실력이 출중해 곧 스승의 기량을 뛰어넘었다는

사실만 알려져 있다.

그의 대표작 〈폭풍〉도 그의 생애만큼이나 수수께끼로 가득하다. 지난 수세기 동안 연구되었지만, 여전히 미스터리로 남아 있다. 그래서 다양한 해석이 존재한다. 멀리 도시가 보이는 전원을 배경으로 오른쪽에는 나체의 여인이 아이에게 젖을 물리고 있다. 긴 막대기를 든 왼쪽의 남자는 미소 띤 얼굴로 이들을 바라보고 있다. 폭풍우가 치는 날, 군인과 집시 여인이 있는 풍경으로 오랫동안 알려졌지만 남자의 정체가 목동이나 집시라는 주장도 있다.

오른쪽 건물 옥상에는 하얀 황새가 있는데, 이는 보통 자식에 대한 부모의 사랑을 상징한다. 고대 그리스 신화나 목가 소설에 나오는 장면이라는 해석도 있고, 성서 속 아담과 이브 그리고 그들의 맏아들 카인으로 보는 견해도 있다. 그림 속 남자는 화가 자신이고 여성은 화가가 짝사랑한 여인이라는 해석도 있다. 엑스레이 투사 결과 원래 화가는 남자가 있는 자리에 또 다른 누드의 여인을 그려넣었다. 그러니 해석은 더 미궁에 빠져들 수밖에 없다.

사실 이 그림에서 가장 중요한 부분은 미스터리한 두 인물이 아니라 번개가 번쩍하고 내리치는 풍경이다. 화가는 두 인물을 화면 양쪽의 가장자리로 배치해, 시선이 풍경에 집중하도록 유도하고 있다. 인물만이 미술의 주인공이 될 수 있다고 생각하던 시대에 그는 인물보다 풍경을 더 강조함으로써 최초의 풍경화에 도전했다는 평을 듣고 있다. 이것이 바로 조르조네 그림의 혁신성이기도 하다.

궁금증을 유발하는 조르조네의 그림은 틀에 박힌 종교화나 규범적인 초상화에 싫증이 난 후원자들을 단숨에 매료시켰다. 그림이 인기를 끌자 화가의 명성은 베네치아를 넘어 이탈리아 전역에 자자했다.

한창 명성을 떨치던 1510년, 안타깝게도 그는 페스트에 감염돼 33세의 나이로 세상을 떠났다. 시적이고 암시적인 풍경화로 당대 미술의 혁신을 가져왔던 조르조네의 성과는 그의 사후 동료 화가였던 티치아노가 계승해 발전시켰다. 조르조네라는 이름은 '위대한 조르조'라는 뜻으로, 그가 명성을 얻은 후 불린 이름이다. 그의 상상력 가득한 풍경화는 훗날 낭만주의, 인상파, 야수파에까지 영향을 미쳤다.

베네치아 화파: 르네상스의 본고장인 피렌체가 형태만을 중시한데 반해, 베네치아파는 사실적인 형태에 명쾌한 색채를 더해 화려하고 역동적인 그림이 성행했다. 지중해의 화사한 자연 풍광과 오리엔트 지방과의 교류, 물질적 풍요에 따른 현세적이고 향락적인 분위기로 인해 빛과 색채를 중시하는 회화 스타일을 낳았다.

● 작품 ●

잔 에뷔테른

죽어서도 헤어질 수 없었던 불멸의 사랑

아메데오 모딜리아니, 〈잔 에뷔테른(화가 부인의 초상)〉, 캔버스에 유화, 101×65.7cm, 1918년, 노턴 사이먼 미술관

아메데오 모딜리아니는 목이 길고 눈동자 없는 여인 그림으로 유명하다. 〈화가 부인의 초상〉 속 여인도 유난히 긴 얼굴과 목을 가졌다. 나무 의자에 비스듬하게 앉은 모델은 그의 아내 잔 에뷔테른이다. 눈동자 없는 푸른 눈 때문일까. 왠지 무기력하고 불안해 보인다. 화가는 아내를 왜 이렇게 우울한 모습으로 그렸을까?

이탈리아 태생의 모딜리아니가 파리에 온 것은 22세가 되던 1906년이었다. 하루에 100점을 스케치할 정도로 열정적이었지만, 1917년까지 작품을 거의 팔지

못해 가난 속에 살았다. 보헤미안의 삶을 추구하던 그는 파리에 도착했을 때부터 술과 마약에 찌든 모습을 의도적으로 연출했다. 아마도 어릴 때부터 앓았던 결핵을 숨기기 위한 방편이었던 듯하다. 1900년까지 결핵은 프랑스에서 주요 사망 원인 중 하나였다. 전염성이 높은 데다 치료약이 없어 결핵 환자는 두려움과 배척의 대상이었다. 건강 악화로 육체적 고통이 심해질수록 모딜리아니는 술과 약물에 점점 더 의지했다. 그런데도 잘생긴 외모 덕에 여성들에게 인기가 많았다.

수많은 여성과 염문을 뿌렸던 모딜리아니가 참사랑을 만나 안착한 것은 1917년 봄이었다. 33세의 화가는 19세의 미술학도 에뷔테른을 만나 사랑에 빠졌다. 독실한 가톨릭 신자에 보수적인 부르주아였던 에뷔테른의 부모는 결혼을 한사코 반대했지만, 딸은 사랑을 선택했다. 둘은 곧바로 동거에 들어갔다.

1918년 봄, 두 사람은 따뜻한 남쪽 휴양 도시 니스로 향했다. 그곳에서 부유한 컬렉터들에게 작품을 팔 요량이었다. 계획과 달리 작품은 팔리지 않았지만, 대신 그해 11월 첫딸을 얻었다. 니스에서 그려진 이 그림 속 아내의 아랫배가 살짝 나온 것을 보아 임신 초기로 보인다. 사랑을 택했으나 가난은 부잣집 딸에게 너무나 혹독한 현실이었을 테다. 초상화에는 피곤한 기색이 역력한 임신부 아내와 그 모습을 바라보는 무능한 가장의 우울함이 그대로 반영돼 있다.

눈동자를 그리지 않은 이유에 대해 미술사가들은 눈동자를 생략하고 단순하게 표현하는 아프리카 조각의 영향을 받은 것이라고 설명한다. 물론 할리우드 영화 감독들이 좋아할 만한 해석은 모델의 눈이 너무 아름다워서 표현하지 못했다거나 눈은 영혼의 세계이기에 그리지 않았다는 것일 테다.

1920년 1월 24일 모딜리아니는 36세에 결핵성 뇌막염으로 사망했다. 남편이 죽은 다음 날, 에뷔테른은 친정집 5층 창문 밖으로 스스로 몸을 던졌다. 뱃속에는 8개월 된 둘째 아이가 있었다.

평생 가난과 질병에 시달리다 비극적인 최후를 맞은 모딜리아니는 사후에야 명성이 치솟았다. 뛰어난 재능, 가난과 고통, 열정적인 삶과 사랑, 젊은 나이에 요절. 천재 화가로서의 요건을 다 갖춘 비운의 화가 모딜리아니는 훗날 빈센트 반 고흐에 버금가는 신화적 인물이 되었다.

아메데오 모딜리아니(1884~1920): 이탈리아 태생으로 파리에서 활동한 화가이며 조각가. 특정 사조에 참여하지는 않았으나 폴 세잔, 야수파, 입체파 등에 영향을 받았고, 긴 목을 가진 단순화된 여성 초상화로 유명하다.

평생 시대의 편견에 맞서 싸우다

시그리드 예르텐, 〈작업실 내부〉, 캔버스에 유화, 50×70cm, 1916년, 스톡홀름 현대미술관

1864년 스웨덴 왕립 예술 아카데미는 130년 역사상 처음으로 여성의 입학을 허가했다. 프랑스의 미술 명문 학교 에콜 데 보자르보다 33년 더 빠른 것으로, 그 덕에 재능 있는 스웨덴 여성들이 전문 교육을 받고 전문 화가로 활동할 수 있었다. 스웨덴 모던 아트의 선구자로 불리는 시그리드 예르텐도 그중 한 명이었다.

예르텐은 스톡홀름에서 미술을 공부한 후 파리 유학길에 올랐다. 그리고 1909년 당시 파리에서 인기 있던 앙리 마티스의 화실에 등록했다. 한 스튜디오 파티에서 만난 20세의 젊은 스웨덴 화가 이삭 그뤼네발트의 권유를 받았기 때문이다. 예

르텐은 마티스에게 그림 지도를 받으면서 자신의 감정을 전달할 수 있는 형태와 색을 찾기 위해 노력했다. 강렬하게 대비되는 색 면과 단순화된 윤곽선을 이용한 양식을 발전시켰다. 뛰어난 색감과 성실함으로 예르텐은 곧 마티스가 가장 총애하는 제자가 되었고, 1911년에는 동료 화가 그뤼네발트와 결혼한 후 귀국해 국내외 전시에 함께 참여하면서 경력을 쌓았다.

마티스 영향이 보이는 이 그림 〈작업실 내부〉는 부부의 스톡홀름 작업실 모습을 묘사하고 있다. 그들의 작업실은 당시 예르텐이 얼마나 급진적이었는지를 보여준다. 화면 왼쪽 중앙에는 예르텐을 사이에 두고 소파에 앉은 남편과 동료 화가가 대화를 나누고 있다. 긴 치마와 블라우스 차림의 화가는 다소곳이 앉아 듣고만 있다. 이들 앞에 놓인 찻잔은 분명 그녀가 준비했을 테다. 이 모습을 검은 드레스의 여자와 보라색 정장을 입은 남자가 전경에서 웃으면서 지켜보고 있다. 도도하면서도 거만한 포즈로 남자에게 기댄 이 여자도 화가 자신으로, 그녀의 머리 위에는 아기를 안은 엄마를 묘사한 초상화가 걸려 있다. 그녀의 과거 모습일 수도 있다. 그림 오른쪽에는 부부의 어린 아들 이반이 기어오고 있다. 그러니까 이 그림은 예술가이자 여성, 아내, 엄마로서 1인 4역을 도맡은 그녀의 혼돈스러운 현실을 표현하고 있는 것이다.

예르텐은 열정적으로 활동하며, 많은 작품을 완성했지만 비평가들은 여성이라는 이유로 그녀의 예술에 부정적이었고, 몇몇은 매우 모욕적인 평론을 썼다. 그녀의 그림이 백치 같고, 사기꾼 같고, 여성으로서 핸디캡의 산물 같다고 폄하했다. 제도가 갖춰졌다고 관습과 편견까지 바뀌는 것은 아니었다. 예르텐은 작품 활동을 하는 내내 시대의 편견에 맞서 싸워야 했다.

행운의 여신이 찾아온 것은 51세 때였다. 1936년 스웨덴 왕립 예술 아카데미에서 열린 회고전 때 그간 작업했던 500점의 작품을 내걸었다. 전시를 관람한 평론가들은 입을 모아 말했다. 예르텐은 "스웨덴에서 가장 위대하고 독창적인 현대 예술가 중 한 명"이라고. 처음으로 받아보는 제대로 된 평가이자 찬사였다.

시그리드 예르텐(1885~1948): 스웨덴의 모더니즘 화가. 다작하는 화가였고, 106개의 전시회에 참여할 정도로 열정적으로 활동했다. 말년에는 정신분열증을 앓아 병원에 입원했고, 정신병동에서 사망하기까지 30년 동안 예술가로 일했다.

● 미술사 ●

유화

핑크빛으로 그린 예수의 고난

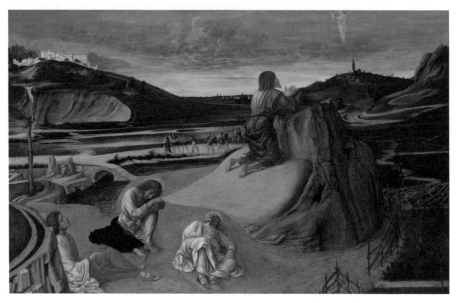

조반니 벨리니, 〈동산에서의 고통〉, 목판에 유화, 81×127cm, 1458~1460년경, 내셔널갤러리

지도자에게 고통과 고뇌는 필수다. 선택과 결정에 따라 책임져야 하기 때문이다. 예수는 로마 지배하에서 가장 억압받고 차별받던 유대인 민중의 메시아 운동을 이끌던 지도자였다. 그는 최후의 만찬 후 제자들과 함께 겟세마네 동산에 올라 고뇌에 찬 마지막 기도를 올렸다. 성서에 나오는 이 장면은 기독교 미술의 인기 주제였고, 16세기 베네치아파의 화가 조반니 벨리니도 이 주제로 그림을 그렸다.

〈동산에서의 고통〉 속 예수는 다가올 십자가의 고난과 죽음을 슬퍼하며 황량한 돌산에 올라 무릎을 꿇고 간절히 기도하는 중이다. 아래에서 망을 보던 제자들은 잠들어 버렸다. 그림 속 세 제자는 예수가 가장 아끼던 베드로와 야고보 그리고 요한이다. 스승이 기도하는 동안 깨어 있으라고 신신당부했지만, 육신의 피곤을 이기지 못한 듯하다. 분홍색 옷을 입은 제자는 완전히 곯아떨어져 드러누웠고, 푸

른색과 붉은색 옷을 입은 두 제자는 앉아서 졸고 있다. 불과 몇 시간 전 최후의 만찬에서 스승에게 충성을 맹세했던 이들이다.

예수의 운명을 예견하듯, 푸른 하늘에는 짙은 먹구름이 몰려오고 있다. 아니나 다를까. 강 건너에는 제자 중 한 명인 유다가 로마 병사들을 이끌고 스승을 체포하러 오고 있다. 예수를 위로하는 것은 새벽하늘을 물들인 복숭앗빛 여명과 먹구름 위에 나타난 천사뿐이다.

여느 르네상스 그림처럼 이 그림에도 여러 상징이 존재하는데, 황량한 돌산은 예수가 느꼈을, 버림받은 것 같은 심리적 고통을 대변한다. 그림 오른쪽 하단의 뾰족한 나무 울타리는 그가 십자가에 못 박힐 때 쓰게 될 가시 면류관을 상징한다.

벨리니는 새로운 기법과 매체에 도전하는 실험적인 화가였다. 당시 대부분의 화가는 달걀을 용매로 하는 템페라 기법으로 그렸지만, 그는 부드럽고 섬세한 표현을 위해 유화 물감을 과감하게 사용했다. 미술사에서 유화 물감을 처음 사용한 선구적인 화가 중 한 명이었다.

주제 표현에 있어서도 실험적이었다. 엄숙한 종교화인데도 목가적이고 서정적으로 표현했다. 색채도 풍부하고 매혹적이다. 새벽하늘의 복숭앗빛이 예수와 두 제자의 분홍색 튜닉과 어우러지면서 전체적으로 조화롭고 신비한 분위기를 만든다.

벨리니는 평생 풍경 속 하늘빛의 변화를 연구해 자신만의 화법으로 발전시켰다. 실제로도 이 그림은 이탈리아 미술에서 새벽빛을 묘사한 최초의 그림으로 알려져 있다. 또 벨리니가 사용한 감미로운 분홍색은 그의 트레이드마크로, 훗날 화가의 이름을 딴 복숭아 스파클링 와인 '벨리니'를 탄생시켰다.

신의 아들이었지만 예수의 삶은 핑크빛과 거리가 멀었다. 화가는 제자의 배신과 다가올 죽음 앞에서 두려움을 느끼고 번뇌하는 인간적인 모습으로 그를 묘사하고 있다. 문득 궁금해진다. 예수는 십자가형의 죽음과 제자의 배신 중 과연 어떤 것이 더 고통스러웠을까.

유화: 15세기 플랑드르의 화가 반 에이크 형제가 유화 물감을 기술적으로 개량하여 예술적 수준을 높인 그림을 그리게 되었다. 그 뒤로 유럽 각지에 급속히 전파됐다. 유화 물감의 성분과 기법이 발전하면서 16세기 이탈리아의 베네치아 화파 화가들에게서 두꺼운 물감의 질감과 필치의 표현 등 근대 유화와 연결되는 수법이 나타났다. 그 이후 다채롭게 발전을 거듭했고 유화는 서양 회화의 가장 대표적인 기법이 되었다.

올림픽의 상징이 된 조각

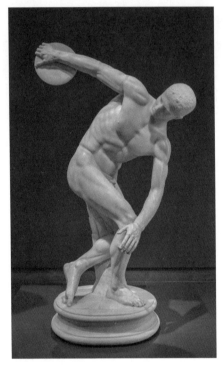

미론, 〈원반 던지는 사람〉, 대리석, 169×105×63cm, 기원전 5세기경(로마 시대 복제품), 로마 국립미술관(팔라초 마시모 알레 테르메)

기원전 5세기에 활동했던 미론은 당대 그리스 최고의 조각가였다. 그는 운동선수 조각상으로 유명했는데, 특히 〈원반 던지는 사람〉은 그리스 시대 미술의 걸작이자 올림픽의 상징적 이미지로 여겨진다. 궁금해진다. 미론은 왜 하필 원반던지기 선수를 선택한 걸까? 고대 올림픽 선수들은 이 조각처럼 정말 나체로 경기에 참여했던 걸까?

미론의 청동 조각 원본은 소실됐기 때문에 우리는 로마 시대 복제품들을 통해 원작의 모습을 짐작할 뿐이다. 그중 로마 국립미술관이 소장한 이 대리석 조각이

가장 뛰어나고 유명하다. 1세기경에 제작된 이 대리석 복제품은 나체의 젊은 남자가 회전력을 이용해 무거운 원반을 막 던지려는 순간을 보여준다. 청년은 앞으로 굽힌 상체를 옆으로 틀면서 오른팔을 뒤로 힘껏 젖혔다. 오른쪽 다리에 중심을 두고 왼쪽 다리를 90도 각도로 굽힌 채 고개는 살짝 아래로 향했다. 감정을 억제하려는 듯 얼굴은 무표정하다. 이 자세가 너무나 완벽해 보였기에 후대의 많은 선수가 따라하려고 했지만 쉽지 않았다. 조각가가 경기자의 실제 자세를 보여주려 했다기보다 운동감을 표현한 예술 작품을 만드는 데 목적을 두었기 때문이다. 사실 미론의 조각은 뛰어난 운동감의 표현뿐 아니라 전체적으로 S라인을 이루는 신체의 비례와 균형, 조화라는 그리스적 이상을 담아냈기에 찬사를 받는 것이다.

원반던지기는 고대 올림픽에서 펜타슬론이라 불린 근대 5종 경기 중 첫 번째 종목이었다. 처음에는 단거리 달리기 종목만 있다가 점점 원반던지기, 창던지기, 레슬링, 복싱, 전차 경주 등이 추가되었다. 조각가는 훈련으로 단련된 선수의 몸을 이상적으로 표현할 수 있는 종목을 고민했을 테고, S자 곡선을 만들 수 있는 원반던지기 포즈를 선택했을 것이다.

기원전 8세기에 시작된 고대 올림픽은 여러모로 지금과 달랐다. 신에게 바치는 제의식의 일환이었고, 선수들은 명문가의 자제들로 모두 나체로 경기에 임했다. 그래서 여성은 선수로 뛰는 것은 물론 관전조차 금지됐다. 또 경기에 참여하는 선수들은 직업 운동선수가 아니라 그리스 명문가의 자제들이었다. 해서 경쟁심과 업적, 명예욕이 스포츠와 결합되면서 도시 국가의 정체성을 확립하고 내부를 결속하는 수단이 되었다. 반칙하면 사형당할 정도로 규칙도 엄격했다. 대신 경기의 승자는 큰 명예를 얻을 수 있었기에 자신의 조각상을 유명 조각가에게 의뢰해 영원히 보존하고자 했다.

인체의 이상미를 완벽하게 보여주는 미론의 작품은 의뢰인의 요구를 100% 충족시켜주었을 것이다. 수많은 그리스 조각 중 유독 〈원반 던지는 사람〉이 올림픽의 상징이 된 것은 성실한 훈련으로 단련된 아름다운 몸과 뛰어난 정신성의 완벽한 조화를 보여주기 때문이다.

고대 올림픽: 기원전 776년에서 기원 후 393년 사이에 4년마다 개최되어 제293회까지 계속됐던 제전 경기. 종목도 처음에는 단거리 달리기만 실시하다가 차츰 중거리 달리기·장거리 달리기를 포함시켰고, 복싱·레슬링·원반던지기·창던지기·전차 경주 등이 더해졌다.

생애 가장 찬란했던 봄날의 초상

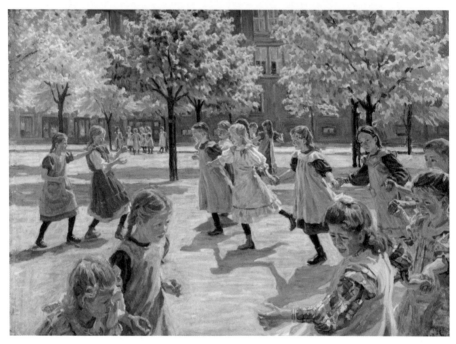

페테르 한센, 〈엥하베 광장에서 노는 아이들〉, 캔버스에 유화, 109.5×151.5cm, 1906~1908년, 덴마크 국립미술관

따뜻한 햇살이 비추는 날, 여자아이들이 밖에서 신나게 놀고 있다. 연초록으로 뒤덮인 나뭇잎과 아이들 얼굴은 빛을 받아 반짝인다. 덴마크 화가 페테르 한센이 그린 이 그림을 보고 있으면 세상 근심이 다 사라진다. 깔깔대는 여자아이들의 웃음소리가 그림 바깥까지 들리는 것 같다. 이렇게 행복한 그림을 그린 화가라면 그 역시 행복한 삶을 살지 않았을까?

한센은 코펜하겐 기술학교를 다닌 뒤 아버지에게서 그림의 기초를 배웠고, 예술가들의 자유 학교에 입학해 본격적인 화가의 길을 걸었다. 이 학교는 덴마크 왕립 미술 학교의 보수적인 화풍에 대항하기 위해 몇몇 화가가 1882년에 설립한 미

술 대안 학교였다. 이곳에서 당대 유명 화가였던 크리스티안 차르트만 수하에서 공부하며, 이상적인 고전주의 미술 대신 자연주의와 사실주의에 입각한 그림에 도전했다.

1905년부터는 고향 섬에서 여름을 보내며 시골 풍경을, 겨울에는 코펜하겐에 머물며 거리 풍경을 그렸다. 사회적 사실주의를 추구한 것은 아니었지만 사회 문제에 깊은 관심을 갖고 있었기에 현대 생활의 장면을 진솔하게 묘사하는 데 주력했다. 그는 아이들의 노는 모습이나 맥주를 즐기는 동네 남자들 혹은 지나가는 행인들의 모습을 포착해 화폭에 옮겼다.

〈엥하베 광장에서 노는 아이들〉은 그가 살던 코펜하겐 엥하베 광장에서 노는 아이들의 모습을 묘사하고 있다. 어느 맑은 날 오후, 손에 손을 잡고 한 줄로 선 소녀들은 상대 친구들을 잡으려고 앞으로 돌진하고 있다. 아이들의 해맑은 얼굴에는 웃음과 장난기가 넘친다. 푸른 나뭇잎과 가벼운 옷차림으로 봐서는 봄에 그린 것으로 보인다. 한센이 이 그림을 완성한 것은 40세 때 작가로서 승승장구하며 가족이 완전체를 이루던, 모든 것이 완벽하고 아름다운 봄날이었다.

그러나 이듬해, 믿을 수 없는 비보가 날아든다. 1909년 7월 27일 장남 다비드가 바르셀로나 총파업을 이끄는 주동자 중 한 명이 되어 스페인군에 의해 살해당했다는 소식이었다. 아들이 스페인 아나키스트 운동의 위대한 순교자가 되었다고 믿었지만 슬픔을 삭일 도리가 없었다. 이날 이후 한센의 그림에서 밝은 색채가 현격히 줄어든다. 아들을 잃은 고통이 그림에 반영되기 시작한 것이다.

불과 한 해 전 한센은 〈엥하베 광장에서 노는 아이들〉을 통해 집 앞에서 즐겁게 노는 아이들의 모습을 그렸다. 이 그림이 생애 가장 찬란한 봄날의 초상이 될 줄 화가는 상상이나 했을까.

페테르 한센(1868~1928): 덴마크 핀섬에서 화가의 아들로 태어난 한센은 생애 절반을 고향에서 활동했기에 '핀 화가'라 불렸다. 당시 여느 북유럽 화가들처럼 이탈리아, 프랑스 등지를 여행하며 과거 거장들의 작품을 보고 배웠고, 특히 빈센트 반 고흐와 같은 후기 인상주의 미술에서 큰 영감을 받았다.

더럽고 비참하고 악마 같은 존재의 모습

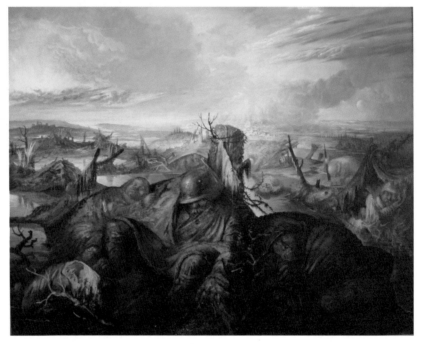

오토 딕스, 〈플랑드르〉, 캔버스에 유화, 78×98cm, 1934~1936년, 베를린 국립미술관

예술이 정치로부터 자유로울 수 있을까? 독일 나치 시대에는 조국애를 고양하거나 전쟁을 미화한 예술이 장려됐지만, 반대로 전쟁의 비참함을 표현하거나 사회 비판적인 예술은 퇴폐 미술로 규정돼 심한 탄압을 받았다. 1937년 나치 정권은 퇴폐 미술을 정화한다는 명분 아래 독일 전역의 미술관에서 압수한 1만 7,000점의 미술품을 공개적으로 소각하거나 매각하는 만행을 저질렀다. 거기에는 독일의 리얼리즘 화가 오토 딕스의 작품 260점도 포함됐다.

딕스는 제1, 2차 세계대전부터 독일의 패전과 분단 등 독일 역사에서 가장 격동적인 시대를 살았던 화가다. 가난한 노동자의 아들로 태어난 딕스는 19세 때 드레

스덴 예술 아카데미에 입학하며 본격적인 화가의 길을 걸었다. 1914년 제1차 세계대전이 발발하자 당시 여느 독일 청년들처럼 23세의 딕스도 군에 자원입대했다. 동료 화가들은 위생병이나 운전병으로 복무했지만 그는 야전포병, 기관총 포병으로 훈련받은 후 가장 치열했던 전장 중 하나인 서부 전선에 투입됐다. 제1차 세계대전에 참전한 독일 화가들은 많았지만 최전선에서 싸운 화가는 아마도 딕스밖에 없을 것이다.

〈플랑드르〉는 딕스가 직접 경험한 제1차 세계대전의 참상을 묘사하고 있다. 병사들의 시신은 진흙 범벅이 되었고, 포격으로 파괴된 참호들은 빗물로 인해 커다란 웅덩이가 됐다. 그림 오른쪽 병사는 아직 숨이 붙어 있는지 추위와 두려움에 떨며 정면을 응시하고 있다. 어쩌면 눈을 뜬 채 죽은 것일 수도 있다. 가운데 솟은 나무 기둥에 둘러쳐진 철조망은 피 묻은 예수의 가시관을 닮았다. 절망밖에 남지 않은 이 참혹한 전장이 바로 플랑드르(벨기에 북부)의 치열했던 서부전선이다.

제1차 세계대전은 이전의 전쟁들과 달랐다. 독가스, 탱크, 항공기, 기관총 등 대량 살상 무기가 처음으로 사용된 20세기 최초의 총력전이었다. 7,000만 명 이상의 군인이 참전했고, 이중 약 1,000만 명이 신종무기에 의해 처참하게 희생됐다.

사실 이 그림은 전쟁 직후에 그려진 게 아니다. 딕스는 참전 후 화가로 인정받아 모교의 교수가 되었지만, 퇴폐 미술가로 낙인찍혀 대학에서 쫓겨났다. 그 뒤로 독일 서남부의 시골에서 망명 생활을 하며 칩거하던 시기에 이 그림을 제작했는데, 대전 발발 후 약 20년이 흐른 시점이었다.

딕스가 전쟁 중에 쓴 일기에는 이렇게 적혀 있다.

"벼룩, 쥐, 철조망, 유탄, 폭탄, 구멍, 시체, 피, 포화, 술, 고양이, 독가스, 카농포, 똥, 포탄, 박격포, 사격, 칼. 이것이 전쟁이다! 모두 악마의 것이다!"

그의 표현대로 전쟁은 더럽고 소름 끼치고 비참하고 악마 같은 것이다. 결코 영웅적이거나 낭만적인 것으로 미화될 수 없다. 어느 평론가의 말처럼 '소름 끼치도록 두려운 인간의 건망증을 깨부수기 위해서' 딕스는 반전(反戰)의 화가가 되어 이 잔혹한 유혈 참사의 장면을 그리고 또 그렸다.

오토 딕스(1891~1969): 독일의 화가이자 판화가. 제1차 세계대전과 독일 제국의 몰락, 바이마르 공화국의 성립과 붕괴, 나치 독일의 등장과 제2차 세계대전 그리고 종전 후 동서 분단까지 혼란스러운 독일 근현대사의 잔혹한 실상과 전쟁의 참상을 사실적이면서도 기괴하게 묘사한 것으로 알려져 있다.

보이는 객체에서 행동하는 주체로

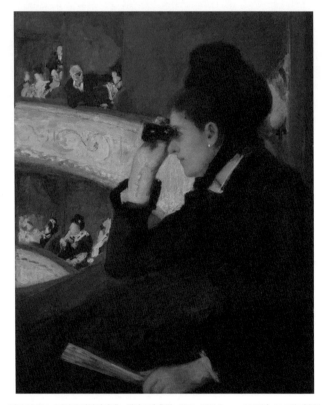

메리 카사트, 〈칸막이 관람석에서〉, 캔버스에 유화, 660×812.8cm, 1878년, 보스턴 미술관

모던아트의 포문을 연 인상주의는 1874년에서 1886년 사이, 파리에서 열린 여덟 번의 전시를 통해 최전성기를 누렸다. 50명이 넘는 예술가들이 인상파 전시를 거쳐 갔는데, 미국에서 온 메리 카사트도 그중 한 명이었다.

아버지의 반대를 무릅쓰고 화가의 길을 선택한 카사트는 22세 때 파리로 와 2년 만에 살롱전에 입상하지만 여성이었기에 주목받지는 못했다. 서른이던 1877년에는 살롱전에 출품한 작품들이 모두 거절당했다. 좌절해 있던 무렵, 에드가르

드가의 초대로 제4회 인상파 전시에 참여하며 인상파 화가로 전환했다. 미국 여성 화가로서는 최초였다.

〈칸막이 관람석에서〉는 인상주의자로 전향한 카사트의 초기 대표작으로, 파리의 코메디 프랑세즈 국립극장 안 여성 관객을 묘사하고 있다. 당시 국립극장이나 오페라하우스는 파리에 사는 중산층이나 상류층 사람에게 가장 인기 있는 명소였다. 콘서트나 오페라 같은 공연뿐 아니라 친구나 지인들과의 만남의 장소였고, 최신 유행하는 스타일로 멋을 낸 신흥 부자들을 볼 수 있는 기회였기 때문이다. 화려한 인테리어에 우아한 차림새의 관객들까지 볼 수 있다 보니, 화가들에게도 극장은 매력적인 소재였다. 특히 현대 도시인의 활기찬 일상을 그리고자 했던 인상파 화가들이 극장을 즐겨 그렸다. 제1회 인상주의 전시회부터 참여했던 드가가 그린 극장 그림을 보면, 여성 관객들은 마치 액자 속에 든 예쁜 전시물처럼 수동적으로 묘사돼 있다.

반면 여성 화가인 카사트가 그린 그림은 달랐다. 여성 관객도 여느 남자들처럼 능동적이고 주체적인 모습으로 등장한다. 검은 드레스 차림의 여자는 높은 칸막이 객석에 앉아 오페라글라스를 통해 뭔가를 유심히 보고 있다. 반대편 객석에 앉은 지인을 찾고 있거나 공연장을 살펴보는 것일 수도 있다. 그림 왼편 상단 객석에 앉은 남자가 같은 방식으로 여자를 보고 있다.

미술의 역사에서 남자는 언제나 보는 주체이자 그리는 화가였고, 여자는 보이는 객체이자 그려지는 모델이었다. 카사트는 이런 기존의 관념을 깨고 싶었던 듯하다. 여성을 자발적으로 '보는 자'이자 행동하는 주체로 묘사하고 있다. 누군가 자신을 보든 말든, 타인의 시선을 의식하지 않고 자신이 하고 싶은 일에 몰두하는 여성 말이다.

〈칸막이 관람석에서〉에 대한 평가는 어땠을까? 1878년 작품이 미국에서 처음 전시됐을 때 "남성의 힘을 능가한다"라는 호평을 들었는데, 당시 여성 화가가 들을 수 있던 최고의 칭찬이었다. 이듬해 인상주의 전시회에 출품됐을 때도, 드가의 작품과 함께 유일하게 비난받지 않았다.

여성의 미술 대학 입학이 불가하던 시절, 불리하고 차별받는 환경 속에서도 카사트는 자신의 의지로 화가가 되었고, 평생 붓을 놓지 않았다. 프랑스 정부는 그의 공로를 인정해 1904년 레지옹 도뇌르 훈장을 수여했다. 보는 주체로 등장한 그림 속 여인은 스스로 운명을 당당하게 개척한 화가 자신의 모습이 아니었을까.

● 세계사 ●

퇴폐 미술전

작품은 사라져도 시대정신은 남는다

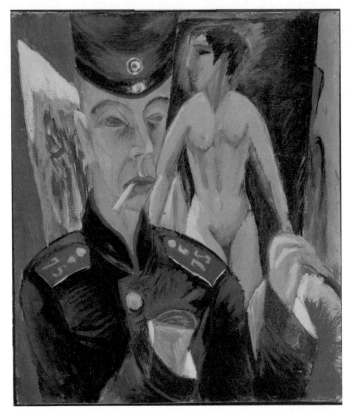

에른스트 루트비히 키르히너, 〈군인으로서의 자화상〉, 캔버스에 유화, 69×63.3cm, 1915년, 앨런 메모리얼 미술관

1937년 7월 독일 뮌헨에서는 퇴폐 미술전이라는 전시가 열렸다. 나치즘에 반하는 진보적인 예술을 공개적으로 조롱하기 위해 기획된 전시였다.

독일 화가들 중 최고의 퇴폐 미술가는 에른스트 루트비히 키르히너였다. 그의 작품은 자화상을 비롯해 무려 25점이나 전시됐다. 보수적인 아카데미 미술을 거부했던 키르히너는 강렬한 색과 선, 형태를 통해 내면에 잠재된 감정을 표현하고

자 했던 독일 표현주의의 대표 화가였다. 하지만 전쟁과 나치 정권은 그의 삶을 송두리째 바꿔놓았다. 1914년 독일의 여느 젊은이들처럼 제1차 세계대전에 참전했던 그는 전쟁의 야만성을 직접 체험한 후 신경쇠약에 걸려 조기 제대했다.

이 그림은 제대 직후에 그린 것으로 〈군인으로서의 자화상〉이라는 제목을 붙였다. 화면에는 젊은 군인이 누드의 여성과 함께 등장한다. 푸른색으로 채색된 남자의 눈은 마치 혼이 나간 듯 초점이 없다. 길고 뾰족한 얼굴에 담배를 물고 있는 모습은 우울하고도 염세적으로 보인다. 배경에는 그리다 만 캔버스들이 있어 여성이 모델임을 암시하고, 그림 속 화가는 오른손이 절단된 상태로 더 이상 그림을 그릴 수 없음을 의미한다. 전쟁이 젊은 화가의 미래를 망쳐버렸음을 드러내고 있다.

키르히너는 제대 후 우울증까지 도져 약물에 의존했는데, 그림 속 담배는 그의 유일한 피난처이자 치료제였던 약물을 상징한다. 다행히 후원가의 도움으로 스위스로 이주한 그는 치료를 받으며 작업 활동을 이어나갈 수 있었다. 그림도 꽤 잘 팔렸다. 그런데 나치 정권이 들어서면서 상황은 다시 급변했다. 퇴폐 미술가로 낙인찍혀 더 이상 그림을 팔 수 없었을 뿐 아니라 독일에서의 전시 활동이 금지되었다. 게다가 전국 미술관에 소장된 그의 작품 639점도 압수되었다. 나치 정권이 특히 못마땅하게 여겼던 이 자화상은 〈창녀와 함께 있는 군인〉이라는 이름으로 바꾸어 전시됐다. 작가의 의도와 상관없이, 엄중한 전시 상황에 창녀와 육체적 쾌락이나 일삼는 부도덕한 군인의 자화상이 되어버린 것이다.

작품들이 몰수당하고, 의도가 변질되고, 더 이상 전시를 할 수 없게 된 상황. 예술가에게는 사형 선고나 다름없었다. 이에 대한 분노와 항의의 표시였을까. 퇴폐 미술전이 열린 이듬해, 그는 자신의 모든 작품을 불태우고 스스로 생을 마감했다.

전쟁과 광기의 시대를 온몸으로 맞서 치열하게 살다간 키르히너. 지금은 시대정신을 대변하는 20세기 가장 위대한 독일 화가 중 한 명으로 평가받고 있다.

퇴폐 미술전: 나치 당국이 퇴폐 미술로 규정한 모던아트 650점이 전시됐는데, 여기에는 반 고흐, 피카소, 모딜리아니, 샤갈, 클레 등 저명한 화가들의 작품도 대거 포함됐다. 나치 정권은 이들을 미치광이, 정신병자 또는 불구자로 취급하며 전국 미술관에서 이들의 작품을 마구잡이로 몰수하거나 소각해 버렸다.

핀란드인이 가장 사랑하는 그림

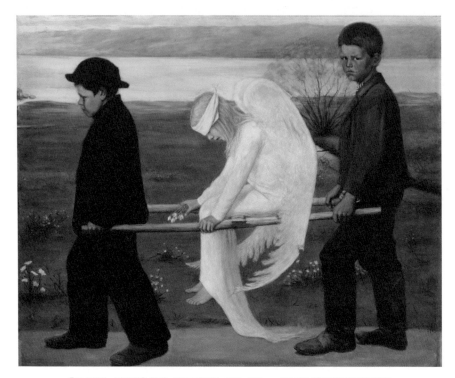

후고 심베리, 〈상처 입은 천사〉, 캔버스에 유화, 127×154cm, 1903년, 헬싱키 아테네움 미술관

두 소년이 부상당한 천사를 들것에 싣고 걸어가고 있다. 눈을 다쳤는지 천사의 두 눈에는 붕대가 감겨 있고, 날개에서는 피가 흐른다. 앞의 소년은 마치 장례식 복장을 한 듯 머리에서 발끝까지 온통 검은색이고, 뒤의 소년은 심각한 표정으로 화면 밖 관객을 응시하고 있다. 상황이 좋지 않은지, 소년들의 표정은 어둡고 주변 풍경은 을씨년스럽다. 도대체 천사는 왜 다쳤고, 이들은 지금 어디로 가는 걸까?

핀란드 화가 후고 심베리가 그린 〈상처 입은 천사〉는 많은 궁금증을 불러일으키지만, 정확한 의도는 알려지지 않았다. 화가가 그림에 대한 설명을 일절 하지 않

왔기 때문이다. 누군가가 의미를 물으면 "사람마다 각자의 방식으로 해석하면 된다"라는 말로 대신했다.

그래도 몇 가지는 유추해 볼 수 있다. 심베리는 천사나 악마, 트롤 등 상상 속에서만 볼 수 있는 비현실적인 주인공을 현실의 풍경 위에 그리는 것을 좋아했다. 이 그림의 배경 역시 지금도 존재하는 헬싱키 중심부의 동물원 공원과 인근 강가다. 당시 노동자 계층이 즐겨 찾던 이 공원에는 양로원과 병원, 시각 장애 소녀들을 위한 학교와 기숙사 등 많은 자선기관이 있었다. 그렇다면 이들은 지금 천사의 치료를 위해 병원으로 향하는 길일지도 모른다.

그림 속 천사는 한없이 연약해 보이는 데다 부상까지 당해 동정심을 불러일으킨다. 멀리 보이는 산에는 아직 눈이 녹지 않았지만, 횅한 들판에는 드문드문 봄꽃이 피어나고 있다. 천사는 아픈 와중에도 하얀 스노드롭 꽃 뭉치를 손에 움켜쥐고 있다. 이른 봄에 피는 이 작은 흰 꽃은 치유와 부활, 희망을 상징한다. 이 그림을 그리기 전 화가 역시 수막염으로 수개월간 병원에서 지냈기 때문에 희망의 꽃을 쥔 천사는 병마와 싸웠던 자신의 모습을 투영한 것일 수도 있다.

천사를 의미하는 라틴어 '앙겔루스(Angelus)'는 신의 뜻을 인간에게 전하는 정령을 말한다. 신성하고 영적인 존재이다 보니 미술에서는 늘 아름답고 완벽한 모습으로 그려져 왔다. 하지만 심베리는 전혀 다르게 그렸다. 그의 그림 속 천사는 상처입고 피 흘리는 나약한 존재다. 우리 인간의 모습과 너무도 닮았다. 그래서 더 친근하게 느껴진다.

상처 입은 약자를 돕는 박애주의, 핀란드의 자연 풍경, 희망과 치유의 메시지 등 다양한 해석의 가능성을 담고 있어서일까. 2006년 헬싱키 아테네움 미술관이 실시한 투표에서 〈상처 입은 천사〉가 핀란드의 '국민 그림'으로 선정됐다. 행복 지수 1위의 나라 핀란드 사람들이 가장 사랑하는 명화인 것이다.

후고 심베리(1873~1917): 핀란드 출신의 상징주의 화가이자 그래픽 디자이너. 음울하고 기괴한 분위기가 가득한 초자연적인 그림을 많이 그렸다. 핀란드 미술 학교에서 공부한 후, 1896~1897년 영국, 프랑스, 이탈리아를 방문하여 그림에 대한 견문을 넓혔으며, 이 무렵 핀란드에서 전시한 그의 작품들이 호평을 받아 잘 알려진 화가가 되었다.

● 화가 ●

프란시스 피카비아

일관성 없음이 낳은 일관성

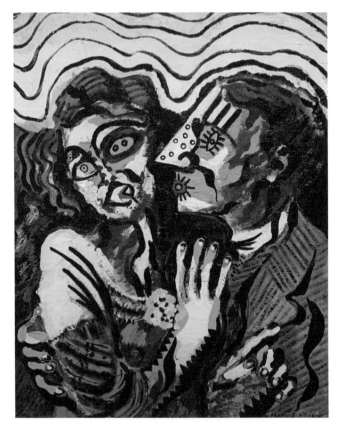

프란시스 피카비아, 〈첫 만남〉, 판지에 유화, 리폴린, 93×73cm, 1925년, 스웨덴 현대미술관

일관성 있는 사람이 환영받는다. 일관성은 꾸준함과 성실함을 내포하기 때문이다. 변덕스럽고 변화가 잦으면 신뢰하기 어렵다. 프란시스 피카비아는 일관성과는 거리가 먼 예술가였다. 새로운 양식이 등장할 때마다 작품 스타일을 바꿨다. 그림만 그린 게 아니라 시도 쓰고 영화에도 관여하고 잡지도 출간했다. 한마디로 일관성 없고 진득하지 못한 사람처럼 보였다.

1879년 파리에서 태어난 피카비아는 미술 대학 졸업 후 처음에는 인상주의 그림을 그렸다. 1909년부터 당시 전위 예술로 떠오르던 입체주의에 빠졌다가 추상화가로 전환하더니, 마르셀 뒤샹을 만난 이후로는 다다이즘의 핵심 멤버가 되었다. 1921년 이후에는 다다이즘과 관계를 끊고 초현실주의로 관심을 돌리며 기계 시대를 대변하는 콜라주 작업에 몰입했다. 그러다 1925년 다시 구상 회화로 돌아가 〈괴물들〉 연작을 제작했는데, 〈첫 만남〉도 여기에 속한다.

그림 속 연인은 괴기하면서도 우스꽝스러운 모습으로 묘사돼 있다. 회색 정장을 입은 남자가 여자를 껴안으며 강제로 입을 맞추려 하자, 여자가 손으로 밀쳐내며 거부하고 있다. 놀란 모습을 강조하기 위해서인지 여자의 왼쪽 눈은 눈동자가 두 개다. 가면을 쓴 건지 남자의 둥근 점들이 박힌 코는 비정상적으로 크고 뾰족하다. 게다가 눈은 세로로 완전히 돌아갔다. 사랑에 빠져 정신이 혼미한 상태를 표현한 걸까? 그런데 제목을 보니 두 사람은 연인이 아니라 처음 만난 사이다. 만나자 마자 들이대는 남자라니! 여자가 당황할 만도 하다.

너무 급하게 달궈진 관계는 금방 식기 마련이다. 피카비아에게는 예술이 그랬던 듯하다. 인상주의, 입체파, 다다이즘, 초현실주의, 구상화, 추상주의 등 그 모든 양식들을 새롭게 만날 때마다 너무 빨리 빠져들었다가 금세 싫증을 냈다.

헛된 경험은 없는 법. 피카비아는 평생 새로운 것을 좇아 변신하다가 결국에는 모든 양식을 버무린 자신만의 스타일로 명성을 얻었다. 이 인상적인 초상화에도 여러 양식들이 혼합돼 있다. 얼굴 표현은 피카소 그림에서 보던 입체파 스타일을 닮았고, 검은색 윤곽선 처리는 오히려 독일 표현주의를 연상케 한다. 일상의 한 장면을 소재로 삼은 것은 인상주의의 영향으로 볼 수도 있을 테고, 비현실적인 배경과 인물의 모습은 초현실주의 양식을 떠올리게 한다.

그러고 보니 피카비아에게도 일관성이 있기는 했다. 바로 기성 예술의 규범과 관습을 일관되게 무시했고, 평생 변화를 시도했다는 점이 그것이다. 고인 물은 썩기 마련. 일반인과 달리 미술가는 끊임없이 변화를 시도하고 새로움과 혁신성을 추구해야 하는 존재다. 20세기 미술의 두 거장 피카소와 뒤샹도 변화의 귀재들이었는데, 피카비아 역시 이들처럼 변화하지 않으면 도태된다는 것을 몸소 증명한 예술가였다. 오늘날에도 그는 특정 사조로 분류되지 않는 당대 가장 흥미로운 작가 중 한 사람으로 평가받고 있다.

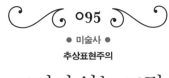
그리지 않는 그림

모리스 루이스, 〈감마 감마〉, 캔버스에 아크릴 레진, 260×384.5cm, 1960년, 노르트라인베스트팔렌 주립 미술관

무슨 일을 하든 10년 동안 한 분야를 깊이 파고들면 전문가 소리를 듣는다. 미국 추상 화가 모리스 루이스는 1950년대에 새로운 회화 방식과 재료 실험에 골몰하고 있었다. 당시 여느 화가처럼 그 역시 잭슨 폴록이 이룩한 추상표현주의의 유산을 어떻게 계승하고 극복할 것인가에 몰두했다. 그가 찾아낸 방법은 놀랍게도 그림을 그리지 않은 것이었다.

1953년 루이스는 헬렌 프랭컨탈러의 뉴욕 작업실을 방문했다가 유레카를 외쳤다. 천에 물감 얼룩을 내는 그녀의 작업에서 영감을 얻었기 때문이다. 이 그림 〈감마 감마〉는 루이스의 말년 대표작 〈펼쳐진〉 연작 중 하나다.

검정, 보라, 노랑, 초록의 선명한 물감들이 캔버스 양옆 위에서 가운데 아래로

강줄기처럼 흘러내린다. 그림 가운데는 텅 비었고 물감이 흐른 모양은 삼각 대칭을 이룬다. 캔버스는 밑칠도 되지 않았다.

루이스는 붓에 물감을 찍어 칠하는 대신 물감이 천에 직접 침투하는 방법을 고안했다. 천에 묽은 아크릴 물감을 부은 뒤 자신이 의도한 방향으로 흐르도록 캔버스를 기울이고 움직였다. 화가는 그림 밖에서만 개입할 뿐 화면 안에는 어떤 붓자국이나 흔적도 남기지 않았다. 즉, 그림을 그리는 주체의 철저한 통제 속에 이루어지면서도 동시에 우연성을 추구하는 작업 방식이었다. 이것이 바로 물감을 직접 흩뿌리는 행위로 화면을 채운 폴록의 액션페인팅과 다른 점이었다.

새로운 기법은 찾았지만 이번에는 재료가 문제였다. 기성 아크릴 물감을 묽게 하는 데에는 한계가 있었다. 고민 끝에 루이스는 1958년 대형 물감 회사인 레오나르드 보쿠사(社)에 자신의 어려움을 호소하는 편지를 써 보냈다. 이곳은 바넷 뉴먼이나 잭슨 폴록 같은 화가들에게 신상 물감을 테스트용으로 무료로 제공했던 곳이다. 2년 후 보쿠사는 화답했다. 루이스의 그림만을 위해 유분이 있는 묽은 아크릴 물감을 만드는 데 성공했다며 샘플을 보내온 것이다. 자신만의 무기를 손에 넣은 화가는 〈펼쳐진〉으로 명명된 신작을 야심 차게 제작했다.

다작주의자답게 그는 1960년에서 1961년 사이 무려 150점을 완성했다. 벽화 크기의 대형 캔버스를 사용했음에도 말이다. 루이스 자신도 이 연작을 예술가로서 가장 위대한 업적으로 여겼다.

더 나은 작품을 구현하기 위한 실험은 계속됐고, 루이스는 마치 실험 대상을 분류하듯 작품마다 알파, 감마, 베타, 델타 등 그리스 문자 제목을 붙였다.

새로운 재료 실험에 열정을 바쳤던 루이스는 어떻게 됐을까? 얼룩 기법의 발견 후 9년이 지난 1962년, 안타깝게도 암으로 갑작스레 사망한다. 독한 화학용품과 물감 희석제에 과다하게 노출된 결과였다. 비록 50년의 짧은 생을 살다 갔지만 그의 혁신적인 기법과 실험 정신은 현대의 많은 화가에게 여전히 영향을 미치고 있다.

추상표현주의: 1940~1950년 초 미국 뉴욕을 중심으로 전개된 미술의 한 경향. 하나의 일관된 특징을 정의하기는 쉽지 않으나 작가들의 정신성을 드러내는 점, 주로 작품이 평면적이고 비구상적이며, 어떤 중심적 구도나 방향성이 설정되지 않고, 전체가 균일하게 표현된다는 점을 들 수 있다.

096

● 세계사 ●

산업 혁명

화폭에 담긴 과학 실험의 순간

조지프 라이트(오브 더비), 〈공기 펌프 속의 새 실험〉, 캔버스에 유화, 183×244cm, 1768년, 내셔널갤러리

2018년 10월 인공지능(AI)이 그린 초상화 한 점이 뉴욕 크리스티 경매에서 5억 원에 팔려 화제가 됐다. 이 그림에 사용된 알고리즘 개발자는 '오비우스'라는 프랑스의 예술단체다. 그림 값보다 놀라운 것은 25세 동갑내기 예술가와 공학자, 인공지능 연구자 세 명으로 구성된 이 단체가 설립 1년 만에 세상을 놀라게 한 성과물을 냈다는 것이다. 예술과 과학 기술의 융합으로 이룬 성취였다.

250년 전 산업 혁명의 폭풍이 불던 시기, 영국 화가 조지프 라이트는 그림을 통해 당대 과학 기술의 세계를 보여주고자 했다. 그림 속 과학자는 공기 펌프와 새를 이용해 로버트 보일의 공기 펌프 실험을 재현하고 있다. 기체의 압력과 부피의

관계는 서로 반비례한다는 '보일의 법칙'을 설명하기 위해서다. 구경꾼들이 지켜보는 가운데 과학자는 새가 들어 있는 유리통 안의 공기를 진공 상태까지 뽑아내고 있다. 이를 지켜보던 어린 관객들이 끔찍해하며 울음을 터뜨리기 직전, 그는 태연히 다시 공기를 불어넣어 죽어가던 새를 기적처럼 살려냈을 것이다. 보일의 법칙이 발표된 것은 1662년, 이미 100년 전에 등장한 과학 이론이었다. 라이트가 이 그림을 그렸을 당시 공기 펌프는 이미 보편화된 과학 장비였고, 이는 공개된 장소에서 돈을 받고 행해지던 과학 쇼에 더 가까웠다. 부유한 가정에서는 과학자를 집에 초대해 자녀 교육용으로 시연하기도 했는데, 라이트는 바로 그 장면을 묘사한 것이다.

그림에서 주목할 점은 빛을 이용한 극적인 명암 효과다. 화면 가운데서 나오는 램프의 광원은 주변의 어두운 배경과 강렬한 대비를 이뤄 실험 장면을 더욱 생생하고 극적으로 보이게 한다.

라이트는 화가였지만 과학에도 관심이 많았다. 실제로 그는 1765년 버밍엄에 설립된 '루너 소사이어티'의 회원이었는데, 매달 보름달이 뜨는 날에 각 분야의 전문가들이 모여 다양한 관심사에 대해 밤샘 토론하는 모임이었다. 증기 기관의 발명가 제임스 와트, 산소를 발견한 화학자 조지프 프리스틀리, 찰스 다윈의 할아버지인 의사 이래즈머스 다윈, 기업가 매슈 볼턴, 도자기 사업가 조사이어 웨지우드 등이 회원이었다.

라이트는 이 모임의 토론 내용을 토대로 당대 과학 기술의 세계를 화폭에 기록함으로써 '산업 혁명의 정신을 표현한 최초의 화가'가 되었다. 그림 속 창 밖에 뜬 보름달은 예술가, 과학자, 산업가들이 만나 서로에게 영감을 주었던 루너 소사이어티를 상징하는 듯하다.

서로 다른 분야가 만나 소통하고 융합해 새로운 가치를 창출해 내는 시도를 250년 전의 영국 지성들은 이미 실천했던 것이다. 만약 라이트가 지금의 4차 산업 혁명 시대를 살고 있다면 과연 어떤 그림을 그릴까? 전통 물감보다는 AI와 같은 첨단 기술을 이용한 뉴미디어 아트를 할 가능성이 훨씬 커 보인다.

산업 혁명: 18세기 후반부터 약 100년 동안 유럽에서 일어난 생산 기술과 그에 따른 사회 조직의 큰 변화. 영국에서 일어난 방적 기계의 개량이 발단이 되어 1760~1840년에 유럽 여러 나라에서 계속 일어났다. 수공업적 작업장이 기계 설비가 가득한 큰 공장으로 전환됐는데, 이로 인해 자본주의 경제가 확립됐다.

완성한 지 82년 만에 설치된 역사화

칼 라르손, 〈한겨울의 희생〉(부분), 캔버스에 유화, 640×1,360cm, 1915년, 스웨덴 국립미술관

칼 라르손은 스웨덴의 국민 화가다. 스웨덴 스톡홀름에 있는 국립미술관에 가면 그의 대표작을 볼 수 있는데, 작품은 전시실이 아니라 중앙 홀 벽면에 설치돼 있다. 벽화 크기로 제작된 넉 점의 역사화 연작이기 때문이다. 미술관이 의뢰한 벽화인데도 마지막 그림은 완성된 지 80여 년이 지나서야 미술관 벽에 설치될 수 있었다. 대체 무슨 사연이 있었던 걸까?

국립미술관이 라르손에게 의뢰한 것은 중앙 홀 4개의 벽면 중 3면을 장식할 벽화였다. 라르손은 스웨덴 왕국의 역사와 전설을 주제로 한 벽화로 3면을 다 채운 후 나머지 벽도 자신의 작품으로 마무리하고 싶었다. 미술관을 설득해 허락을 받았고 마지막 네 번째 벽화 〈한겨울의 희생〉을 완성했다. 1915년이었다. 그러나 그

림이 다룬 주제와 표현 문제 때문에 설치되지 못했다.

〈한겨울의 희생〉은 스웨덴 미술사에서 가장 논란이 많았던 작품이다. 북유럽 전설에 나오는 스웨덴 왕 도말데가 한겨울 기근을 피하기 위해 인신 공양 의식을 하는 장면을 묘사하고 있기 때문이다.

그림 속 배경은 고대 노르웨이 신앙의 중심지였던 웁살라 신전이다. 금으로 장식된 호화로운 신전은 세 명의 신을 모셨는데, 각각 기근과 역병, 전쟁, 결혼을 주관하는 신이었다. 그중 기근과 역병을 담당하는 신이 가장 힘이 셌기에, 나라에 기근이 들면 산 사람을 제물로 바쳤다. 의식을 진행 중인 제사장 앞에는 하얀 포대가 놓여 있다. 산 채 끌려온 희생양이 있을 것이다. 붉은 망토의 집행자가 칼로 찌를 준비를 하자, 왕이 벌떡 일어나 스스로 옷을 벗는다. 백성을 더 이상 희생시킬 수 없으니 자신을 죽이라고 명하는 장면이다. 왕이 나체로 등장하고 인신 공양이라는 끔찍하고 미신적인 주제를 다룬 그림은 논란이 될 수밖에 없었다.

작품을 의뢰한 국립미술관은 네 번째 그림을 받아들이지 않았다. 거부당한 그림은 결국 다른 사람의 소유가 됐고, 세월이 지나면서 화가도 세상을 떠나고 말았다. 1983년에는 아예 일본인 손에 넘어갔다. 그러다 1992년 국립미술관 개관 200주년을 기념한 라르손 헌정 전시회에 이 그림이 출품됐다. 일본에서 어렵게 대여한 그림을 보기 위해 스톡홀름 시민뿐 아니라 전 유럽에서 무려 30만 명이 몰려들었다. 그림을 본 관람객들은 감동했고, 스웨덴을 대표하는 화가의 걸작을 반드시 되찾아야 한다는 목소리가 여기저기서 나왔다.

수년간의 노력 끝에 그림은 다시 스웨덴 정부의 소유가 됐고, 1997년 마침내 제자리에 걸리게 됐다. 오판되어 거부당한 지 82년 만에 국립미술관이 거부했던 그림이 역설적으로 이곳의 대표 소장품이 된 것이다. 그런 사연 때문인지 스웨덴 사람들은 유독 이 그림에 남다른 애정을 가지고 보러온다.

이제 이 그림의 주제는 다르게 읽힌다. 백성을 지키기 위해 자신을 기꺼이 희생한 왕으로. 살신성인은 지도자가 갖춰야 할 최고의 덕목일 터. 화가가 전하고자 했던 메시지도 바로 그런 것 아니었을까.

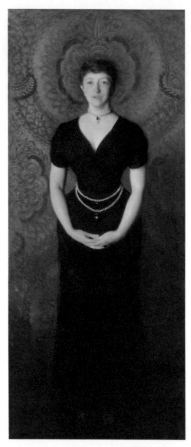

098

● 화가 ●

존 싱어 사전트

죽을 때까지 자기 방에만 걸어둔 자화상

존 싱어 사전트, 〈이사벨라 스튜어트 가드너〉, 캔버스에 유화, 190×80cm, 1888년, 이사벨라 스튜어트 가드너 미술관

가슴골이 살짝 드러나는 검은 드레스를 입은 여성이 두 손을 둥글게 모은 채 서 있다. 존 싱어 사전트가 그린 이 인상적인 초상화 속 모델은 이사벨라 스튜어트 가드너. 19세기 후반 미국 보스턴에서 가장 유명했던 전설적인 미술품 컬렉터다. 당시 여성으로는 드물게 부와 명성, 업적까지 쌓았는데도 왠지 눈은 슬퍼 보인다.

그녀에겐 무슨 사연이 있었던 걸까?

사전트는 미국 화가이지만 생애 대부분을 파리와 런던 등 유럽에서 활동했다. 풍경화가가 되고자 했지만 생계를 위해 그렸던 초상화로 국제적인 명성을 얻었다. 1877년 파리 살롱전 첫 데뷔작도 친구를 그린 초상화였다. 훌륭한 매너와 뛰어난 묘사력, 완벽한 프랑스어 구사력 덕에 그는 파리 부유층 고객들에게 인기가 많았다.

사전트가 가드너의 초상화를 그린 것은 첫 보스턴 방문 때였다. 당시 그의 나이 32세. 젊은 화가는 48세 중년 부인의 애틋한 눈빛과 표정, 무엇보다 모래시계 같은 몸매를 강조해 그렸다. 관능적이면서도 슬퍼 보이는 모습이다. 아마도 이는 그림에 모델의 삶을 투영했기 때문으로 보인다.

뉴욕의 부유한 가문에서 태어난 가드너는 스무 살에 사업가 잭 가드너와 결혼한 후 보스턴에 정착했다. 행복한 생활도 잠시, 결혼한 지 다섯 달 만에 첫아기를 사산한 데 이어, 3년 만에 가진 아들까지 두 돌이 채 되기 전에 죽는다. 몇 달 후 친구였던 시누이마저 사망하자 또 한 번 유산을 경험했다. 상실의 슬픔에 완전히 잠식당해 있던 무렵, 부부는 의사의 조언에 따라 유럽과 러시아 등지로 여행을 떠났다. 가드너는 여행을 하며 미술에 눈을 떴고 렘브란트, 페르메이르 등의 작품을 사들였다.

1886년 가드너는 매력적이고 지적인 하버드 대학생 버나드 베렌슨을 만났다. 이듬해 그를 이탈리아로 유학 보내 르네상스 미술 전문가로 만들었다. 그 이후 베렌슨은 가드너의 수석 미술 고문이 되어 작품 수집에 큰 도움을 줬다.

완성된 그림이 보스턴의 전시에서 처음 공개되자 큰 찬사를 받았다. 그러나 젊은 남성 화가와 부유한 중년 여성 후원자는 가십거리가 되기 좋았다. 사실 모델의 슬픈 표정은 가드너가 여덟 번이나 수정을 요구해서 완성된 것이었다. 그럼에도 남편은 이 초상화를 두 번 다시 공개적으로 전시하지 말 것을 부탁했고, 가드너는 죽을 때까지 자신의 개인 방에 걸어두었다.

잃는 게 있으면 얻는 것도 있는 법. 가드너는 자식을 잃은 대신 예술과 명성을 얻었고, 1903년에는 자신의 이름을 딴 이사벨라 스튜어트 가드너 미술관을 열고 평생 모은 수집품들을 대중에 공개했다. 미국 최초의 사립 미술관 중 하나로 지금도 보스턴 시민들의 많은 사랑을 받고 있다.

답답한 현실에서 벗어나 자유롭게 나아갈 수 있도록

한나 회흐, 〈상냥한 여자〉, 종이에 포토몽타주, 수채화, 30×15cm, 1926년, 폴크방 미술관

포토몽타주 기법이 처음 등장한 것은 19세기 말이지만 현대 미술의 형식으로 사용된 것은 1910년대 중반부터였다. 독일의 다다 미술가였던 한나 회흐도 포토몽타주 기법의 창시자 중 한 명이었다.

제1차 세계대전 말엽 유럽을 중심으로 일어난 다다이즘은 기성 예술의 형식과 가치를 부정하며, 반전, 반미학, 반전통을 주장한 전위적인 예술 운동이다. 1916년

스위스 취리히에서 시작된 다다 운동은 독일과 프랑스에서 번성했고, 멀리 뉴욕까지 퍼져 나갔다. 회흐는 정치색이 강했던 베를린 다다 그룹에서 활동한 유일한 여성 화가이자 페미니스트였다. 그녀는 1918년부터 포토몽타주 작업을 실험했는데, 급변하는 시대에 등장한 '신여성'에 대한 고정관념을 비판하는 주제를 많이 다뤘다.

스스로 신여성이라 인식했던 회흐는 여성도 남성과 똑같이 전문 직업을 얻고, 투표와 정치에 참여하고, 성적 자유를 누릴 수 있어야 한다고 주장했다. 그러나 미디어에 의해 만들어진 신여성에 대한 이미지는 '복잡하고 모순적인' 여성, 즉 독립적이면서도 의존적이고 상품이자 소비자인 여성이었다.

이 작품 〈상냥한 여자〉는 작가가 1920년부터 시작한 〈민속 박물관〉 연작 중 하나다. 다른 문화권에서 통용되는 미에 대한 개념을 끌어와 서구의 전통 미의식을 깨고자 했던 작가의 의지를 드러내는 작품이다.

붉은 계열 수채화로 채색된 바탕 위에 흑백 잡지에서 오려낸 이미지를 조합해 만든 여자가 등장한다. 머리와 몸은 아프리카 콩고의 가면과 남성 숭배 조각상을 결합해 만들었고, 눈과 입, 손과 다리는 백인 여성의 것을 합성했다. 과하게 큰 얼굴에 비해 몸은 유난히 왜소하다. 크기가 다른 두 손은 몸 가운데 솟은 남성 성기를 보호하고 있는 듯하다. 사타구니 아래로는 서구 백인 여자의 매끈한 다리가 쭉 뻗어나와 있다. 몸은 정면인데 두 발은 측면이어서 하이힐을 신고 춤을 추는 것 같기도 하고 어딘가를 향해 불안하게 걷는 것 같기도 하다.

회흐의 작품에는 이렇게 양성적인 인물이 자주 등장하는데, 이는 양성애자였던 작가의 성정체성을 투영한 것으로 해석되곤 한다. 아울러 자신과 같은 신여성을 남성적이거나 중성적으로 여기는 당시 사람들의 고정관념을 비판하고자 했다.

여성 작가가 귀하던 시절, 회흐는 자신만의 독창적인 조형 세계를 구축하며 활동한 몇 안 되는 여성 중 한 명이었다. 몸은 정면인데, 두 발을 측면으로 묘사한 것은 꽉 막힌 현실(몸)을 벗어나 자유롭게 걸어 나가고픈 욕망을 표현한 것일까. 어쩌면 그림은 다다이스트, 디자이너, 소설가, 신여성, 양성애자, 아내 등 인생 자체가 포토몽타주 같았던, 시대를 앞서 산 화가의 자화상일지도 모른다.

포토몽타주: 여러 사진에서 따온 이미지를 조합하거나 재정렬해 새로운 형상으로 만든 합성 사진을 말한다.

상식의 각성

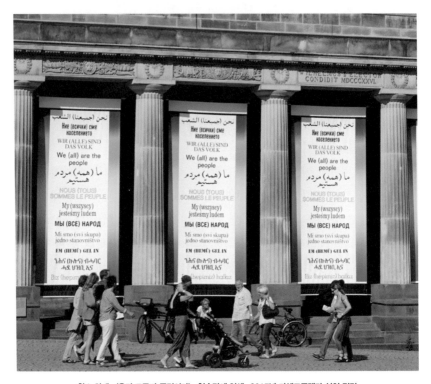

한스 하케, 〈우리 모두가 국민이다〉, 현수막에 인쇄, 2017년 카셀도쿠멘타 설치 전경

예술은 정치와 거리를 둬야 하는 걸까? 독일 카셀에서 5년마다 열리는 '도쿠멘타' 전시에 가 보면 이것이 예술인지 구분하기 어려운 작품을 종종 만나게 된다. 2017년 행사는 특별히 그리스 아테네와 함께 두 도시에서 동시 개최돼 더 주목을 받았다. 카셀과 아테네 거리 곳곳에는 "우리 모두가 국민이다"라는 문구가 12개의 언어로 새겨진 대형 현수막과 포스터들이 나붙었다. 아무런 이미지도 없는 이 인쇄물은 과연 예술일까? 아니면 어느 시위 단체의 정치적 구호일까?

광고나 정치 포스터 같은 이 인쇄물은 놀랍게도 독일 출신의 저명한 개념 미술

가 한스 하케의 작품이다. 하케는 광고나 저널리즘 형식을 빌린 사회 비판적인 작품으로 유명하다. 1960년대 말부터 권력과 제도의 관계에 대해 비판하는 작품을 선보이며 주목받았다. 그중 가장 대표적인 것이 1970년 뉴욕 현대미술관에서 선보인 투표함이다. 작가는 전시장 입구에 투표함을 설치한 후 관람객들에게 의견을 물었다. 넬슨 록펠러 뉴욕 주지사의 베트남 전쟁 지지가 선거에서 그에게 표를 주지 말아야 할 이유가 되는지를. 당시 록펠러는 뉴욕 주지사 재선에 도전하는 상황이었고, 공교롭게도 뉴욕 현대미술관 이사회의 임원이기도 했다. 투표 결과는 어땠을까? '그렇다'라고 투표한 사람이 '아니다'를 선택한 사람보다 압도적으로 많았다. 정치인의 베트남 전쟁 지지를 비판하는 작품이자, 가장 첨예한 정치 쟁점을 미술관 전시라는 제도 속으로 끌어들인 작품이었다.

1971년에는 특정 자본 권력이 맨해튼 부동산을 독점 소유한 실태를 고발한 작품을 뉴욕 구겐하임 미술관 전시에 선보이려고 했다. 하지만 전시는 개막 6주 전에 취소 통보를 받았고, 그의 작품을 지지하며 전시를 기획한 큐레이터는 해고당했다.

하케가 세계적 권위의 도쿠멘타 전시에 사용한 문구도 사실 '동독 월요 시위'에 등장했던 정치 구호에서 따왔다. 1989년과 1990년 사이 구동독 주민들은 매주 월요일 거리로 뛰쳐나와 '우리는 국민이다!(Wir sind das Volk!)'라고 외쳤다. 더 이상 독재와 동서독간의 차별을 견디지 않겠다는 항의의 목소리였고, 결국 이들의 시위가 베를린 장벽을 무너뜨렸다. 그러다 2015년 유럽 난민 문제가 불거지자 독일 극우 단체 '페기다(PEGIDA)'가 이 구호를 다시 유행시키며 '우리'를 '독일인'으로 한정하고 이민자와 난민에 대한 차별을 정당화하는 데 이용했다.

하케는 난민 문제로 분열된 유럽 사회를 보며 이 구호의 본래 의미를 세계 시민에게 상기시키고자 했다. 그가 고급 미술 대신 인쇄물을, 미술관 대신 거리를 택한 이유다. 아울러 글자 양옆의 무지개 색은 희망의 의미도 있지만, 성소수자를 상징한다. 결국 이 작품의 메시지는 모든 사람은 다 평등하며 성별이나 피부색, 종교, 국적 등 어떤 이유에서도 차별받아서는 안 된다는 상식의 각성인 것이다.

독일 난민 문제: 독일 정부는 외국인의 유입을 완화하는 이민 법안을 2004년에 새롭게 채택했고, 이로 인해 독일 내에 이민자들이 증가했다. 이 과정에서 이주민으로 인한 급격한 변화, 특히 이슬람 이주민들에 대한 반감이 커지면서 독일 내 중요한 정치적 이슈로 떠올랐다. 이주민 반대 여론이 점점 커지면서 2014년 10월 20일 드레스덴에서 독일 정부의 외국인 이주 및 망명 정책에 반대하는 집회가 열렸고, 이 집회를 계기로 극우 단체 페기다가 만들어졌다.

최소한
그러나
최고의 명화 100

"미술이라는 것은 사실상 존재하지 않는다. 다만 미술가들이 있을 뿐이다."

에른스트 곰브리치의 명저 《서양 미술사》는 이 문장으로 시작된다. 200% 맞는 말이다. 그림이든 조각이든, 미술가가 있어야 미술이 세상에 존재할 수 있다. 미술관이나 갤러리 또는 아트페어나 비엔날레에서 미술작품을 만날 때마다 질문하곤 한다. 미술가는 어떤 마음으로 어떤 상황에서 이런 작품을 만든 것일까. 미술은 어떤 식으로든 창작자의 생각과 삶, 그가 살던 시대를 반영할 수밖에 없기 때문이다. 그래서 모든 미술은 저마다의 이야기를 품고 있다.

이 책은 우리가 꼭 알아야 할 명화 100점에 관한 이야기다. 고대 조각부터 현대 미술까지 2,000년이 넘는 시공간을 아우르는 100개의 미술 이야기를 작품, 화가, 미술사, 세계사라는 네 가지 주제로 나눠 소개했다. 명화와 함께 창작의 배경이 된 미술사와 역사 지식까지 살펴보기 위해서다.

최소한 그러나 서양 미술사를 빛낸 최고의 명화 100점은, 지난 20년간 미술가이자 평론가, 뮤지엄 스토리텔러로 살아온 내게 영감을 준 작품들이기도 하다. 그 중에는 잘 알려진 작품도 있지만, 그렇지 않은 작품도 있다. 유명하진 않아도 꼭 알아야 할 미술사적 의미를 가진 작품이라면 그 이야기도 전하고 싶었다. 곰브리치의 책에서는 절대 만날 수 없는 동시대 미술가와 여성 미술가의 작품이 다수 포함된 이유다.

미술이 우리를 구원할 수는 없겠지만 그래도 나는 믿는다. 미술이 우리 삶에 위안과 지침이 될 수는 있다고. 우리를 더 행복한 길로 이끄는 힘이 있다고. 내가 미술에서 배우고 위로받았던 경험이 독자들에게도 가닿는다면 더 바랄 것이 없겠다.

요즘 어른을 위한 최소한의 미술 100

초판 1쇄 인쇄 2024년 3월 5일

초판 1쇄 발행 2024년 3월 20일

지은이 이은화

펴낸이 이경희

펴낸곳 빅피시

출판등록 2021년 4월 6일 제2021-000115호

주소 서울시 마포구 월드컵북로 402, KGIT 1906호

ⓒ 이은화, 2024

ISBN 979-11-93128-77-0 03600

《요즘 어른을 위한 최소한의 미술 100》 북펀드에 참여해주신 분들
(가나다순)

ART N 문현준	김희원	석명환	이철
Fullmoon	나윤엄마 김혜진	설영숙	이한가람
kim Ian	나현정	성시덕	이현광
Rosa Do	노민정	성제아빠	이호
STARLIGHT	달님ASMR	손영욱	이희영
Valentina	달밤에술한잔	송소영	임연주
감성지식	도슨트 공성빈	송영은	임태웅
강민형	독서쟁이밍쓰	신선희	임홍균
강은영	레인틴	신승민	임환철에녹
강인재	문정아	안세호	장용석
곽보선	물색그리다 서애란	안영기	전솔
구정회	미실책방	안유선	젊은달 와이파크
권상아	민경철	안인웅	정영란
권용희	민동섭	안진현진파파	정운철
권혜경	박규리	양영주	정지아
권혜진	박미현	엄태환	조아라
김가윤	박미화	여부용	조완
김광산	박병구	연미모	조혜선
김귀연	박성수	오대석	주미림
김나래	박수진	우경화	지율나율
김명선	박신우	윤소윤	진도 사람 김형호
김민혜	박은경	윤정	최민기
김선희	박지형	이기자	최영미
김소연	박지화	이길무	최원형
김수지	박진희	이대우	최정희
김수진	배주연(하루)	이도화	하지윤
김재영	백만기	이서구	하현정
김정숙	백혜정	이서현	한도희
김지나	베로	이수현	현달
김채영	별빛같은 한 사람	이은주	홍실이
김태인	보미	이은희	홍지혜
김혜영	서쌍용	이인애	황우진
김혜진	서지민	이종철	
김화식	서채원	이주하	